# 客房中的旅行

浦一也 文·圖

詹慕如 譯

繆思出版

# 一泊的人生　阮慶岳

在我人生大約最是青壯的那段時光，也最常四處去作旅行。去的地方許多，有繁華有偏瘠，有享樂有探險，不一而足，看不出必然的思考邏輯與章法，甚至有時還顯得自我矛盾。現在回顧，也符合我那時對人生旨趣何在，依舊猶疑未定的真實狀態吧！

偶爾回想，卻都甘美！

旅行，或其實就是記憶匣子，稍一掀動，源源而出。

宿過的旅店，是其中難於忘懷的一個重要部分。真正登峰尖頂的，我並無機會住過，其實也毫不覺遺憾。好的旅店對我有兩種，一種的特質是專業、舒適也準確，面目與裝扮可以清淡無顯，讓旅人奔乏之餘，能輕鬆如返回自己窩穴般，無後顧之憂地好好作休息。另一種則散出濃烈自我特色，不管是因當地的文化、主人的個性特質、建築材料細部風格，或者氣候環境山光水色，都是夢迴時縈繞難忘的記憶源處。

就譬如在南太平洋無人的小島，夜裡颱風吹襲住居的茅屋，日時卻陽光晴麗奢侈，讓我幾乎某一刻，要以為自己即是擁有整座白沙海灘的君王了。在巴黎，我住過拉丁區木樓梯旋轉上到七層的老舊閣樓，

土耳其裔的高大經理，又和藹又凶煞。在哈瓦納，我住入一對母女的民宅，晚餐後她們總要推餐桌邀舞跳Salsa，歡樂達觀中，襯著那城市的某種哀涼命運。

在大理，睡入官方幹部管理的招待所，夜裡由外頭上鎖，晨時打開可以出去，有種牢獄的遐想與恐懼。坐三峽渡輪時，同個通艙醉了的男人，說著難懂的腔音，搖醒上舖入眠的我，硬是讓我灌下辣口大杯的烈酒。在突尼斯，因旅館不准當地人進入的規定，我的朋友幾乎與櫃臺打起架來。也宿過大峽谷北側的旅店，黃昏時夕陽照在峽谷壯麗的山壁上，炫麗難忘。

穿流溪水般，與旅店息息相關的這些記憶，源源不能止息。

也因此，能明白作為旅行者的浦一也建築師，為何這樣對旅店的獨特鍾情，以及當他同時作為專業設計者時，專注觀察與就就業業態度的必要了。因為與人的身體尺度及生活習性緊緊相扣的旅店設計，是看似容易卻一環節都不得差錯的高難度工作，而其設計細節與氛圍塑造的成敗，更是扮演著攸關旅行喜樂的關鍵角色。

浦一也的書寫謙和平淡，毫不賣弄專業知識，維持著有禮態度與適

時幽默，讀來輕鬆愉悅，不覺就好像與他同時神遊著了。專注入神的水彩紀錄畫作，雖說是他原本工作的一部份，卻透出專業者人性與浪漫的面向，與對被觀察物喜愛的尊敬，讓人神往。

對於像浦一也這樣觀察細膩的建築旅者，我常常是只能暗自佩服的。就譬如有次我與謝英俊建築師同去維也納，同行的過程，他的目光總是細緻觀察著許多我視而不見的事物，並一邊思索一邊娓娓道來他的心得，讓人雙重加倍的豐收，浦一也書寫的這本書籍，也讓我有著同樣的感覺。

旅行與漂泊，本來也可作聯想。因為漂與泊，同時扮演著旅行的二元重要位置。冒險尋奇般的漂，本是旅行的目的與宿性，夜裡落宿休息的泊，便是那個不可缺的安撫港灣，彼此雙生相依難分難解。

在我們這樣的日日旅程，簡單的一泊與一食間，旅行與人生就合而為一了。

10

## 放逐及其依舊（代序）　顏忠賢

我喜歡這本書，一如我喜歡旅行，一如我喜歡寫喜歡畫喜歡各式各樣與旅行旅館邂逅的方式的離奇，但這種離奇不免是和「放逐感」有關的。

### 放逐（壹）

這本書流露旅行全球找尋諸多古蹟名旅館蒐奇的苦心，這本書流露各國各大城市的樸實客房落腳指南的溫暖，這本書流露建築師式資料集成尺寸齊備的素描簿速寫的精細。這本書也流露可以說是近來所謂「設計旅店」的較老派版本的另一種從容。但，這些說法都很難描述作者在他的更內在「放逐感」中開始這本書裡測量怪癖的動人。

### 放逐（貳）

我對旅館的「放逐感」印象，早年來自溫德斯的公路電影式的疏離，來自現代主義小說式的荒謬；來自書中讀到各種時代各種主義建築改裝潢成的現在旅舍的格格不入。後來……當然再加上十多年來更多自己出國的種種流浪與歷險與落腳所謂「恐怖」旅店式的各種不同

的「恐怖」，似乎為兌現了當年的奇想而更折騰更野遊更試探性地住過各國各色的野店怪屋古宅⋯⋯而且是越荒誕越好，越離奇越切題。

但，這本書提供了某種「落腳旅館」還比較窩心的找尋路徑與態度，雖然仍難掩作者人文素養中面對旅行荒謬的另一种比較不恐怖的出路的依然疏離。

## 放逐（參）

在許多旅行中住過的許多國許多城的許多旅館的迷人裡，我其實早年也會在筆記簿中半寫半畫地記錄那些空間，走進客房，一如走進一個故事場景一個歷史「劇場」般，流連忘返於其中，捨不得離開，但在後來更多更忙更趕更虛弱的旅行裡，早就被這種年輕時代半建築師半文人的浪漫所放逐了。

我老會在一個很大很好的國外旅館，睡了一個太好的覺不想不想醒來的時候，會打從心裡覺得「人生就放逐在這裡吧！不想再動了⋯⋯」那時候，才會對這書中陷入的情緒更為感同身受地感傷。

其實，作者這位不年輕的建築師，還這麼浪漫這麼執著地寫畫出這

整本書種種的令人瞠目結舌。使我不免想到建築大師如柯比意、路易士康、安藤忠雄……早年也在旅行中做過雷同的事：還曾也浪漫地執著地寫畫出另一些影響後來建築後代的此類的自我放逐式的書（當然是比這書更晦澀更迂遠的版本）。

這樣想來，放逐，一如旅行，一直是這種專業血統找尋奇想的依然而必然的沉迷。

## 放逐（肆）

書中，作者測量了諸多名城名旅館的更深邃的風華，他走得太久太遠，但仍然造訪到許許多多經典「放逐感」的時空：在胡志明市的「洲際酒店」的法國殖民風格的建築幾經戰火流離後的浪漫感的依舊。在柏林「麗池卡登飯店」裡有幾間冠上卡爾‧拉格斐之名的套房的時尚感的依舊。在上海的「和平飯店」體現這個近代中國的詭譎多變的風雲（這旅館戰時還曾是日本的海軍司令部也曾是座賭場過）的魔都感依舊。在曼谷的「東方酒店」裡走訪當年毛姆套房、諾埃爾‧科沃德套房的作家名流住過活活過的傳奇感依舊……他在書中藉造訪旅

館旁徵博引所有歷史地理人文典故中他更遠的涉獵，這些許多旅館的遭遇幾乎也正可以說是近代文明在亂世中不得不自我放逐的滄桑的遭遇。

## 放逐（伍）

我很喜歡後記提到的作者的放逐感的奇幻的起源。

那是在他童年第一次對旅館的印象：「五歲那年冬天，去札幌格蘭酒店看聖誕節的晚餐秀。記得有一道火雞，我一邊吃著火雞一邊看著魔術表演，台上有個女人浮在半空中，這就是我和飯店精采的第一次相遇，從此之後，在我腦海裡馬、魔術、飯店，就是一組成套的影像。」

那是他當年就在格蘭酒店擔任經理接待過天皇的祖父給他的夢，給他的幻覺般的對旅館的想像，他自此就奇異地被從「僅僅找地方落腳的旅舍的不得不然的正常人生旅途中」放逐了。

14

# 放逐（陸）

最終，書中關於旅館的放逐感……竟遠至於外太空的迷離。

作者文末提及：「對一九六八年庫柏力克的科幻片《二○○一太空漫遊》中男主角到達謎樣的黑色石柱中心，穿越時空次元的閘門，他所乘坐的太空船掉落到火焰中不斷下墜，霎然停止那一瞬間就出現了飯店的客房，白色的『光之床』和帶有古典氣息的室內設計，依然吸引了大家的目光。神的存在、所謂的『絕對』、荒謬、瘋狂、人類與機械，以及人類的極限，宇宙空間和日常飯店室內設計的組合理應突兀，但在電影中處理得極為協調……」他對這虛構的客房的科幻，比旅途中真實遭遇更多客房的搜奇，還更感戚然。那真是神來之筆，也是作者在書裡頭提及的最後一個其實是不存在旅館給他更深的感動與感傷。

那部電影，一如此書，旅館變成了「放逐」的最終象徵性空間式的無比奇幻與無比動人。

# 旅行，與各國客房邂逅

完成住房登記手續之後，門房接過了小費，笑容可掬地關門告退。

我總是從那一刻起，就突然忙了起來。

趁著擺設還沒弄亂，我先拍好照片，接著開始著手測量房間。簡直像個間諜。手忙腳亂的樣子，實在不好意思讓外人看到。經過一番折騰，總算把房間的平面、剖面，以及家具、用品等一一量過，以一比五十的比例記在旅館提供的信箋上，用水彩畫具著色，從細部設計到顏色都不放過，全程大約要花上一個多小時。大功告成之後，我才終於能安心地使用浴室，換上輕裝，快步前去酒吧點杯雪利酒。這幾乎成了例行公事。

萬一進度不如預期，我常得硬撐著醉眼熬夜。話雖如此，要是沒完成工作，我也實在無法入眠。

不過，最近為了省事，我不再使用捲尺，而改用雷射或超音波測距器，著實輕鬆了不少。

測量的習慣是諸多前輩傳給我的，原本是用來磨練自己的空間感，同時累積專業所需的資料，但現在反倒成了我的興趣、嗜好、習慣，或者可以說是一種「怪癖」。

*16*

年輕時，我參與過東京京王廣場飯店南館的設計，當時第一次有機會到國外出差，投宿在紐約聯合國總部前的聯合國廣場飯店（UN Plaza Hotel，現聯合國廣場柏悅飯店〈UN Plaza Park Hyatt〉）。光是能住在大師凱文‧羅契（Kevin Roche）設計的玻璃帷幕式複合建築中，就讓我興奮莫名。入住當晚，我覺得自己彷彿終於晉身為前輩們的夥伴，連睡覺都嫌浪費時間，量遍了房間裡大大小小的東西──我的怪癖就是始於此時。

測量客房各處，以一定的比例尺整理成平面圖，再畫上細節，不僅可以清楚了解當初設計的考量，更可以認識飯店的服務精神及民族性等，獲益良多。不過，這樣的速寫不足以登大雅之堂啦。

累積了幾次經驗後，我漸漸無法滿足於單純的速寫，於是開始用畫具確認顏色，鉅細靡遺地查看設備、家具、器具、用品等，剪下地毯末端纖維啦，甚至偷看天花板內側，勘查越來越講究。

我還曾經因為貪求資料豐富，在同一個晚上投宿兩間旅館，或住宿一天以上時一定要求更換房間等等。新婚之夜我還請太太幫忙拉著捲尺另一端呢，若非娶的是同業，說不定當場就鬧離婚了吧。

經過了二十年，我的怪癖已經超越了工作的境界，簡直是病入膏肓了。

照片這類東西，回家後若不馬上整理，很快就想不起旅途的種種細節。各家旅館的照片大同小異，我可能連住哪家旅館都不記得，因為拍照時我並沒有認真地觀察。但速寫就不一樣了，除了要動用眼睛、腦袋、雙手，測量時更得動到身體，因此印象格外深刻。不但這樣，看到這些速寫時，我還可以一環接一環地回想起旅途中的點點滴滴。

不過，攤開多年來累積的這些資料，還真是包羅萬象，從高級飯店到廉價旅館都有，實在不知該怎麼著手整理，唯一確定的是，每一間都有深深打動我的地方。

比方說，「安心」這種感覺。

只要它安全、寧靜又整潔，即使設計樸素也不要緊。可以放心赤身裸體、毫無防備地躺在浴室澡盆裡，那種安心感是無可取代的。每當邂逅一處能讓自己像回到家一樣徹底放鬆的旅館，我的喜悅之情就好比獲得稀世珍寶一般。

在陌生的城市，用金錢換取令人安心的時間和空間，這的確是旅館

*18*

的功能之一。

實現這種功能，需要非比尋常的細心體貼、徹底卻低調的服務精神，以及謹愼周詳的設計。如果說，一間間旅館客房就是這些服務精神和設計理念的化身，那麼，爲了探索其中的智慧和巧思，今後在旅途中，我仍將繼續執筆速寫。

對我來說，測量、描繪客房，也是旅行的一部分。

接下來，就容我爲各位介紹這方寸信箋上的大千世界。

Hotel Formentor

# 通往海邊的樓梯

## 福明托飯店

西班牙 / 馬約利卡島

07470 Puerto de Pollensa, Formentor, Mallorca, SPAIN
Tel: 34 971 89 91 00  Fax: 34 971 86 51 55
距馬約利卡島帕爾馬（Parma）機場2小時車程。
近福明托海岬。最近的城市是
波蘭薩港（Puerto de Pollença）。

彩繪赤陶笛

漂浮在地中海上的度假勝地，馬約利卡島。這裡也是眾所皆知蕭邦和喬治‧桑愛情故事的舞台。

或許因為有意氣相投的夥伴同行，飛機一降落在帕爾馬機場，就感受到一股無法言喻的開闊感。城市中央坐鎮著裝飾有炫麗彩繪玻璃的宏偉大教堂，港口停泊著成排的巨大遊艇，空氣中瀰漫著奢華的氣氛，我們一行人卻是在小巷裡的廉價餐廳大啖蝦子全餐。這倒也不壞。

馬約利卡島東西兩端距離約一百公里，我們從帕爾馬搭上計程車，駛往福明托岬。

一望無際。這裡有點綴著幾座風車的平原、有大鐘乳洞，我正忖度著應該可以看到平緩的海岸線，但乍現眼前的，竟是斷崖絕壁。

面對岬角綿延的波蘭薩海灣有一片松林，這家飯店便隱身在松林之中。

飯店入口大廳裡身軀龐大的西班牙長耳獵犬趴躺著。這樣的飯店，十之八九不會令人失望。

樸實無華的格局和配置，令人意外。

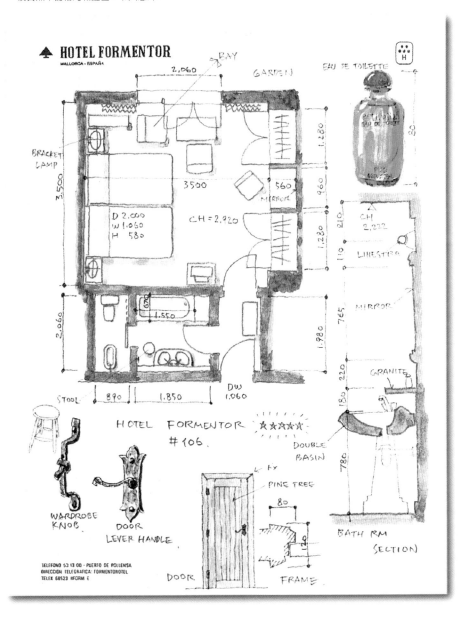

HOTEL FORMENTOR ★★★★★ #106.

HOTEL FORMENTOR
MALLORCA · ESPAÑA

WARDROBE KNOB.

DOOR LEVER HANDLE

DOOR

FRAME

BATH RM SECTION

TELEFONO 53 13 00 · PUERTO DE POLLENSA
DIRECCION TELEGRAFICA: FORMENTOROTEL
TELEX 68523 HFORM E

俯瞰波蘭薩灣、花團錦簇的庭院。黃昏之前我看大家都還穿著短褲，不知不覺中，身邊來去的都是換上盛裝的觀光客了。

這裡自一九二九年開幕之後，逐步充實設施，整頓為度假飯店，不但擁有寬闊的庭園、美麗的私人海灘，還有兩座游泳池等，成為一座宛如度假別墅的五星級飯店。整體建築卻又意外地簡樸。這裡有以通往海的樓梯為軸線的對稱平面、白牆、小窗，以及古舊家具，幾乎看不到稱得上「裝飾品」的東西。

員工人數眾多。一百三十間客房卻有兩百名員工，一半以上是園丁。飯店庭院滿是鮮花，萬千色彩如洪水般溢出。在強烈陽光下作畫時，花朵的色彩鮮豔到簡直刺目。客房幾乎間間面海，白色牆上的觀景窗發揮了絕佳功用，九重葛則將室內映成一片火紅。所有建材都奢侈地使用當地松木，金屬鑄件也十分穩安厚實。浴室重新裝潢後愈發明亮，配備了兩組台座型*1洗臉檯。淡香水的瓶身，正是波蘭薩灣的海水顏色。

英國首相邱吉爾、比利時及摩納哥王妃等各國貴族、高官，乃至於卓別林、英格柏·漢普汀克（Engelbert Hump-

22

erdinck）等明星，連希臘船王歐納西斯都名列曾投宿於此的VIP名單上，洋洋灑灑。對已經厭倦豪華空間的這些人來說，這種分離派＊2風格的簡單建築與自然美景之間的平衡，也許更能讓他們放鬆吧。

回程時，我坐在帕爾馬機場的椅子上，看到一幅奇異的光景——幾乎所有出發的人都拿著一只扁盒子，還有人一口氣帶了好幾盒，盒上寫著「Ensaimada」的字樣。

怎麼回事？那是什麼？肯定是馬約利卡有名的盤子之類的吧。真糟，我竟然忘了買，不甘心哪……

好不容易在飯店放空的腦袋，這會兒又裝滿懊悔，就這樣，我抵達了巴塞隆納。休息片刻後，我前往蘭布拉斯大道（La Rambla）散步，不禁啞然失笑：咖啡店的櫥窗裡陳列著灑上糖粉的派狀甜點，上頭標示著「Ensaimada」。原來，那是馬約利卡版的「赤福」＊3啊。

＊1 台座型（pedestal），指古代建築中承載柱子的礎石，這裡指形似台座的洗臉檯。

＊2 分離派（secession），十九世紀末到二十世紀初，在德國、奧地利興起的建築、工藝藝術革新運動。

＊3 赤福，一種紅豆餡包糯米粘糕的傳統日式點心，作者以此比喻西班牙著名的傳統麵包Ensaimada。（譯注）

# 衣櫥就是
# 隱藏式房間
## 杭廷頓飯店（諾布丘）

美國／舊金山

1075 California St., Nob Hill, San Francisco, CA 94108, USA
Tel: 1 415 4745400 Fax: 1 415 4746227
www.huntingtonhotel.com
位於舊金山市中心，諾布丘的加州街旁。

舊金山有一座名為諾布（Nob）的小山丘，據說它就是「snob」的語源＊1。搭乘纜車登上加州街的盡頭，這地區令人感受到不同於市內其他幾座山丘的獨特高級氣氛。

有四巨頭（Big Four）之稱的四大旅館——費爾蒙（Fairmont）、馬克霍普金斯（Mark Hopkins）、史丹佛閣（Stanford Court）以及杭廷頓，便以四個角為中心對峙睥睨著。

如果你跟此地的老居民說，要投宿這四家飯店中的一家，他們鐵定會瞪大眼睛，像是在說：「你竟然要去住那種既昂貴又俗氣的飯店？」難怪會有「snob」這個字。

那些「俗氣」的飯店，我住過三家，每一家都極為出色。

早年，美國先民不斷往美洲大陸的西方開拓，終於抵達太平洋岸，淘金熱興起。當時人們懷想著舊時歐洲而打造建築的「豪情壯志」，今日隨處可見遺蹤，不光是優雅的建築樣式，在飯店人員的舉手投足間，也隱約可察。以胡桃木裝潢的電梯裡，至今仍可見到老電梯小姐在打毛線，女性粉香瀰漫到近乎嗆鼻的下午茶室，也有人打理著。打開客房裡的舊

發現了不可思議的隱藏式衣櫥。緊臨窗戶的浴缸開放又舒適。

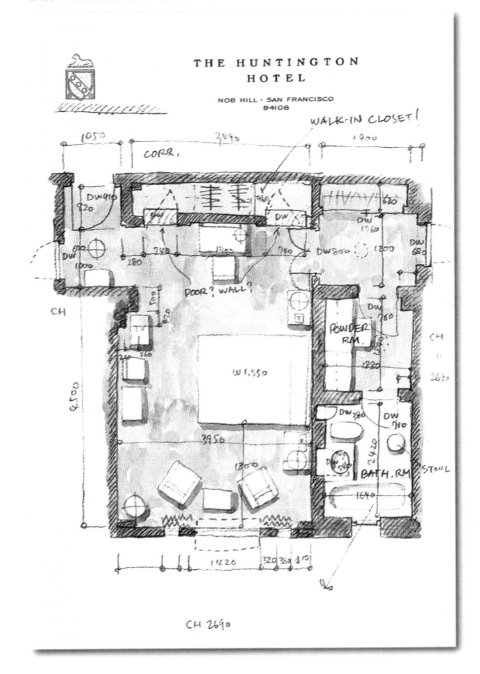

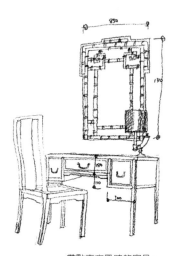

帶點東方風味的家具。

式「外推窗」，就可以聞到遠方低處海岸隨風飄來的海潮氣息。在這裡，可以充分享受悠閒時光。

杭廷頓飯店歷經數次裝修，處處精雕細琢，但這間房間卻依然保持舊時面貌，牆壁的一部分有「變身」的機關，背面是方便女士挑選禮服的走入式衣櫃。說不定就有人曾在這裡換裝，然後出乎意料地嫣然現身，給同房的男伴一個驚喜呢，真是不可思議的巧思。

這間房間的浴室在化妝桌後方，也設有對外窗。

如果說，浴室理應讓旅人在卸下衣裝、毫無防備的狀態下，泡在浴缸裡享受極致的安心感，那麼，室內的配置就應該做到這樣。設計飯店時，若是決定「即使犧牲效率，也要以營造舒適環境為優先考量」，一定會選擇這種方式。但如此一來，所謂「二十世紀美國飯店樣式」的規劃手法，就無從成立了。二十世紀美國飯店樣式指的是：把浴室放在靠走廊那一側，使客房平面長寬比呈三比一，一間間並排，是頗為常見的規劃手法。

CH＝2690

將窗框下方外推即可打開窗戶，把遠方漁人碼頭的海風引進房內。

飯店形式已不能再滿足我罷了。

之所以住遍眾多客房以進行量測，不過是因為司空見慣的

\* 1 **nob**，有富豪、大人物之意，而snob則指勢利之人。（譯注）

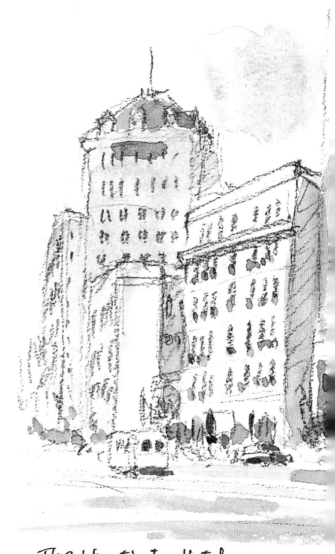

The Huntington Hotel
Nob Hill　San Francisco

畫面前方是杭廷頓飯店，後面則有馬克霍普金斯飯店。好一座自命不凡的山頭。

# 俯拾皆美味的越南

## 洲際酒店

**越南 / 胡志明市**

132-134 Dong Khoi St., Dist. 1, Ho Chi Minh City, VIETNAM
Tel: 84 8 8299201 Fax: 84 8 8290936
www.continentalvietnam.com
自由（Dong Khoi）大道和黎利（Le Loi）大道相交處。
從這裡到皇家飯店的沿路，有許多雜貨店和精品店。

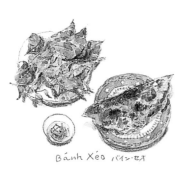

Bánh Xéo バインセオ

越式什錦煎餅。

南北越統一後二十六年，我走在越南社會主義共和國胡志明市（舊稱西貢）的街上。

做為七〇年代安保世代的一員，我一直無法擺脫越戰深植心中的印象，看到最近女性流行雜誌裡的越南特輯，依然興趣缺缺。但是，在這裡停留了四天，到處走逛後，對這裡頓時改觀。隨處可見的戰爭痕跡固然觸目驚心，但或許應歸因於革新政策，現在街上滿是賣魚的、賣椰子的、拿著秤子和小火爐的路邊攤，市井小民的神情也開朗明亮，使我覺得陪妻子逛街購物非但不是苦差，反而天天興致盎然。最近流行的越南生春捲，還有摻入大量香菜捲著吃的越南什錦煎餅「BÁNH XÉO」等，這些既便宜又健康的食物很對我的胃口。還有充滿驚人活力的傳統市場、巍然聳立的中央郵局等，我一邊散步，一邊欣賞這些殖民地時代的建築，百看不厭。

胡志明市採用法式都市計畫，以軸線和放射狀道路為基礎，從聖母大教堂到西貢河這條長約一公里的自由大道，是

現今的購物中心，沿途有許多專賣絲織品或漆器的店家，品味不俗。最令人高興的是，這裡沒有所謂的「世界名牌」。

街道寬度恰到好處，加上兩旁羅望子樹（豆科樹木）並排形成的綠蔭，在在令人聯想起南法普羅旺斯首府艾克斯的米哈博林蔭大道。法國殖民時期，這個地區禁止越南人進入，令人心痛，但也正因為強行建造了這成排的殖民地風格建築，才得以留下眼前的情調。

自由大道上的聖母大教堂約四百公尺外有座劇場（原本是歌劇院，南越時代充當國會議事堂），樓高四層的洲際酒店就位在劇場旁的十字路口上。拱型的木製窗框展現出極具殖民風格的柔和風情。飯店建於一八八〇年，據說出自法國金屬零件商人之手，始終是越南極具代表性的飯店，但在解放時（1975）毀損相當嚴重，一九八九年進行全面翻修。

附近的帆船大飯店（Caravelle Hotel）在一九九八年脫胎換骨，二〇〇一年時君悅飯店尚未完工，而萬豪飯店（Marriott Hotel）則已確定了興建地點，胡志明市逐漸展現出度假

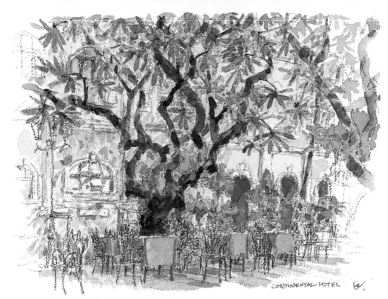

樹齡120年的老樹，看顧著靜謐的中庭。

城市的面貌。看來，洲際、君主*1、皇家*2這三家飯店，往後也肩負承繼傳統飯店風骨的使命。

我們投宿的豪華房型位於劇場那一側，位置很好，早上可以看到練習藤球*3的人，房間面積五十六平方公尺，十分寬敞，在床舖區和起居室之中間，由一座文藝復興風格的木造四連拱門區隔，讓我們有點吃驚。仔細一看，這拱門同時也是一座巨大的照明器具，應該在改裝前就已經存在了。天花板挑高三米七，全無壓迫感，相當舒服。浴室的陶器都是法國製品。

與飯店餐廳相連的中庭很不錯。這座寬敞明亮的庭園裡，有幾棵創業時種下的緬梔老樹，現在庭園的地面雖然舖設磁磚，但從舊照片中可以得知過去是石頭和綠草地，感覺得出追求清涼寧靜的意圖。

作畫結束時，我才發現飯店員工站在我身後觀看。

街上的喧鬧也非同小可。

原因就在如潮水般的機車，看來約占交通工具的九成，剩

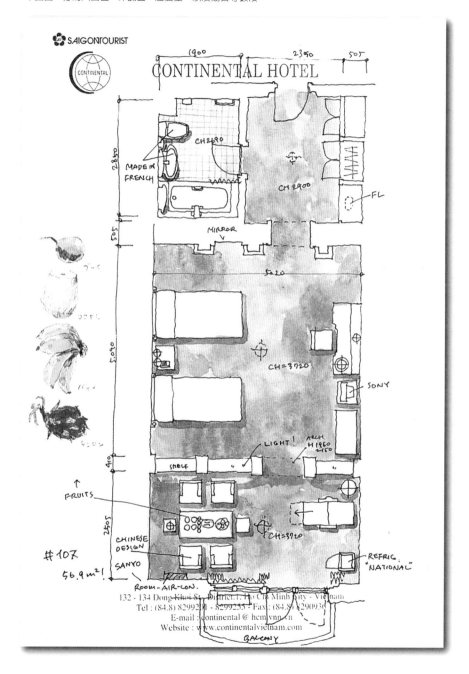

**SAIGONTOURIST**

**CONTINENTAL HOTEL**

CH=2690

MADE IN FRENCH

CH=2900

FL

MIRROR

CH=3720

SONY

LIGHT!

ARCH H 1960

SHELF

FRUITS

CHINESE DESIGN

SANYO

#107

56.9 m²!

ROOM-AIR-CON.

CH=3720

REFRIC. "NATIONAL"

132 - 134 Dong Khoi St - District 1 - Ho Chi Minh City - Vietnam
Tel : (84.8) 8299201 - 8299235 - Fax : (84.8) 8290936
E-mail : continental @ hcm.vnn.vn
Website : www.continentalvietnam.com

BALCONY

客房內的偌大結構體。實際上那也是照明器具。

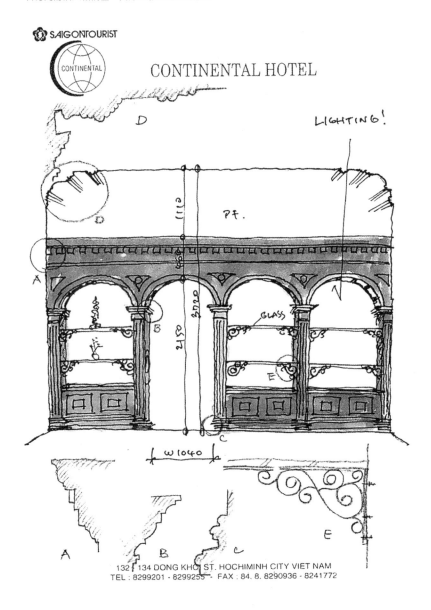

SAIGONTOURIST

CONTINENTAL

CONTINENTAL HOTEL

D

LIGHTING!

PF.

A

GLASS

B

E

W1040

C

A          B          C

E

132 / 134 DONG KHOI ST. HOCHIMINH CITY VIET NAM
TEL : 8299201 - 8299255 - FAX : 84. 8. 8290936 - 8241772

三輪車。

下的一成是自行車、三輪車（結合人力車和自行車的交通工具）及汽車。限坐兩人的機車在這裡載上三、四人是常有的事，甚至還堆滿蔬菜或大包裹。這般熱鬧的光景從清晨持續到深夜，毫不間斷。除了引擎的「趴達趴達」聲，喇叭也一定要「叭！叭！」按上兩下，不吵才怪。

這裡交通號誌不多，穿越馬路時，若不抱著必死的決心踏出第一步，就永遠無法到達對街。這一點我很快就入境隨俗了。停留當地的四天裡，我都重複這種與自殺無異的行徑，回國之後想起來，才開始覺得可怕。

＊1 君主飯店（Rex Hotel），位於胡志明市中心，以王冠為標誌的獨特飯店，屋頂咖啡座別具趣味。一九一二年時為停車場，到一九七五年止，是一棟附有百間房間的貿易中心。

＊2 皇家飯店（Hotel Majestic），位於自由大道西貢河端的殖民風格飯店。一九二五年創立，一九九五年曾整修。

＊3 藤球，泰國、緬甸、馬來西亞、新加坡等國的一種獨特民間傳統體育活動。藤球是用細藤編製成的黃色空心圓球，其比賽方式與排球有點類似，故又被稱為「腳踢的排球」。（編注）

# 不可或缺七道具

說「七道具」其實有點小題大作，不過實在太多人問了，雖不好意思，還是藉此公開一下。

要測量房間的尺寸，用捲尺就行了。但最近出現了嶄新利器，讓我忍不住手癢，那就是傳說使用NASA科技、以超音波反射原理測量距離的儀器，以及運用雷射光、精密度超群的瑞士製測距儀。測量挑高較高或面積較大的房間時，以上兩者都很方便。雷射測距儀甚至可用來標記工程高度，連建築物的高度都能測量，進行函數計算、容積計算和公制換算等都沒問題——雖然我用不到這麼複雜的計算啦。

我一向隨身攜帶水彩畫具，其實是拿來取代色票，我藉著調色來記錄成品的顏色。如果夠仔細，回家後連物件外表塗裝的顏色都能忠實重現。我用的不是小型調色盤，而是二十四色的鋁製品，輕巧、攜帶方便。畫筆前端一旦折到，就無法作畫了，所以一定用竹簾捲好。筆洗是喝完的空牛乳盒。

此外還需要三角尺、剪地毯纖維尖端用的小剪子等——檢查隨身行李被發現時，我還得為它想好藉口呢。

測量的順序如下：先測量房間長寬，畫在信箋上，緊接著一定要先畫上床鋪。只要確定了房間整體和床鋪的關係，接下來就可以較為隨性地作畫，再註記必要尺寸……這就是「浦一也式測量法」。繪製比例只有五十分之一，畫起來很快。

但房間若有扇形的平面或怪異的角度就比較棘手，這時貼在門上的「逃生路線圖」就幫上大忙了。

測量完細節和家具，塗上顏色時，我的臉上就會出現小狗劃定勢力範圍後那般滿足的神情。

有時候我為了探知管線配置空間的深度等，一不小心就會身穿浴袍、手持雷射測距儀走到走廊，撞見我的女房務員總是一臉驚恐，彷彿發現可疑的亞洲間諜，這時再怎麼微笑都於事無補了，務必小心行事啊。

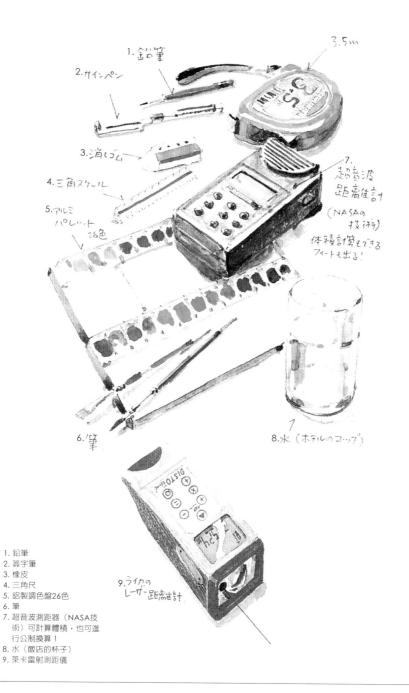

1. 鉛筆
2. サインペン
3. 消しゴム
4. 三角スケール
5. アルミパレット 26色
6. 筆
7. 超音波距離計（NASAの技術）体積計算もできるフィートも出る！
8. 水（ホテルのコップ）
9. ライカのレーザー距離計

3.5m

1. 鉛筆
2. 簽字筆
3. 橡皮
4. 三角尺
5. 鋁製調色盤26色
6. 筆
7. 超音波測距器（NASA技術）可計算體積，也可進行公制換算！
8. 水（飯店的杯子）
9. 萊卡雷射測距儀

# 百分之百的提洛爾風格

## 泰根湖巴哈邁爾飯店

德國／羅塔奇－艾根

8183 Rottach-Egem Seestrasse 47, GERMANY
Tel: 49 80 222720  Fax: 49 80 2227290
位於從羅森海姆（Rosenheim）到奧地利提洛爾（Tirol）省、
茵斯布魯克（Innsbruck）的街道旁，屬羅塔奇－艾根地區。

慕尼黑以南、鄰近奧地利國境的阿爾卑斯山麓，有個地區湖沼散布，森林與丘陵綿延，風光明媚。

這裡能見到所謂「冰磧地形」，是土石經冰河活動碎裂、堆積而成的景觀，從這一帶到奧地利的提洛爾省有許多提洛爾風格的別墅及飯店，算是個高級度假勝地。

歌德和托馬斯‧曼也曾穿過這一帶，經茵斯布魯克越過布瑞尼若隘口（Passo Brennero）到達義大利，讚嘆道「你可知這美麗南國」。

泰根湖（Tegernsee）是這一帶的美麗湖泊之一，巴哈邁爾就是位於該湖岸邊的高級飯店，由多棟提洛爾風格的木造大屋頂建築構成。房舍構造相當堅穩重，不論套房或充滿地方色彩的餐廳，屋頂都可以見到房屋骨架露出，實在高明。

一般客房無論在結構或家具方面，都牢實得近乎固執了。

請看看客房門的速寫圖。木製門板竟厚達八十公分，還上了兩層隔音橡膠。

有一段時期我曾在日本四處奔走，推廣用木製防火門代替

裝滿花盆的拉車，迎接著訪客的到來。

鋼門，到現在木製防火門已經很常見。在推廣的過程中，我曾參考不少種類的門，其中以德國製的這種門最讓我佩服。這傢伙十分魁梧，彷彿可以聽見它自豪地說：「怎麼樣，服不服！」

床舖擺法和常見的不同。房間明明很寬敞，床舖仍依照古式規矩放在角落，兩邊緊貼牆面，這種陳設在德國其他飯店也很常見，我認為它體現了整個民族的空間意識。在這間客房裡，床舖的另外兩邊還裝上厚質垂簾。

人們就住在這道厚重的門後方，拉上垂簾，緊靠著牆壁入眠。他們究竟想守護什麼？為什麼戒備如此森嚴？跟日本連牆壁都付之闕如的房屋比起來，我百思不得其解。

中世紀時，日本和西方都曾發生部族間的爭戰，只不過激烈程度似乎相去甚遠。西方不只各鄉鎮，連國境也築有城牆，西諺有云：「同胞的背叛比壞天氣更可怕。」所以他們蓋房子的時候，重視牆壁更甚於屋頂。像提洛爾建築那樣用大量木材取代石材，以抵禦蠻族或同胞的襲擊，並遮風擋

雪，保障身家安全，呈現出來的，或許就是眼前這座飯店的樣貌。

浴室相當清潔，用品也非常齊全，不過倒沒什麼特別值得一提的。但飯店健身中心的溫水游泳池，水準媲美專業水療館，設備之齊全令人咋舌。從低溫池、噴射水療、蒸氣室、三溫暖到按摩噴嘴等，應有盡有，美體保養療程也頗吸引人。

不過，看到池畔有人舖了十條浴巾，大剌剌脫掉泳衣享受午睡時光，我除了再次覺得「真是服了你」，還真不知道該說什麼好。

空間結構很有德國風格，理性，十足知性。家具緊靠牆壁擺放，感覺也很德國。

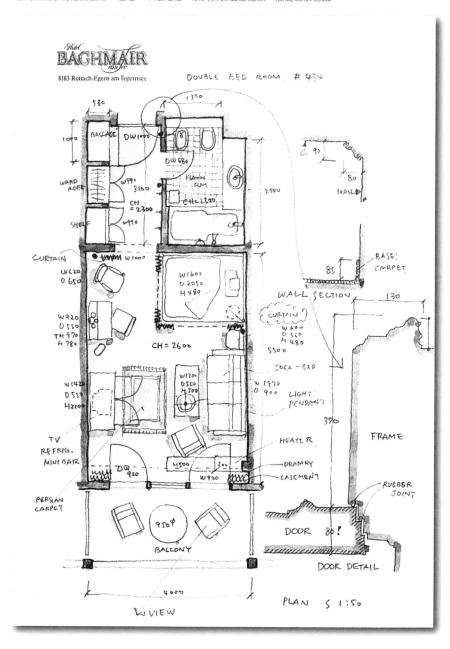

# 自製西班牙臘腸，敬請享用

## 皮切可斯寇柏旅館

西班牙／波瑞達

Entre Alpense i Borreda, SPAIN
Tel: 34 3 8238075
位於庇里牛斯山中，利波（Ripoll）與貝爾加（Berga）的中間點。附近的Sant Jaume de Frontanyà有古老的羅馬式教堂。

HOSTAL COBERT DE PUIGCERCÓS
6,500 pst / 3 persons !
incl. dinner
23. APR.

僅供洗臉、睡覺的簡單房間。

卡達蘭地方幾乎隨處可見長得像這樣的牧羊人爺爺，個子不高。

愛好鄉村生活的人，興致一來就想上山去。

西班牙庇里牛斯山深處的貧寒村落中，間或有我最愛的羅馬式教堂，聞此我精神為之一振，從巴塞隆納驅車前往。經過古城利波，朝布以溪谷（Boi）的方向駛去。無邊無際的壯麗山勢在眼前展開，我對照著四十萬分之一的米其林地圖上勉強標出的一座座小村落，一路漫遊前行。

沿途的確到處可見許多羅馬式教堂，彷彿只用圓形、三角形、四角形構成，很多都已殘破不堪。不過，造型雖原始卻毫不馬虎，細部殘留有彼時稱為「義大利人」的石工之技藝痕跡。在旅途中探訪這類景致，我一天再長也不夠用。眼看天色就要暗了，於是我在鄰近村落就地找了個住處。關鍵就在於「就地」──絕對不能事先預約。最後找到的，就是這家超便宜的「皮切可斯」。

首先，它的外觀不錯，就像西部片中的酒店那樣。一樓有一半與其說是商店，更像是個「雜貨店」；另外一半與其說是餐廳，倒比較像當地人聚集的酒吧，空氣中瀰漫著獨特的

42

感覺好像會有牛仔出沒，不過最常見的是牧羊老爺爺。

氣味。當時聚集在此的是一群個子不高、面色黝黑的牧羊人爺爺，我一走進店裡，他們就好像突然發現基因突變的羊那樣，直盯著我瞧，感覺不賴。

再者，這裡的料理很不錯，都是卡達蘭地方的簡單菜色。餐廳推薦許多自製的西班牙臘腸，說是隨便我吃。還有果實還長在樹上時就進行製作的乾果、年份尚淺的紅酒，每一道都滋味絕佳。

客房不大，相當簡樸，裡頭沒有浴室，而是另闢一室共用。寢室面積是三公尺半乘四公尺見方，一張雙人床和一張單人床並排，其他就只有衣櫃和洗臉盆。床舖中間有點凹陷，不過整理得很乾淨。

# 在原野中入浴
## 凱旺旅館
不丹／廷布

Lower Main St., Post Box 350. Thimpho, BHUTAN
Tel: 975 2 22090  Fax: 975 2 23692
首都廷布的主要幹道上南端附近、鞋店樓上的旅館。
距離政府直營、販賣工藝品的「手工藝中心」步行約10分鐘。

設計旅館客房時，一半以上的精力都花在浴室。

日本的製造技術日新月異，新式都會旅館的浴室設計好得沒話說，功能堪稱世界頂尖。

浴室集結了極為講究的智慧，設計的趣味令人著迷。設計師要考慮人裸體時的動作及物品的配置，務求徹底發揮器具的功能和價值，仔細拿捏「安全」和「舒適」間的平衡，還得思考放水時間的上限，甚至集髮排水孔等等，該注意的細節多不勝數。

不過，世界無奇不有。有些浴室的設計還真匪夷所思。

位於喜馬拉雅山麓的不丹，是個人煙罕至的小國。我在首都廷布一家僅有十間客房的小旅館投宿了四晚。這裡旅館不多，而且都得事先預約。令我吃驚的是，我到當地的第一頓晚餐，竟是滿桌不丹人不怎麼食用、日本人卻酷愛的松茸。

同樣令我吃驚的是這裡的浴室，著實令人玩味。

乍看不過是一般的標準三件套*1式，器具都是從印度一帶進口。仔細一瞧，有幾件東西饒富趣味。一只大型塑膠桶裡

室內設計似乎刻意模仿瑞士風格。排水管露出地面，縱貫房間。

1. 裝水塑膠桶
2. 電熱水器
3. 滅蚊器

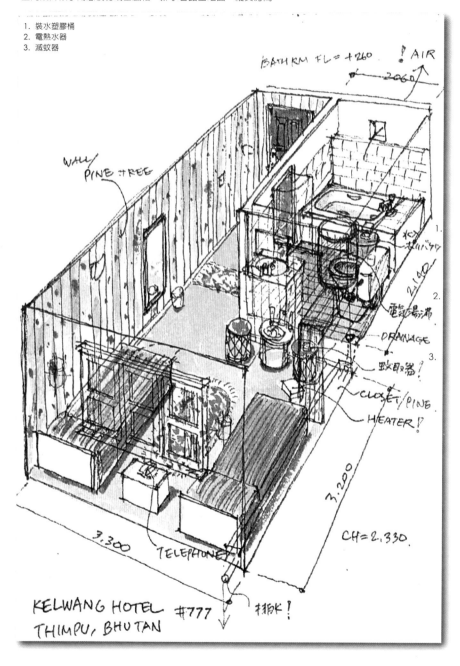

盛滿了水，浴室裡已備有衛生紙，所以這桶水並非供如廁時供清潔之用。當地常停水，想來應是用以備不時之需。浴缸旁放了一台像電爐的機器，上頭有條電線，似乎是直接放進盛水的浴缸，用來將水加熱的。雖然擔心會觸電，我還是鼓起勇氣嘗試，熱了缸微溫的水。

與走廊相隔的牆壁上方有個洞，那是換氣窗。也就是說，蒸氣會直接排到走廊上。

排水管則橫跨地板，就這麼大剌剌地在臥室的「地板上」縱橫，排水效果不佳（！）。從外面看，水管就由窗戶下伸出，沿著外牆往下走。

朋友再三告誡我別飲用生水，因為這裡的污水場和污水處理設施都還不完善，水多半直接取自急流，廢水則未經處理直接排放。有了這等心理準備，我用餐前後不忘服用胃腸藥。該旅館位於鞋店樓上，經政府輔導成立，或許是為了應付觀光客而匆促設立的，只有外表勉強像回事。

不丹人不像我們那樣頻繁入浴。他們靈活地使用手指用

46

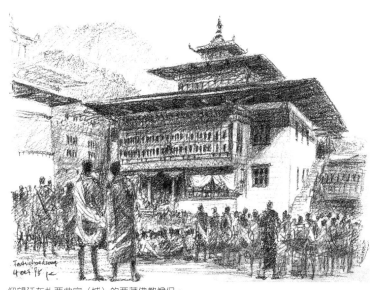

仰望廷布扎西曲宗（城）的西藏佛教僧侶。

餐，餐後並不勤於洗手，用過的餐盤擦一擦就收進懷裡。聽起來好像很髒，實際上感覺一點也不髒，反而很乾淨。這裡有許多事情無法用我們所謂的「乾淨」來衡量。

小河上游有間廁所，這裡的人不用衛生紙。或許你會斷言不乾淨，對當地人來說卻很自然。觀光客適用的設施還沒完工，難免有所不便，不過「如廁」這回事還真不容易「入境隨俗」，要我上廁所不用衛生紙，很難。

田埂一旁有幾個淺淺的洞，洞旁有火燒過的痕跡，還堆有烤得焦黑的石塊。我請教人這是作何之用，他們說是浴池。

在洞裡放滿水，用火烤熱石頭後丟進洞裡將水燒熱，就可以泡澡了。

這種「熱石浴」的浴池長一公尺、寬六十至七十公分、深六十公分左右，有些會埋下木製的箱子，有些則舖上石頭。我看到的只是在土裡挖個洞。洞出乎意料地小，聽說各人輪流泡澡後，會打開自己帶來的便當，悠閒地享用。他們把兩只竹編成的竹匣合在一塊兒，就成了便當盒，裡頭放有

觀察廢棄民房就可了解房屋結構。一般是：一樓存放穀物、飼養牲畜，二樓供居住，頂樓則是乾燥蔬菜的儲藏室。

煮熟的紅米和辣味燉菜等，想必他們也會喝上幾杯穀物釀的「羌」酒佐餐吧。

聽說即使在不丹的皇宮裡洗澡，也不脫這種原理。每個人輪流浸泡熱水溫熱身體，想想跟日本大同小異。但，這種洗澡法在世界上也並不多見。

還真是隨性不羈啊。

眼前是一片稻穗，街坊鄰居在火光掩映下露天洗浴。將燒熱的石子丟進水中，好似在旅館裡把電熱器放進浴缸一樣。

從那之後，每當看到高性能浴室的設計圖，我的腦海總會瞬間浮現原野入浴和那間旅館的光景。

＊1 三件套（three fixture）指洗臉台、浴缸和馬桶。

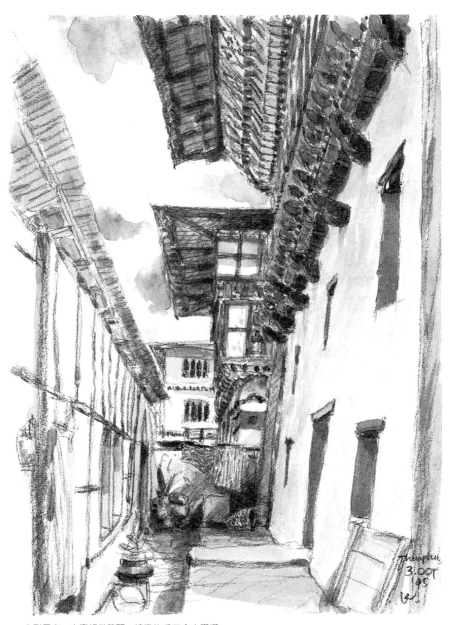

大型民宅。走廊相當華麗，精緻的手工令人讚嘆。

# 霍夫曼不死
## 莫札特別莊

義大利／梅芮儂

Markusstrasse 26 Via San Marco 26, 1-39012 Merano, ITALY
Tel: 39 0473 230630　Fax: 39 0473 211355
梅芮儂是位於北義大利、波札諾（Bolzano）西北方，
薩倫提諾（Salentino）山區的度假別墅區。

我這四處尋訪飯店進行測量的習慣，也是爲了暗暗享受只有自己知道的新發現。

萬萬不能使用照相機。我覺得照片這個發明，無異剝奪了人類「仔細觀察」的能力。

對於尺寸，我們究竟有多熟悉呢。設計飯店客房時，說到浴室的內部實際大小，有所謂「一六二四」（一‧六公尺乘以二‧四公尺）等口訣。就像我們常藉「幾個榻榻米」想像房間大小，靠這些數字我們當然也能掌握空間的感覺，但親身測量過的尺寸，是想忘也忘不掉的。

這回談的飯店，位於北義大利接近奧地利的高級山岳度假區「梅芮儂」，僅有二十張床，十分精巧出眾。

它原是一幢別墅，建於一九〇七年，飯店主人夫婦買下後，花費數年翻修，簡直像霍夫曼*¹親自操刀般，裝潢、家具，乃至於餐具等設計，全出自店主之手，創造出這棟單純由黑白兩色鋪陳的美麗旅店。

房間各個角落、布製品、泳池畔的遮陽傘、水晶吊燈、

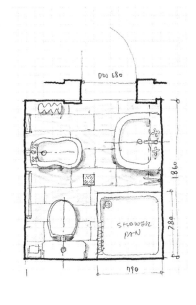

乍看之下有點侷促，
不過總算還可以用。

盤子、銀器的設計等等，無一不是霍夫曼的維也納工房式風格，單一的品味展現了一致的美感。最難得的是，主人並未委託設計師，完全自己裝修。飯店簡介也引用了霍夫曼的名言，我想再也沒有比他更忠實的霍夫曼信徒了。

很遺憾，聽說身兼廚師的主人過世後，如今飯店已不提供晚餐。入住當時我吃到的餐點可是極為出色呢。我在行囊裡少數幾條領帶中精心挑選一條，慎重地盛裝出席，食物美味自然不在話下，連菜餚的設計都極富裝飾性，令人折服。所以當天我酒興大發，喝得醺醺然。

我選的是小巧的單人房，床舖周邊和衣櫃的作工都相當仔細。極小的浴室中塞進了淋浴等四種設備，黑白兩色的大理石牆面品味不俗，沐浴用品的設計也不例外。

寬敞的房間住起來固然舒服，但唯有小房間才能讓人讚嘆其中集結的智慧。

通常我在完成測量、勘查後，就可以安心入眠，不過這間莫札特別莊卻讓我停不下思緒，徹夜難眠。

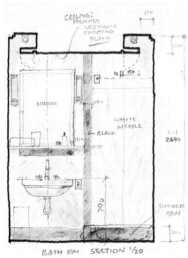
連大理石都貫徹黑、白兩色。

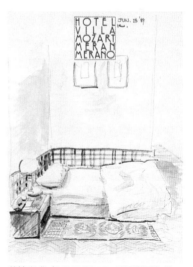
薄被套式（DUVE STYLE；羽毛被套）的床舖。牆壁兩邊裝飾著黑色格子圖案。

主人的熱情讓他不倚賴專業設計師……不過，「專家正應是偉大的凡人」——這句不知從哪聽來的話，不斷在我腦中盤旋。

雖然我個人大力推薦，可不保證設計專家到了這裡能睡得安穩喔。

**＊1 霍夫曼**（Joseph Hoffmann：1870~1956），奧地利建築師，是奧圖・華格納（Otto Wagner）的弟子。雖成立分離派，但對工藝相當感興趣，參與維也納工房的設立，發展出以方形爲主的設計風格。

椅子是霍夫曼的設計，布面是巴克豪森（BACKHAUSEN：生產新藝術風圖案的維也納老字號織品）的產品。桌子可以摺疊收起。

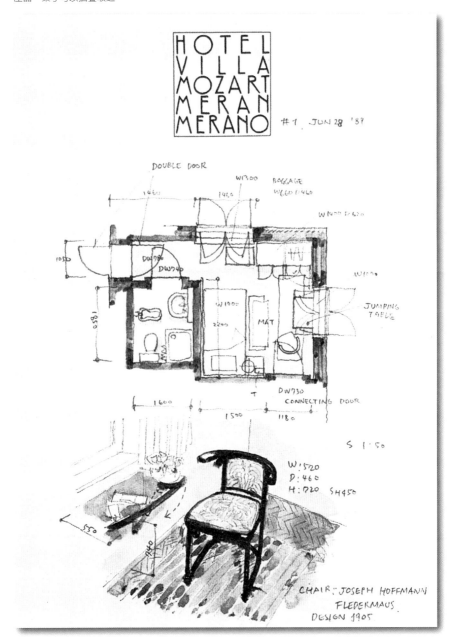

不光是旅館，原則上室內房間的門都是向內開的。

但不知為何，維也納帝國飯店的房門是向外開。我曾在旭川住過的小旅館也是，進房的瞬間我還差點被床舖給絆倒！這個離譜的例子姑且不納入討論，但帝國飯店的門朝外開，我就不太能接受了。

如果門朝外開，門和門框就看得到縫隙，有時只要從外面插進一張名片，就可能將門打開。

不只旅館，建築業界的人多少都聽過「右手壓、左手拉」的說法吧。這是我參加日建設計的新人研習時學到的，等到我成為人師也這麼教導別人。

# 攸關生死的房門

拿右撇子來說，訪客敲門，聽到主人回答「請進」時，以手轉動門把推開朝內開的門進入房間，房間主人則以左手將門拉開，迎接客人。為什麼呢？因為主人得空出右手來握手。

雖說旅館客房的訪客不多，東方人也多無握手習慣，但如果這慣例反映出門扉兩端自然的人際關係，這倒是可以說服我。若依此道理，從室內看，所有的門都必須固定在左側，但設計上並不容許這麼做。

此外，飯店客房的門當然也是一道「安心、安全」的生命防線，必須具備優異的防盜、防火、隔音等功能。

在防盜方面，除「朝內開」外，還得談談門鎖和鑰匙。最近卡片鎖越來越普遍，但旅館和小偷間的門智似乎永無止境，光談這點就幾乎可以寫成一本書了。

有一種名為「飯店專用感應式電鎖」的系統。如果忘記帶鑰匙出門，電鎖會自動將門關上（基於防火考量）鎖起來。雖然方便，但也許很多人都因此有過不得不穿著拖鞋狼狽地跑到飯店櫃檯的經驗吧。

服務生整理房間時，這種鎖尤其不便。所以各位可以發現，清潔中的房間，工作人員會使用代替門鍊的防盜門閂（在金屬外包一層橡膠的小五金）讓門半開著以便工作。

接下來談談防火。日本法令規定，如果每一百平方公尺規劃有防火區塊，就不需裝設排煙設施，因此，客房門為防火門者占壓倒性多數。日本建築基準法又規定「為鐵或土藏造＊１……」，所以不管多麼高級的飯店，敲房門時還是會發出「鏗鏗」一聲，聽起來很不舒服。即使貼上木紋塑膠紙，或填滿中空部分，也會馬上被識破。

歐美國家規定，供人進出的高級門板必須為木製，因此在木門的防火功能研究上十分先進。其他發展中國家則是因為缺鐵才普遍使用木門，可以說採用鐵門的只有日本。

但是，鐵真的可以防火嗎？從實際發生的火災和模擬實驗中，已經發現鐵門遇高熱時會變形，使救援難以進行。若使用木門，門板表面遇熱雖會碳化，但厚度足夠的話並不會輕易燃燒，消防隊可以破門而入。因此，成田全日空飯店以中間夾有發泡劑的德製防火木門進行實驗，證明當室內發生火災時，其他客人仍有足夠時間避難。實驗結果獲得政府認可，全館首次引進四百片木門。以此為契機，目前日本國內只要能以實驗證明防火性能，政府便不再限制門板材質。

門的隔音功能也不斷精益求精。不管相鄰房間的隔牆隔音效果多好，如果走廊上的聲響無法隔絕，仍談不上完善。將門加重加厚、在門框三邊上加裝膠條、在門下方裝設機關好讓門關上時橡膠自動落下等等，這些在在可以看出旅館的用心。我曾在德國看過厚達八公分，還上兩圈膠條的門，很了不起。

西方國家知道「拉門」這玩意兒還是最近的事。若設計得當，浴室門等採用拉門是不錯的選擇，就算門內外有人昏倒照樣打得開。某間旅館就曾經採用，不過因為空間狹小，將門設計為外開會簡單得多。

誠如上述，一扇門蘊藏著數不盡的智慧。就暫且在此停下探險的腳步。

＊１ 土藏造，指四面塗抹泥灰、具防火功能的倉房。（譯注）

130
60
370
FRAME
DOOR
80
GUEST ROOM DOOR
HOTEL BACHMAIR AM SEE
am see
5/12

# 禮車直驅
# 飯店大廳

## 洛杉磯世紀城柏悅飯店

美國／洛杉磯

2151 Avenue of the Stars, Los Angeles, USA
Tel: 1 310 277 1234 Fax: 1 310 785 9240
鄰近洛杉磯世紀城、二十世紀福斯影城，正對「星光大道」；
這一帶隨處都可以跟電影沾上邊。

實際進行測量時，顏色和質感是最難表現的。

彩色照片這種東西，不太值得相信。我畢竟不是攝影專家，所以不懂得在拍攝和沖洗時調整燈光的色溫，看到沖洗出來的照片，常常覺得和實景完全不同，真是令人喪氣。

因此，雖然不好大聲張揚，有時候我會剪下一小塊地毯纖維。如果身上帶著畫具就很方便了。這一天，我又在陽台上一邊享受晨光的照撫，一邊試著調出外牆、扶手和窗框的色彩，比對照色樣更能精確掌握顏色。

紅色扶手在湛藍的天空下更顯耀眼，這間飯店共有三百六十七間客房，在世紀城高台上緊偎著二十世紀福斯影城，聽說電影也經常在這裡取景。

一九八八年開幕的世紀城ＪＷ萬豪酒店，是這連鎖集團中等級最高的，一九九五年秋天易主，改名柏悅飯店。轉手的時候幾乎原封不動，看來沒有多大改變，足見飯店原先的體質極佳，才能獲得凱悅集團青睞。的確，感覺得出它高級、出眾，散發卓越不凡的氣勢。

外觀和平面與JW萬豪酒店時期大同小異。

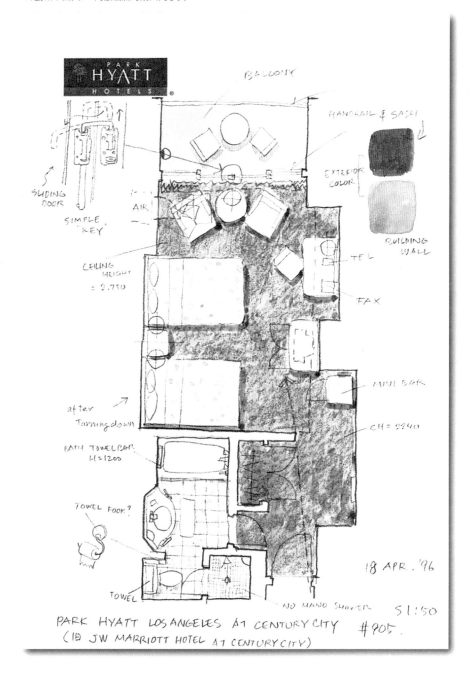

PARK HYATT LOS ANGELES AT CENTURY CITY  #905.
(旧 JW MARRIOTT HOTEL AT CENTURY CITY)

入口周圍很是特別。

玄關的停車處旁雖是戶外，竟也舖上地毯，上頭並列著一套巨大的布面藤椅。感覺像是將大廳的椅子放在外頭，所以當車子抵達飯店時，車上的人容易誤以為禮車靜靜駛入了大廳。要當地氣候夠好才能這樣設計，真令人欣羨。

明亮的大廳宛如植物園的溫室，在大廳後方餐廳享用的早餐，雖然只是極普通的雞蛋料理，滋味還是很棒。

接著來看看客房。雙人房不算寬敞，不過夜床服務*1後的布置相當用心，令人心情舒暢。就連卸下來的床罩都整整齊齊地疊好，放在沙發上裝飾。

四件套*2的浴室，沒什麼多餘的東西，相當清爽。浴缸和淋浴間分別位於左、右兩側，這樣的設計或許有些日本人會覺得不方便，但若像西方人那樣，習慣將「清洗身體」和「溫熱身體」視為兩件獨立的事，就不會覺得有什麼問題。為防萬一有人昏倒在淋浴間裡，門是向外開的。沐浴用品在檯面上堆疊成塔狀。飯店特別允許我們參觀其他房間，或許是因為建築整

停車處雖在室外卻鋪有地毯，一旁還放著大廳休閒椅。當地氣候好才允許這樣的設計。

體的平面有許多凹凸，浴室的形狀也各有千秋。

整間飯店瀰漫著加州風情，假以時日應該會更加出色。期待有機會再次造訪。

*1 **夜床服務**（turndown），就寢前將床罩取下的服務，詳見第一五八頁「客房探險7」。

*2 **四件套**（four fixture），指洗臉盆、馬桶、浴缸和淋浴間這四種設備。

# 乘船造訪的城市
## 馬賽博沃水星舊港飯店
法國 / 馬賽

4, Rue Beauvau Marseille, F-13001, FRANCE
Tel: 33 91 54 91 00  Fax: 33 91 54 15 76
從馬賽中央車站徒步15分鐘可達。開車走普拉多大道（Avenue du Prado），
可達科比意的馬賽公寓（Unité d'Habitation de Marseille，可住宿）。

妻子開著租來的車，行駛在普羅旺斯那狹窄如日本鄉間小徑的道路上。我坐在一旁，手掌出汗、拳頭緊握，最後終於到達馬賽。我們風塵僕僕路途的終點，就是這家飯店。當時它名為博沃普曼飯店（Hotel Pullman Beauvau）。

正如女作家鹽野七生所說，古老的港都，如果不從海進入，就不容易了解它的構造。

若搭火車在馬賽中央車站（Marseille Saint Charles）下車，走下站前大型樓梯的同時，可以一邊略窺街道的樣貌；搭飛機則根本不用列入考慮。甚至開車從後街進入市區，邊走邊找尋飯店玄關……都稱不上是拜訪港都的好方式。

更遺憾的是，櫃檯人員告知我們，可以看到港口景色的房間已經住滿了，所以領我們到一間寬敞但視野很糟的房間。雖然飯店已重新裝修過，建築本身畢竟已兩百多年，彷彿在地板上放顆彈珠，它很快就會滾向一邊般，所有家具都是傾斜的。

我們回到櫃檯，要求更換房間。

這時我們順便連聲說道：「Bouillabaisse! Bouillabaisse!」 *

這房間令我不禁想像：目前為止，不知道曾有多少旅客打開這扇窗戶，大喊：「我終於到歐洲了！」

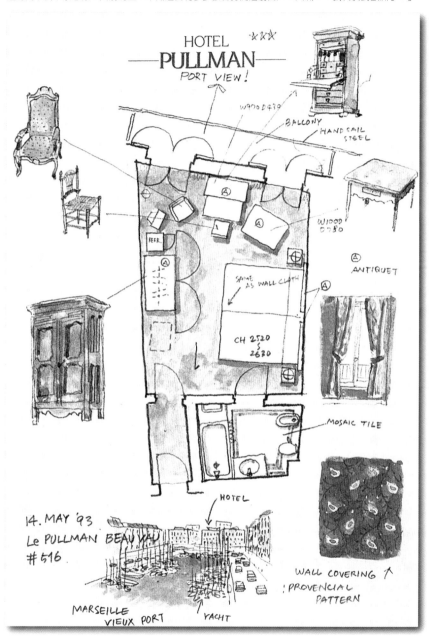

HOTEL
PULLMAN
PORT VIEW!

WOOD 430

BALLONY
HAND SAIL
STEEL

ANTIQUET

WOOD 080

SAME AS WALL CLOTH

CH 2520 ～ 2630

REFR.

MOSAIC TILE

14. MAY '93
Le PULLMAN BEAU VAU
#516.

HOTEL

MARSEILLE
VIEUX PORT

YACHT

WALL COVERING ↑
PROVENCIAL
PATTERN

1 請飯店介紹附近的餐廳＊2。吃的方面我們的運氣倒是不錯，連續兩晚光顧同一家餐廳。這家餐廳總是依照當天的預約人數，到市場採購角魚、石狗公、海鰻、蝦等，東西新鮮，好吃是一定的。廚師在客人面前剔除魚骨，將濾過的湯從上面淋下。大蒜辣椒醬和大蒜美乃滋醬很是對味，紅酒慢慢見底，我們連續幾天都在這裡大飽口福。

早上我們到飯店正前方的「比利時人碼頭」觀察熱鬧的早市。微暗的天色下，商家開始設置簡單的店面，從船上卸下漁貨，熟練地排列整齊。大叔、大嬸們個個有著原始率真的面容，一揚聲叫賣，客人就陸續聚集過來了。太陽漸漸爬到頭頂，店家紛紛收攤，送水車清洗著髒污的地面⋯⋯我一直興致勃勃地看到最後一刻。

第二天，我們請飯店幫我們換房間。

新房間比昨天稍微窄了些，不過一打開窗戶，眼前的景致令人不禁讚嘆。「比利時人碼頭」近在眼前。這家飯店最大的賣點就是「位置」和「景色」，而這晚的房間，高度和視野絕

14 MAY '93
MARSEILLE

房間位置絕佳，可眺望舊港與「比利時人碼頭」。

佳，整個舊港一覽無遺，讓我相當滿意。

隨海風搖曳的窗簾輕撫著藍紫色普羅旺斯花紋的壁紙，床罩圖案跟壁紙相同，浴室地板則是灰黑橫條相間的馬賽克磁磚。

從主色為藍紫色的房間眺望靛綠色的大海和天空，之後，再進入黑白兩色為主的單色調浴室，心情倏地沉靜下來。這樣的

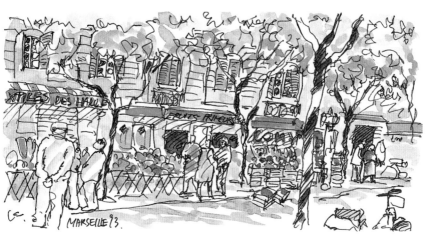
馬賽市區。穿透樹葉間隙灑下的陽光，閃閃發亮。

對比予人舒適之感。

我在窗前坐定，拿起畫筆。眼前這港口，著實充滿了海港情調。

舊港現在雖然成了大型遊艇的停泊處，不過，仍可以遙想從十五世紀落成時直到十七世紀間，其繁榮熱鬧的壯觀景象。

過去立志學習文學和美術的日本青年們，在歷經長時間的航海後，以馬賽做為踏入西洋的第一站，聽說當時他們的停泊區與此地相鄰，當初入港時，他們心中該有多麼激動。

果然，下次還是應該搭遊艇從海上入港才對。

＊1 Bouillabaisse，指馬賽魚湯。馬賽魚湯有兩千五百年以上的歷史，據傳是希臘人帶進法國，重點在於各色各樣魚肉。傳統的馬賽魚湯不放貝類（尤其是淡菜），但可以加入螃蟹和龍蝦。（譯注）

＊2 附近的餐廳，指的是 Le THALASSA（電話：33 91 54 17 44）。

# 讓人笑不出來的套房

Suite Room的Suite發音和Sweet很接近，不過意思接近Suit（套），指「相連的房間」。

一般大型飯店都以雙人房為標準房型，房間數也最多；雙人房的單位叫做bay（區間）。比雙人房大的房間，就根據它所使用的區間數（兩個區間、三個區間等等）來規劃。由於套房是相連的房間，包括寢室和起居室，所以至少有兩個區間大。當然也有面積達數百平方尺的大型套房。

這麼大的房間不見得每天有人入住，有時飯店只是用大型套房來顯其等級。所以，如果禮貌得體地要求參觀套房，大多數飯店通常都

會很樂意答應。不過，如果你沒有穿著正式服裝，飯店方面或許就會說：「很抱歉，今天剛好有某國王公貴族入住。」委婉地推辭。就算有人願意不惜千金只求入住，如果是來歷不明的人，飯店恐怕一樣會拒絕。

套房越大，表示占用了多個區間，成為橫長型房間，這在規劃空間時會有許多困難。像中世紀城堡那樣，數個房間相連、彼此開放往來的設計並不符合現代生活習慣。也就是說，現代大型飯店中最好的房間，是設計上最仔細周詳的標準雙人房，套房未必最好。當然了，全飯店的名聲，我就不說是哪家飯店了。

也會提升其他附加功能，於是就有了獨立的客廳、餐廳、酒吧、儲藏室、入口玄關、化妝間等；有的房間還有傭人房（從前設計供投宿者的隨身僕役居住的鄰房，現在多供隨行家人使用）和書房，這樣的房間，浴室也會隨之加大。可人類的身體大小不會隨之變大，所以床邊和浴廁周邊空間的大小，會考慮到人體的尺寸——我是說，「應該」會。

我曾看過一間套房，浴室極其寬敞，放衛生紙的地方竟然遠到手搆不著，這可不是開玩笑的。為了顧房間越是寬敞，除了居住舒適外，

# 心情可比
# 王公貴族
## 艾斯提別墅

義大利 / 科莫湖

Cernobbio-Logo Di Como, ITALY
Tel: 39 031 348 1 835  Fax: 39 031 348 873
距離米蘭馬爾潘恩莎（Malpensa）機場
67公里、利那特（Linate）機場72公里，
離瑞士羅卡諾（Locarno）機場37公里。

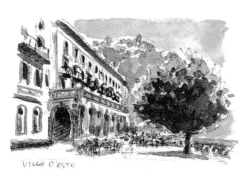
VILLA D'ESTE

面對科莫湖的庭院。

這是科莫湖畔的豪華飯店。聽說是電影《舞會請帖》（Un Carnet de Bal）故事的舞台，不過影片本身我沒看過。

這棟建築建於一五六八年，最初是樞機主教Tolomeo Gallio的別墅。到了十九世紀，英國王妃卡洛琳將之命名為「艾斯提別墅」。一八七三年，這裡成為飯店，對外開放。建地廣達四萬平方公尺，在巧加裝飾的城牆環繞下，有一座矯飾主義＊1風格的庭園，來自左右兩側的流水潺潺不絕地注入湖中。

客房天花板很高，讓人確實感受到這裡曾是「宅邸」。浴室裡，沐浴用品放在橫跨浴缸的金屬籃子裡──很常見的設計，不過這裡的東西很大、很好用。浴室甚至有放書的地方呢，對愛書人來說相當方便。設在陽台的餐廳，屋頂有一部分是遮蓬。由於位在室外，飯店在地板上立起壓克力擋住夜風，這點子滿有意思的。可惜的是，餐廳菜色不太值得推薦，不妨去找找科莫湖畔的餐廳。

＊1 矯飾主義（manneristic），一五三〇到一六〇〇年左右的藝術風格。在意識到古典主義式微的同時，仍採用其圖樣的折衷風格。

穿過寬闊的走廊步入房間，天花板雖挑高，空間卻談不上「開闊」。

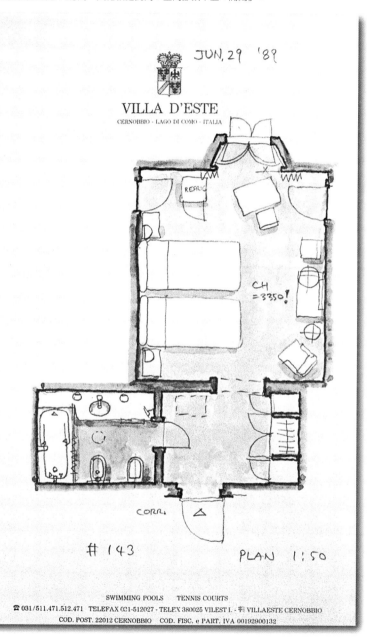

# 箕甲的屋頂
## 都飯店・佳水園
日本／京都

日本　京都市東山區三条蹴上
Tel: 075 771 7111 Fax: 075 751 2490
告訴計程車司機要到「蹴上」即可。
京都車站八条口有這間飯店的窗口。
寄放行李後，輕鬆地四處觀光；
行李會送到飯店，十分方便。

日本的飯店中，我特別想介紹這家都飯店・佳水園。

這是一九五九年村野藤吾先生六十九歲時的作品，指月亭及橫濱市政廳也是他同一時期的作品。極薄的低矮屋簷和箕甲屋頂相連，實為精采傑作。屋頂因為形似一種農具「簸箕」的背甲，故名「箕甲」。這屋頂我在照片裡看過不下千百次了。

以前到這裡見習時，我便暗自決定，如果有一天能夠到這兒投宿，我一定要住靠後方那間可以俯瞰白砂和綠瓢簞庭院的房間。不過很可惜，當天該房間已經有住客了，最後我被安排到沒有面對庭院的房間。

在大廳完成入住手續後，我上了七樓，由於飯店蓋在極陡的斜坡上，因此步出電梯門時我仍是踩在地表上。

走廊前是有名的檜木貼皮門，原來將柱子錯落開，會有這樣的效果啊，我一邊讚嘆著，一邊往裡面走。

雖然攝影集我看過不下千百次，但實際的空間感、出人意料的乾爽空氣等，不親臨現場是無法體會的。

並列的走廊在庭院中穿插著往深處延伸，每走幾步就有新發

村野藤吾先生剛柔並蓄的建築作品。感覺得出來，設計的時候留意到了非日本當地訪客的需求。

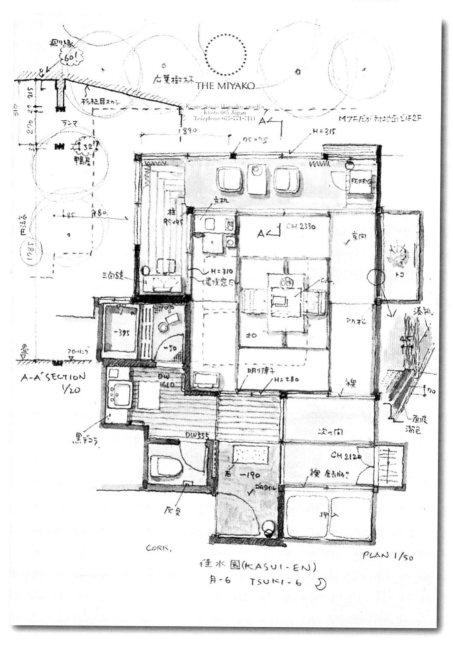

A-A´ SECTION
1/20

佳水園 (KASUI-EN)
月-6  TSUKI-6

PLAN 1/50

CORR.

THE MIYAKO

現。穿透牆面那槍眼般的八個三角形，煞是可愛。

山坡的庭園造景，出自第七代「植治」小川治兵衛*1的長男──小川白楊之手，活用自然岩面，可以看出與屋頂及開口處的纖細處理有著精妙的調和。

爲打造這間驚人的屋簷，當初是採用山型鋼件，或許因爲建造時塗上跟木材一樣的顏色，現在屋簷內側已經變黑，看得我有些不捨。

名爲「月之六番」的這間小型客房，八個榻榻米大的座敷*2裡包含了入側*3和兩個榻榻米大的次之間*4，此外還有洗臉檯、廁所、浴室。靠窗的一側有兩層樓高。當時訴求的是外國客人，在規劃上整合了新型飯店的西式服務和傳統旅館的日式陳設，因此被服務等，就較偏飯店而非旅館風格。

我誠惶誠恐地展開測量工作。座敷的柱子有三寸，外圈偏細，只有兩寸半。門楣一寸五釐，是最小的極限。或許考慮到供外國人使用，室內高度有五尺九寸。經過了四十年，木頭稍微變細、變黑，但仍感覺得到空間上的錙銖必較。

70

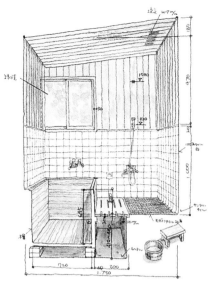

連接玄關的走廊經細膩的規劃，設有一座省空間的洗臉檯，左右分別是廁所和浴室。

狹小的浴室大約是兩張台目疊 *5 大小，幾乎是日式浴室中的最小原型了。

一半以上的地面往下降了四十幾公分，設置了深六十四‧五公分的檜木浴池，鋪有木製滴水板。這樣一來，不僅進出浴盆較方便，也因為形成較大的排水溝，維護上更容易。白色瓷磚是清潔型 *6 的。檜木板一致的切線看起來清爽整齊，但天花板的換氣縫太細了點。

現在幾乎每個家庭都有既寬敞、設備又完善的浴室。不過，在這種簡單的浴室裡，將身體深深浸在及肩的熱水中，安靜地感覺窗外的綠蔭，有種身處日式茶室般的情調。

這種氣氛，在西式飯店是感受不到的。

＊1 植治，庭園造景藝匠之名號，源於江戶寶曆年間（1751～1763）。明治時第七代的小川治兵衛最為傑出，確立「植治流」。迥異於古典日本庭園，具現代感、明亮、開放、重視自然。（編注）

＊2 座敷，指日式客廳。（編注）

＊3 入側，為主要房間旁的狹長通道，有時也會鋪上榻榻米。（譯注）

＊4 次之間，指次要房間。（譯注）

＊5 台目疊，長度為四尺八寸，約一般榻榻米的四分之三。（譯注）

＊6 清潔型（Sanitary type），為方便清掃，轉角處做成 R 狀的瓷磚。

# 這就是美國
## 聯合國廣場柏悅飯店

美國 / 紐約
舊稱聯合國廣場飯店（UN Plaza Hotel）

1 United Nations Plaza, New York, Ny 10017, USA
Tel: 1 212 758 1234  Fax: 1 212 702 5031
位於曼哈頓的東河沿岸，聯合國總部前。
最近的車站是四十二街的中央車站。
步行幾分鐘可達同樣出自設計師凱文‧羅契之手的
福特基金會大樓（Ford Foundation Building）。

那是我第一次到國外出差。

在課本中看過無數次的紐約聯合國總部大樓，前面有許多棟剛完工、整面玻璃帷幕的建築，耀眼非常。

那是凱文‧羅契 *1 設計的「1 United Nations Plaza」，一棟結合辦公大樓和飯店的複合式建築。走道上設有裙腳般的玻璃遮篷 *2，這也是羅契後來經常使用的設計語彙之一。

根據總體規劃，這原本應該建成橫跨兩個街區的大型複合設施，但之後只增建了一棟。

現在我們可以看到不少類似伊恩‧施拉格 *3 規劃的摩根飯店（Morgans Hotel）、Royalton Hotel、派拉蒙酒店（Paramount Hotel）、哈德遜飯店（Hudson Hotel）那樣充滿玩心的作品，或是 W Hotels 等有趣的飯店，但約翰‧波特曼（John Portman）那令世人震撼不已的飯店終於出現在美國中南部和西部時，紐約仍盡是傳統的飯店。

這間飯店是頗負盛名的柏悅飯店之一，從所在位置看來，應該是純粹的高級商務飯店，小小的大廳裡川流往來的顧客，在

因為這個首度測量的夜晚格外漫長，我仔細地用等距畫法畫下速寫。

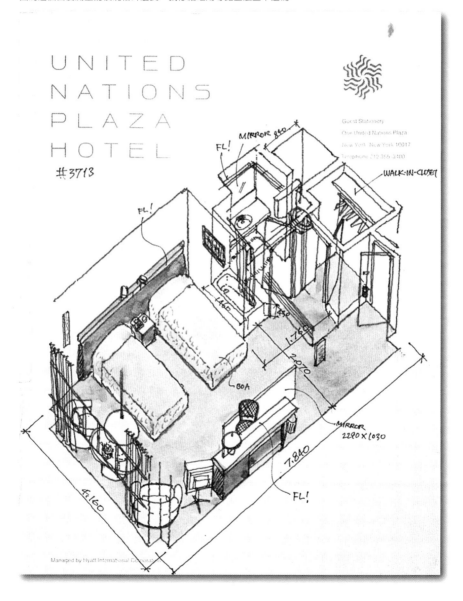

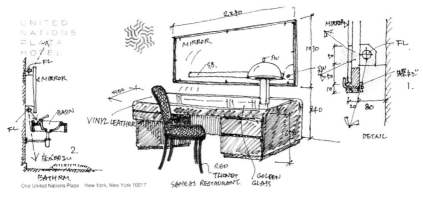

UNITED
NATIONS
PLAZA
HOTEL
FL
MIRROR

BASIN
FL
2.
木製棚板
BATH RM.
One United Nations Plaza　New York, New York 10017

MIRROR
S.B.
500
VINYL LEATHER
RED
THONET
GOLDEN
GLASS
SAME AS RESTAURANT.

MIRROR
FL
1930
50
50
840
DETAIL
螺釘
1.
蝴蝶螺帽
20　80
650

牆上的大鏡子當化妝鏡用。燈具配置很高明。

1. 蝴蝶螺帽
2. 照亮地板

我看來都像是跟聯合國有關的人，事實上這種人的比例也的確不低。公共區域許多部分都運用了鏡面，紅、綠色的布製品巧妙地營造出洗練的都會風格，極具魅力。

位於地下室的Ambassador Grill餐廳，實景跟模型一模一樣，讓我十分訝異；黑白市松＊4花紋的地板映在萬花筒般的天花板上，桌上還裝飾著大紅玫瑰，美得令人目眩神迷。與餐廳相連的酒吧，現今的面貌與往昔無異，讓我有安心感，每次到這裡總會點上好幾杯馬丁尼。

客房中鏡子和照明的安排同樣高明。全白的浴室，在洗臉檯前的鏡子後方裝設間接照明，鏡子看起來就像浮在前端，由於洗臉檯和牆壁間也留有空隙，連腳邊也很明亮。床罩用的是長毛的「BOA」，床板上方和寫字桌前的大鏡子也裝上了燈具。不過說到窗戶附近，窗戶跟帷幕牆的組合少見的豪華手筆。不過說到窗戶附近，窗戶跟帷幕牆的組合看起來實在很粗糙，他們之間徒具形式的關係真嚇到我了。不過，那填滿一整面窗格、極具魄力的摩天樓夜景，美得讓人屏息，第一次到國外出差的年輕小夥子看到這副景象，哪能平靜

74

1. FL 乳白壓克力
2. FL開關
3. 上部照明開關
4. 拋光
5. 皮
6. 鏡面玻璃（金色）
7. 無空間設置裝置的小夜桌
8. 柚木
9. 地毯
10. 長毛床罩
11. 枕頭
12. 床單

床頭板的縫隙間也裝設了照明器具。

入睡呢。

一大早，我就體會到什麼叫種族歧視。我在飯店前揉著惺忪睡眼，正想鑽進一台計程車，不料司機竟然說：「黃皮膚的猴子不載。」彷彿被當頭澆了盆冷水。

門房對司機大聲叫罵：「不准再來了！」把他趕走，回過頭一臉抱歉地望著我說：「這就是美國。」

＊1 凱文・羅契 (Kevin Roche; 1922-)，生於愛爾蘭的建築師，曾於沙里南 (Eero Saarinen) 事務所擔任主任設計師，之後設立 Kevin Roche John Dinkeloo and Associates。作品有福特基金會大樓、哥倫布騎士團 (Knights of Columbus) 總部、布依格集團 (Bouygues) 總部等。

＊2 遮篷 (awning)，窗戶或門廊上向外延伸的蓬蓋，用以遮陽、擋雨。

＊3 伊恩・施拉格 (Ian Schrage; 1948-)，八〇年代曾在紐約創設Studio 54、Palladium等高級俱樂部，之後蓋過摩根飯店、Mondrian Hotel、Royalton、哈德遜飯店等精品旅館，是知名的創業家。

＊4 市松，是由雙色方形間隔排列而成的傳統日式圖案，即LV式棋盤格。（譯注）

# 沉浸在維多利亞風的日子

## 根茲伯羅旅館

英國／倫敦

7-11 Queensberry Place, London SW7 2DL, UK
Tel: 44 171 957 0000
Fax: 44 171 957 0001
http://www.hotelgainsborough.co.uk/
最近的車站是地鐵南肯辛頓站（South Kensington）。
離The CONRAN Shop等生活精品店聚集的區域很近，相當方便。

尋找隱身在舊街道間的小巧旅館，這樣的旅行相當愉快。

雖然偶爾遇到殘破不堪的旅館會讓人想奪門而出，不過熱門的旅館大都經過完善的整修，就算建築老舊，設備和服務也不會有問題。所以老旅館不見得便宜，這一點最好有心理準備。

另外，有些長期住宿的熟客會把旅館大廳當自家客廳，在那裡安靜地翻閱報紙，這光景讓人稍有顧忌，如果覺得這樣很拘束或麻煩，我就不推薦老旅館。不過，如果幸運地發現了不爲人知的好地方……那一刻的心情還真是不錯哩。

這裡不是頂尖的高級飯店，算是所謂的「Bed and Breakfast」＊1，但小小的旅館裡，卻忠實保留了倫敦的風貌。

離地鐵南肯辛頓車站和自然史博物館很近，哈洛斯百貨（Harrods）也在步行可達的範圍內，相當方便。旁邊有一所高中，路上來來往往的女學生形成一幅愉悅的畫面。整修前，這裡原本是維多利亞風格的排屋＊2，塗白粉的正立面長長地延伸，讓我幾乎沒注意到旅館不起眼的標示。對面的藝廊看起來是同系列的建築。

旅館的信紙就很可愛，可以想見其室內裝潢的風格。

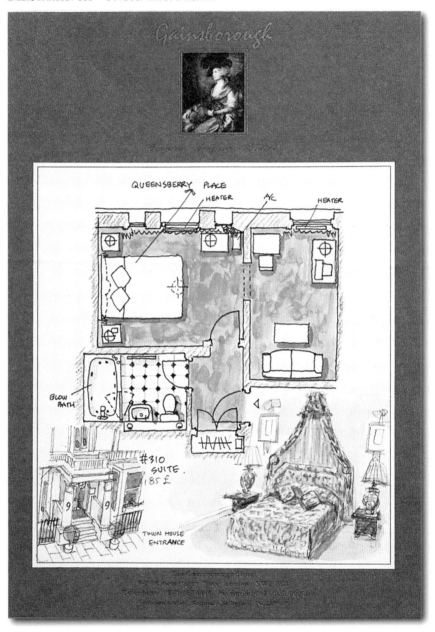

大廳、電梯、走廊等一應俱全，客房共五十間。我第一晚住的套房另有一間起居室，浴室大小恰到好處。第二天我請旅館換一間房給我，設計理念亦相去不遠。

房間裡的每樣東西都很可愛，牆壁和椅子的布面上滿是小碎花圖案。床頭的帷幔設計就令人有點難為情了，不過我還是做了速寫。浴室是黑白兩色，稍微可以放鬆心情。

或許有人會覺得這種夢幻旅館風格俗不可耐，我倒沒那麼排斥。所謂的「裝飾」，一旦脫離其結構、背景、環境，就會變得四不像，若處於特定秩序中，就能顯出其絕妙的頻率，就像辛辣的料理……我是這麼想的。

這一天，我來到英國皇家植物園（Kew Gardens）。廣大植物園的入口附近，知名的玻璃棕櫚園＊3在陽光斜斜的映照下優雅地端坐著。

棕櫚園的玻璃板原本是綠色的，測量之後我發現，它們幾乎都僅用油灰固定在剖面約四十乘二十五公釐的型鋼上，這種剖面形狀是為了讓鋼材看起來更細，用心令人佩服。

英國皇家植物園的棕櫚園細部圖。只用油灰固定玻璃。

這座棕櫚園約一八四八年建造，當時溫室風潮正如火如荼。

現在，我重新體會到那個時期的建築對後世的近代建築帶來了多麼深遠的影響。

讓我們回到甜美可愛的世界。

浴缸是令人驚喜的氣泡式。老舊建築引進這種設備，想必機械位置和噪音處理都相當棘手，不知道他們是怎麼克服的。我一邊想著這些煞風景的問題，一邊暖著在外受涼的身體，一不小心按到噴射水流的按鈕，或許是噴射太強了，霎時間浴缸裡變得像打發的奶泡。

要留意。

＊1 **Bed and Breakfast**，常簡稱為B&B，一種源於英國的民宿，典型特色是舒適的床和豐盛的英式早餐，故名，傳統上主人也總殷勤好客。（編注）

＊2 **排屋**（Terrace House），亦即連棟住宅，指包含三棟以上相連住宅之建築，各有單獨出入的通道。（譯注）

＊3 **玻璃棕櫚園**（Palm House），德西穆‧伯頓（Decimus Burton）和理察‧透納（Richard Turner）設計。（編注）

# 綠色樂園裡的溫暖茶香

## 新加坡香格里拉大酒店

新加坡 / 新加坡

Orange Grove Road, Singapore 258350, SINGAPORE
Tel: 65 737 3644 Fax: 65 737 3257

距離新加坡主要幹道烏節路約5分鐘，綠意盎然的靜謐區域。

竹簍內側呈「棉被狀」，可以放茶杯。真想要。

那是我住在一間美國鄉下旅店發生的事……

步行涉雪之後，我終於抵達旅店房間。兩顆擦得閃亮的大紅蘋果在寫字桌上泛著光，那應該是現在日本越來越少見的「紅玉」品種。當時心裡真有說不出的溫馨。我在暖和的房間裡哨著蘋果，一邊勾勒著妙齡房務人員的可愛小女生模樣，一時興起，用帶來的千代紙摺了個「三方」*¹裝小費。

沒想到，第二天我外出回來時，一位體型幾乎與她正在清掃的走廊同寬、嚬位驚人的太太，對我眨了眨眼。

要小心，要小心。

藏在綠蔭下的美麗市街，新加坡。眾多酒店中，香格里拉大酒店無論在服務、設備、環境各方面，都具備頂尖水準，口碑極佳。

香格里拉的建築由Tower、Garden、Valley這三翼所構成，外圍被寬闊的庭園和游泳池所包圍，其中以Valley Wing最為出色。姑且不論面積達四百三十八平方公尺的新加坡套房，光說房數最多的五十二平方公尺豪華房型，其奢華程度也足以叫人

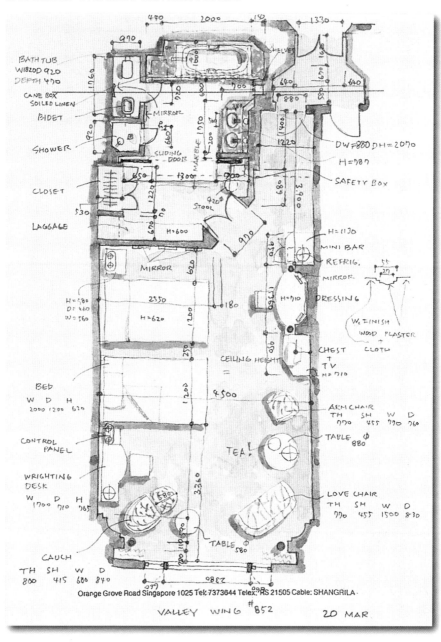

Orange Grove Road Singapore 1025 Tel: 7373644 Telex: RS 21505 Cable: SHANGRILA

VALLEY WING #852        20 MAR.

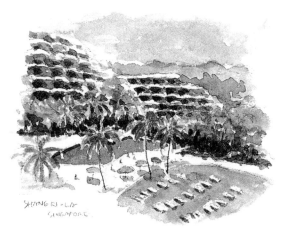

從Garden Wing看出去的景色。

喝采。

我們下榻的房間也擺有許多迎賓水果，更讓我驚喜的是裝在竹籠裡的熱茶。為了保溫，竹籠裡有一種像是棉被、名為「棉衣」的構造。酒店捨棄電子熱水瓶不用，而在竹籠裡裝棉花保溫，我想，就是這種小地方讓人得以一一窺其服務真髓。

優雅的室內設計出自英國設計師唐‧艾希頓＊2之手，他還設計過《窈窕淑女》的舞台。窗飾（window treatment）和梳妝台周圍的處理特別強調維多利亞風，細緻優雅。

速寫用的紙張太小，畫面顯得擁擠，實際上浴室離床舖還有一大段距離，位於更衣室後方。浴室有兩座洗臉檯、淋浴設備，甚至有女性沖洗座，近乎完美。

更衣室和床舖間的隔間沒有到頂，所以，如果不關上浴室拉門，上方的空間就是相連的，但整體空間大到讓人完全不會注意到這點。原本，越小的房間，才需要以門區隔……

說到那中國茶，濃淡恰到好處，真不曉得到底是什麼時候泡的。這裡的清掃婆婆順位不知道是不是一樣驚人……

82

TOWER WING的標準雙人房。該房間將打
出去的空間納入，作為起居室。

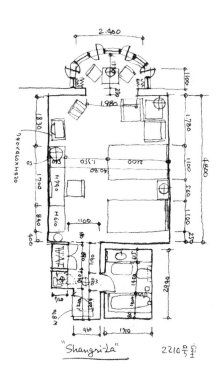

"Shangri-La"　　2210号室

＊1　三方，供奉神佛或獻食給貴族時使用的一種方木盤。（譯注）

＊2　唐・艾希頓（Don Ashton），室內設計師。作品包括舊金山文華東方酒店、中國大飯店等。

# 智慧的結晶——浴室

常簡要的浴室史。

讓我們來看看現今一般的浴室。

浴缸、馬桶以及附檯面的洗臉盆呈川字排列，這種三合一形式是最典型的。雖然空間運用得很極致，但會讓浴室門正對馬桶。設計者多半會費盡心思考慮這三者的配置。

在歐美國家，如果想在私人房間入浴，就得用大型容器運來熱水，在房裡放上洗臉盆、盤狀的浴盆等。直到客房內裝設排水設施後，才能把淺浴缸設置在房裡，加上由醫療用「噴灑清洗器」演變而來的淋浴設備，專用浴室才誕生——以上是非

拉丁美洲國家常見的女性沖洗座，現在還不普遍。剛才提的「三件套」再加上淋浴間就是「四件套」。若空間更寬裕些，馬桶可另外安排一間，或兩座洗臉台並排。

飯店中，再也沒有其他房間像浴室般，凝聚了這麼多的智慧和用心。浴室必須考慮的問題包括：各器具的性能、要準備哪些沐浴和化妝用品（洗髮精等）以及該如何擺

在飯店寢室內設置衛浴設備之前，浴室和廁所是共用的。

日本第一家飯店「築地飯店館」（慶應四年，1868）裡頭，幾乎所有房間都達十至二十坪左右，即便如此，飯店仍在每一樓層另外設置公用廁所和浴室。

放、種類繁多的布巾該如何選用和配置⋯⋯

設計者必須完成這幅龐大的拼圖。例如：以秒為單位的給水排水時間、怎樣的排水孔才不會讓指掉進去、緊急按鈕安裝在哪，以及如何救助昏倒的人，還得計較毛巾類物品的絨毛密度和布巾用過後的放置處⋯⋯

我無法一一列舉，以下提出幾項我個人特別注意的地方：

①淋浴時，水如何流動。

②有沒有空間供客人放自備的化妝品。

③有時水的流動路線挺令人意外的，我總是忍不住觀察。我就在義

大利的廉價旅店裡，看過水在瞬間溢出浴室地板的情況。

②是關於如何將洗臉檯和棚架安排在狹窄的空間中。大小適中的空間最舒適。最近經常看到一種設計——檯面壓低並設置碗狀的陶製洗臉盆，這樣一來，化妝品就不會濕淋淋的了，相當方便。

③是擦頭髮用的，如果有的話會很方便。看到附帽子的浴袍，我總是不由得高興起來。

單元浴室在韓國偶爾看得到，不過還是以日本較常見。自從新大谷飯店大量訂購、全面採用後，日本大部分飯店也跟著使用。藉由預先製作，得以確保品質、短縮工期、確實防水、降低成本，因而成為日本飯店的最大特點。從塑膠製一體

成形的小型品，到貼著瓷磚和石頭的面板式大型品，多家製造商推出的商品種類繁多，應有盡有，設計師可自行組合，或特別訂製其中一部分，為追求原創性煞費苦心。

有人說日本以外的國家之所以不導入單元浴室，是由於瓷磚工匠工會勢力很大，實則不然。我認為是「在房間裡放置貓腳浴缸」的歷史，和「在浴槽外洗淨身體」的潛意識，兩者間差異原本就相當大的緣故。

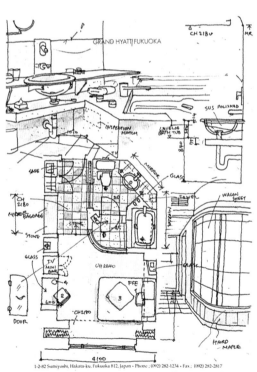

GRAND HYATT FUKUOKA

1-2-82 Sumiyoshi, Hakata-ku, Fukuoka 812, Japan · Phone : (092) 282-1234 · Fax : (092) 282-2817

福岡君悅飯店的客房。
圍繞浴室的半透明玻璃幕，以日本和紙的意象設計而成。

想必有不少客人覺得這個高度洗臉很不方便。

# 非住不可

## 摩根飯店

美國 / 紐約

237 Madison Ave., New York, NY 10016, USA
Tel: 1 212 686 0300  Fax: 1 212 779 8352
位於四十二街中央車站和三十三街車站中間。
和日本出資的北野飯店（Hotel Kitano）在同一個街區。

這間飯店，可以說是創造「設計師旅館」、「精品飯店」等分類的鼻祖。

一九八四年，當時高級俱樂部「Studio 54」和「Palladium」的老闆伊恩・施拉格*1及史提夫・盧博*2兩位創業家，將這幢安德莉・普特曼*3的設計呈現在世人眼前。

有一段時期，它是藝術家、設計師、音樂家、造型師等走在時代尖端業者間的熱門話題，大家互問「看過了嗎？」「去過了嗎？」「到紐約時一定要去住住看。」我也不例外。

摩根飯店離中央車站不遠，由老舊建築改裝而成，沒有醒目的看板。門房穿著一身亞曼尼風衣。大廳地板由黑、白、灰三色構成。客房中舉目所見的設計，在在都能刺激設計師的想法……

市松貼法的浴室瓷磚很快就被我學去。不鏽鋼洗臉盆、Brooks Brothers的床單、R. Mallet Stevens的椅子、羅伯特・梅柏索（Robert Mapplethorpe）的攝影原作、文具和火柴的設計、隨意放置的卡式錄音機（沒有CD音響）……

眼前的東西樣樣新鮮有趣，就連滿是鴿糞的窗台和過高的洗臉盆及鏡子、很難用的衣櫥，看來也是美的。

一九九六年飯店曾進行部分改裝。

摩根飯店的最小房型。

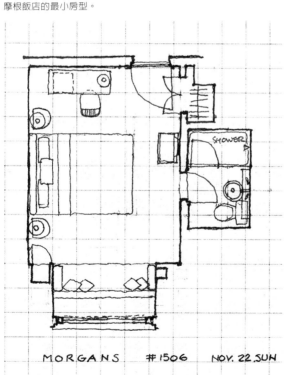

MORGANS　#1506　NOV. 22.SUN

＊1 伊恩・施拉格，參照第七十五頁〈這就是美國〉附注。

＊2 史提夫・盧博（Steve Rubell），美國知名創業家，曾和伊恩・施拉格共同掀起高級俱樂部與精品飯店的風潮，一九八九年過世。

＊3 安德莉・普特曼（Andrée Putman），出生於巴黎的名設計師，曾擔任作曲家、記者，經艾琳・葛雷（Eileen Gray）的作品啟蒙，設計過時尚精品店及摩根等飯店，還有法國協和客機內部等。一九八八年參與日本河口湖的「Hotel Le Lac」設計。九一年榮獲歐洲室內建築獎。

# 牆厚達兩公尺

## 城堡波沙達

葡萄牙 / 歐比多斯

Pousada do Castelo, 2510 Obidos, PORTUGAL
Tel: 351 262 95 91 05/46  Fax: 351 262 95 91 48
www.pousadas.pt
從里斯本搭火車或巴士約需2小時。
開車可直達波沙達*1正下方。
在飯店用餐比較好。

葡萄牙這國家雖然位於歐亞大陸最西端，卻和日本有很深的歷史淵源。該國國民生產毛額目前在西歐國家中敬陪末座，不管在哪本旅遊書裡看起來都土裡土氣，建築也毫不時髦。不過自從讀過檀一雄*2的作品，並造訪其鄰國西班牙之後，我就打定主意一定要造訪。

我擬定了簡單的旅行計畫，傳真預約了幾個重要地方的旅館。或許因為不是旅遊旺季，很輕鬆就訂到房間了。其他地方我打算在當地看情況找家民宿之類的便宜旅館，以公車和火車為主要交通工具，就此出發。

這間旅館位於葡萄牙中西部的小山城歐比多斯，歷史可追溯至中世紀。旅遊書上說，小城在一一四八年阿方索‧恩里克斯*3戰勝摩爾人後重建。六百年來，歷代國王即位後，就會將這裡當做禮物送給王妃，足見他們對此地的喜愛。

葡萄牙整個國土由石灰岩構成，無論再狹窄的道路，都會舖上小石灰岩粒。

歐比多斯這條宛如脊椎骨的主要幹道也不例外。晚秋時節，

請看看這越遠越窄的窗戶。還以為房間四面密閉呢，實際情況更令我驚訝。

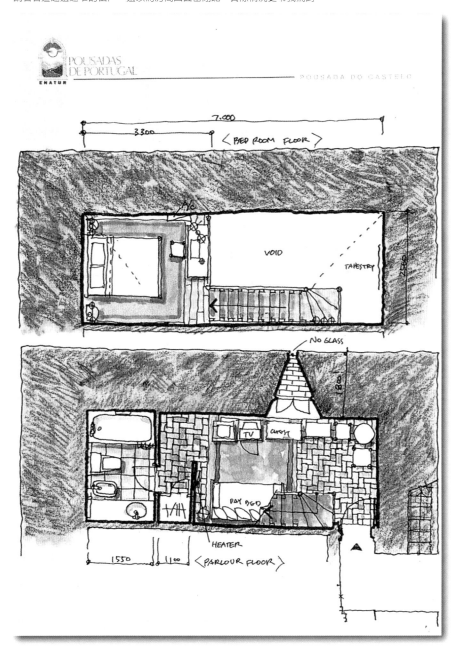

九重葛和天竺葵妝點著石灰岩道，教會附近紀念品店林立，果然惹人喜愛。

小鎮最深處有座粗獷的城塞，正是一九五一年開始營業、僅有九間客房的波沙達。

門房雙手提著行李爬上階梯，步出屋外，走在城牆上。看著前方，我忍不住「啊！」地驚嘆。與城牆相連的高塔本身就是旅館的套房，僅有三間，我當天便投宿其中一間。

難怪受歡迎。現在回想，當初我傳真訂房的回信的確寫著「Tower」，住房登記處的大嬸好像也對我說了聲：「您真幸運。」數個世紀以來，古老石堆歷經一次又一次的修復，散發著懾人的存在感。

室內高得嚇人。挑高夾層的天花板高達六‧七公尺，或者該稱它為閣樓房型。牆面以灰泥抹平，稍微掩住銳氣，但聳立的石牆還是很具震撼力。測量牆壁之後我赫然發現它竟有一‧八公尺到兩公尺厚！簡直是監獄嘛。

關掉照明，看著從唯一開口處的細縫慘然暈散的光線，覺得

我第一次測量城塞的剖面。我猜屋頂應該整修過。

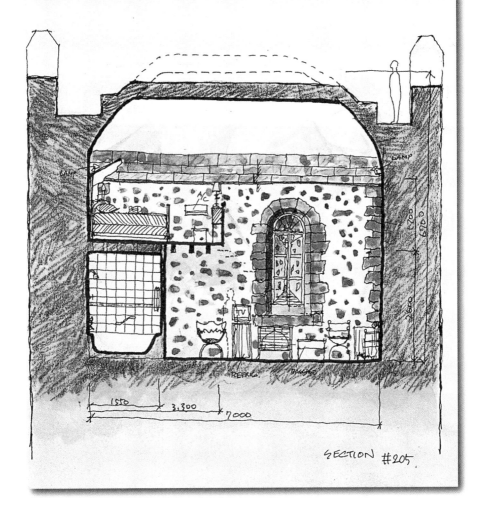

遠處的城塞，就是當晚我下榻的旅館。

九重葛

自己猶如基度山伯爵愛德蒙・唐泰斯。

浴室內部很平凡，我好奇的是：這裡的給水、排水工程是怎麼進行的啊？我眼前彷彿浮現石工一斧一鋤地敲破這牢房的身影。

第二天早上，我看到整理房務的女子從城牆上方將骯髒的床單揉成一團，丟下中庭。

她不好意思地笑了笑，不過太遲了。在我眼裡，她就像是擊退摩爾人的頑強士兵。

＊1　波沙達（pousada），是一種豪華、本身具傳統、歷史的飯店，昔日為國營，今已由波沙達集團營運。分為四種：歷史性波沙達（如古蹟、城堡等）、歷史性設計波沙達、迷人波沙達（座落於特殊氛圍區）、自然波沙達（座落於自然美景區）。（編注）

＊2　檀一雄（1912-1976），日本昭和時期小說家，與太宰治是交情密切的文友。（譯注）

＊3　阿方索・恩里克斯（Afonso Henriques），葡萄牙開國君主，生卒年約一一〇九到一一八五。（譯注）

# 氣派的
# 落地港景窗
## 香港九龍香格里拉大酒店

中國／香港

中國　香港九龍尖沙咀東麼地道64號
Tel: 852 2721 2111 Fax: 852 2423 8686
www.shnagri-la.com
帝苑酒店斜對面。
酒店面對海港，景觀絕佳。

過去，香港九龍由於離機場很近，建築物高度受到嚴格限制，多棟大樓頂端呈現一條整齊的水平線，看來甚至有些怪異。

各家飯店都竭力在不違反高度限制的前提下盡可能地增加房數，並費盡心思追求國際標準。這間九龍香格里拉大酒店，竟然設計出挑高二米四五的房間，一定在結構和設備上下過一番苦功。

房間正面的港景窗恰好將對岸高樓的夜景納入兩公尺高的單片玻璃中，令人拍手叫好。窗台高度只有二十二公分，站在玻璃窗前，感覺自己幾乎一伸手就可以摟著電影《鐵達尼號》的船頭。由於窗台低，躺在床上就可以看見窗外的景色。在度假區的飯店，如果在床上能看到日出或夕陽，附加價值就很高。

「視野好的房間」，本身就創造了可觀的價值，不必在室內設計上刻意雕琢。這間酒店就是這樣，光是看到偌大的船身航經眼前，就深感物超所值。我偏好住在九龍這一邊，理由就在此。

平面設計和家具配置都十分合度。

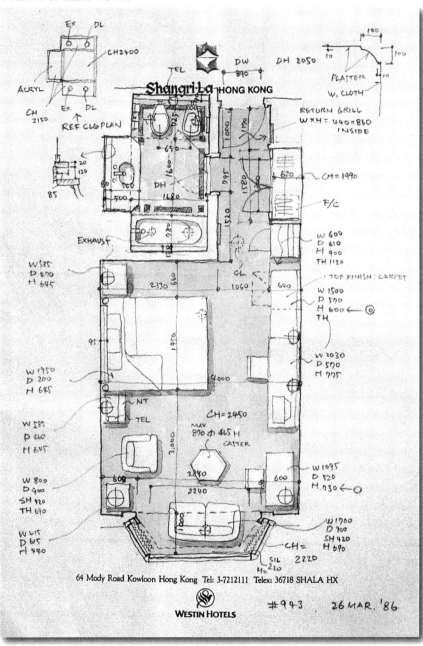

# 老式風情
## 德・玻爾蓋大酒店
瑞士／日內瓦

33, quai des Bergues 1201 Geneva 1, SWISS
Tel: 41 227 315050 Fax: 41 227 321989
距離隆河酒店（Hôtel du Rhône）不遠。
正面可看到盧梭島和白朗橋。
日內瓦湖從這裡開始成為隆河。
河的對岸有多家鐘錶店。

搭乘長途飛機不能不帶本書在路上看，於是我在家裡的書架上翻找。

不知道爲什麼，最後挑中的總是同樣那幾本。例如《我的釣魚大全》，作者是文豪開高健，和我同樣出身茅崎。儘管讀過很多遍了，還是會在同一個地方發笑，不愧是名著，令我由衷佩服。

這天，我都在飛機上讀完這本書了，依舊難以成眠，電動也玩膩了，於是開始關心起今天的飛機餐。飛機餐多半是在出發地附近的設備烹調的，所以從成田機場起飛的班機，餐點多半是日式調味。雖然看起來很沒規矩，不過爲了打發時間，我拿起奶油和乳酪，像辦家家酒般將食物重新調味。

拿這來當比喻或許有點怪，其實我在飯店客房也幹過類似的事。只不過不是調理食物，而是稍微改變家具的擺設，或者將燈放在地板上，變化照明狀態。這是爲了研究室內設計，我總是因此有意外發現。但這種奇怪的模擬行徑我不推薦各位模仿啦，如果你手癢動手了，最後一定要將東西恢復原狀，否則要

參觀其他房間之後，發現壁紙的種類相當豐富。

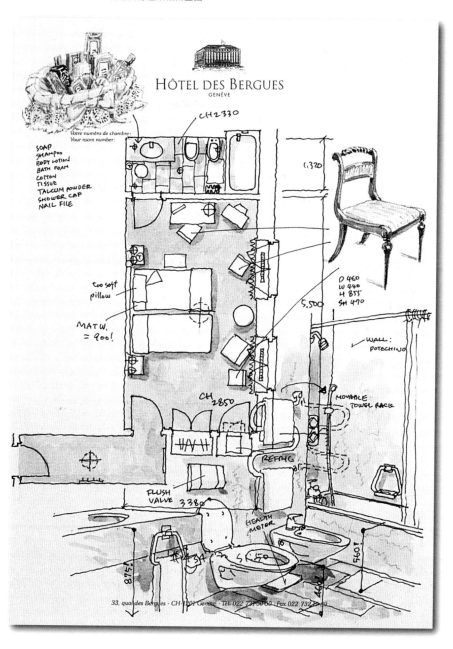

別人不起疑心也難。

這間飯店創立於一八三四年，是日內瓦歷史最久的大型飯店。屬法國的新古典主義風格\*1，一九九六年曾重新整修內部。

日內瓦湖的隆河出口附近，在白朗橋途中的盧棱島可以看到屋頂尖端插著國旗的建築物正面。新潮熱門的飯店雖然也不錯，但這種房客登記簿上寫滿各國知名貴族名字的老式風格大飯店，就彷彿一幅經典名畫，別有風情。

小巧的入口大廳感覺很溫馨親切。帶著親切微笑的知名門房——奧蘭多‧蒙多羅先生，好像已經在這裡待了幾十年似的，那張微笑的臉就代表著這家飯店。

奢華的客房共有一○四間，套房十四間。我住的房間或許因為位在角落，浴室設在房間最深處。室內設計重點是採用花色明亮卻穩重的布製品。浴室的洗臉檯八十七‧五公分、馬桶四十六公分、浴缸五十六公分，這些高度對我們東方人來說稍微高了些。床寬僅九十公分，器具卻這麼高，讓人意外，我想可

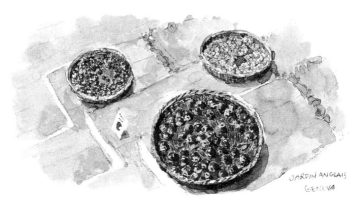

隨意擺放的蘋果。前面放著寫有「請咬一口試試」的標示，還畫了一個蘋果圖案。

能跟東西方人體格的差異有關。在這裡先招認，我也曾在這房間試過剛剛提到的模擬遊戲。

「英國人公園」附近，好像因為豐年祭剛過，竹籠裡裝著許多如寶石般閃閃發亮的蘋果，路過的人隨手就拿起來邊走邊吃。

在橋上垂釣的老人，看起來像極了茅崎的文豪。

老人的腳邊躺著幾條剛釣上來的魚，既不像鱒魚，也不像鯉魚，長得相當怪異。

*１ 新古典主義風格（Neoclassic style），對巴洛克、洛可可風格反動而誕生的藝術風格，延續至十九世紀前半。

# 尼姆的白馬

## 白馬飯店

法國／尼姆

Place des Arenes, 30000 Nîmes, FRANCE
Tel: 33 66 76 32 32　Fax: 33 66 76 32 33
緊鄰古羅馬圓形競技場。
走進舊城區的Aspic街，可徒步觀賞羅馬神廟「方堂」、
藝術方殿、噴泉花園等地。

南法的古都尼姆，至今仍可見到許多羅馬時代的遺跡。

近郊的嘉德水道橋長一百四十二公尺、高四十九公尺，是一座大型水道橋，往昔尼姆的用水即是靠它運送。這兩千年前就已存在的「鏤空」雄偉構造，將眼前的風景切割開來，造成罕見的視覺趣味。「尼姆」這個名字源自拉丁文，是「神聖之泉」的意思。

市中心有座保存良好的古羅馬圓型競技場，據說可容納兩萬四千人。坐在最高處的位子，鬥劍士和野獸的嘶吼現在彷彿還清楚地迴盪在耳邊。聽說競技場內放了許多香爐，以消除野獸的腥臭，真是嚇人。

我懷著古舊建築的規模和能量所帶來的震撼，繼續在街頭漫步，不久，那座名為方堂（Maison Carree）的羅馬古神殿突然出現在眼前，而諾曼·福斯特*[1]所設計的藝術方殿（Carree d'Art），則面對廣場，堂堂與之對峙。

藝術方殿是一座由纖細圓形鋼柱、大片玻璃及遮陽板構成的現代神殿。室內的大玻璃樓梯等設計很值得一看。參觀當時這

洋溢天然野趣的天花板（地板下方）和代替窗簾用的拉板（圖片右下角），很對行家的胃口。

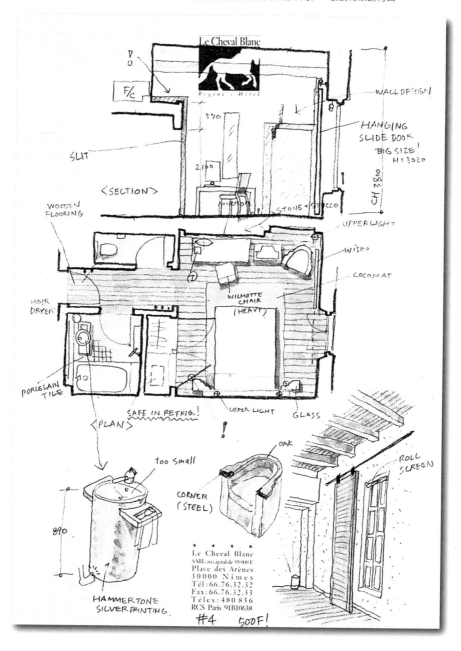

Le Cheval Blanc
Regine's Hôtel

F/C

〈SECTION〉

SLIT

570

2100

WALL DESIGN

HANGING
SLIDE DOOR
BIG SIZE!
H=3020

CH 3880

WOODEN
FLOORING

STONE + STUCCO

UPPER LIGHT

WISOO

COCOMAT

HAIR
DRYER

WILMOTTE
CHAIR
(HEAVY)

PORCELAIN
TILE

SAFE IN REFRIG!

UPPER LIGHT        GLASS

〈PLAN〉

too small

OAK

ROLL
SCREEN

890

CORNER
(STEEL)

HAMMERTONE
SILVER PAINTING

*  *  *  *
Le Cheval Blanc
SARL au capital de 50 000 F
Place des Arènes
30000 Nimes
Tél : 66.76.32.32
Fax : 66.76.32.33
Télex : 480 856
RCS Paris 91B10638

#4        500F!

AÏOLI GARNI

裡剛開幕，館內展示著諾曼・福斯特比稿以降的速寫，師法古老方堂結構建造現代建築的過程，不由得令我會心一笑。

說到尼姆，就不能不提法國建築師威爾摩特（Jean-Michel Wilmotte）的作品，他也負責過日本青葉台百貨公司的室內、外裝潢，以及本牧的飯店室內設計等。這家冠上南卡馬格（Camargue）地方特產「白馬」之名的飯店，也出自他的手筆。

飯店的前身是公寓，古老建築的外觀幾乎未經修飾，但室內部分，不管哪裡都是威爾摩特的設計風格。不過整體而言，除了採用較收斂的色彩和材料，細節上精巧考究，照明運用

·ENCE '93

也相當高明，除這些地方格外引人注目，並沒有刻意設計的感覺，纖細和樸拙質感參半。大廳以及露出交叉拱頂*2的酒吧附近，上照燈的柔和光線剛好可以舒緩因參觀眾多遺跡而疲勞的眼睛。

客房裡，牆壁和布製品的白色相當搶眼。木質地板、橫樑外露的天花板，以及窗戶前所垂掛的高度跟人相當、用來代替窗簾的木製拉板等，最吸引我的注意。設計手法刻意表現某種鄉土氣息，正顯現出威爾摩特的多面性。

不愧是曾發表數種新型椅子和照明燈具的威爾摩特大師，產品設計的功夫果然紮實，不過浴室裡附毛巾架的獨立式洗臉

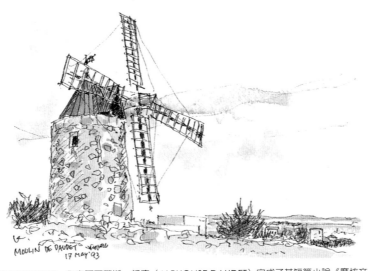

就在這座風車裡，作家阿爾豐斯·都德（ALPHONSE DAUDET）完成了其短篇小說《磨坊文札》（LETTRES DE MON MOULIN）。

檯，感覺就設計得過頭了點。

接下來我參觀了這裡的套房，挑高夾層加上陽台，看起來很舒適。

現在，古都尼姆同時是個工商業都市，主要產業之一是服飾製造業，這裡也是今日縫製牛仔裝的丹寧布（字源來自 de Nimes）發祥地。

這間飯店是由某大型服飾製造業老闆委託監造，這位老闆也擔任過市長。威爾摩特深受該市長信賴，市內可看到許多威爾摩特設計的美術館等，淵源頗深。

客戶與建築師之間的一連串關係，讓我覺得似曾相識，沒錯，這簡直就是日本紡織品重鎮「倉敷」*3 的故事啊。

*1 諾曼·福斯特（Norman Foster; 1935），出身曼徹斯特的英國建築師。著名的設計有香港上海匯豐銀行、藝術方殿、德國新國會議事堂、香港新國際機場等。

*2 交叉拱頂（Cross Vault）以弧形為基礎的交叉型曲面天花板。

*3 倉敷，指倉敷市大原家族與其創設的倉敷紡織。大原家是倉敷市的大地主，也是明治後繁盛的全國性望族，創設倉敷紡織、大原美術館、倉敷中央醫院等，致力社會福利與科技發展，創立科學研究所、學校、電力公司，還擔任過地方銀行總裁等。（編注）

104

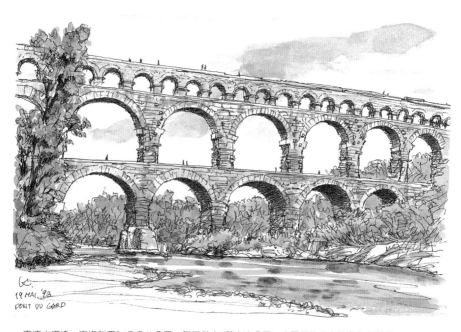

嘉德水道橋。平均斜度34公分/1公里，每天供水2萬立方公尺，古羅馬的土木技術令人讚嘆。

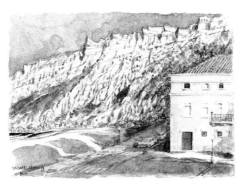

從房間可以看到海蝕崖。
海蝕崖上面也有城鎮，可搭纜車前往。

Albergaria Mar Bravo

# 黑色迷你裙
## 傑海民宿

**葡萄牙 / 娜薩瑞**

Praca Sousa Oliveira, 67-A, PORTUGAL
Tel: 351 551 180  Fax: 351 553 979
從里斯本搭火車到Valade車站大約要2個半小時。
坐巴士約2個小時，可以到達海岸的中心處。

葡萄牙的娜薩瑞（Nazare），與基督誕生之地拿撒勒同名。

傳說有位教士將瑪利亞像從基督誕生之地搬到這裡。

娜薩瑞是有名的海水浴場，不過我到達的時候正好是淡季的星期天，街上很安靜。沒想到一到傍晚，出現了令我驚訝的光景。海岸的街道上，擠滿了不知從哪裡湧現的大批人潮，幾乎朝著相同的方向慢慢走著。大家都穿著漂亮的衣服。

一問之下，原來這不是什麼特殊祭典，而是每周日的例行散步。真是不可思議。已婚女性是露膝迷你裙的多層次穿著，寡婦則是全身素黑，畫面有點詭異。

飯店頗為乾淨舒服。房間有個陽台可眺望高峭海蝕崖，出了陽台的開口處、窗戶的下方，放著防止風從縫隙灌進來用的棉被，一條像蛇一樣，很有「笑」果。

第二天早上，我搭著纜車來到海蝕崖上的小鎮。娜薩瑞聖母堂（Igreja Nossa Senhora da Nazare）內部以紋飾瓷磚（參照一五五頁附注）裝潢，很值得一看。

左邊是傑海。右邊是里斯本的INSULANA。這種等級還稱不上「飯店」，應稱為ALBERGARIA
（民宿的一種）。

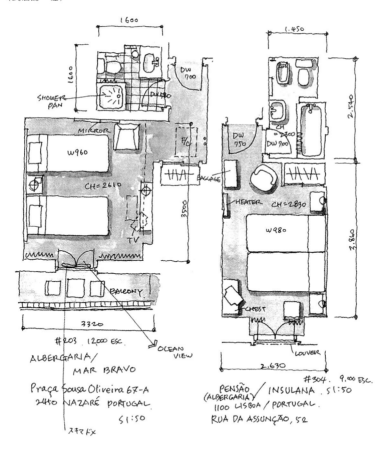

# 悵然落寞的池畔

## 杜爾拉海灘度假飯店

美國／邁阿密海灘

4833-2799 Collins Avenue, Miami Beach, FL 33140, USA
Tel: 1 305 532 3600  Fax: 1 305 534 7409
佛羅里達的Key（沙洲）之一，邁阿密海灘。
面對貫穿中央的柯林斯大道。
距離邁阿密國際機場相當近。

我不知道自己是從何時開始收集海灘的沙子。

我習慣用底片盒收集旅行所到之處的海岸的沙粒。旅行結束後，我會將來自世界各地的沙移到試管中。看著這些沙粒，我忍不住想到，因為溫室效應，地球的海面可能在百年後上升六十五公分之多。

隨著地點不同，沙粒的顏色和顆粒大小也有差異。令人意外的是，目前我所收集的沙粒中，以紐約瓊斯海灘為最美，拔得頭籌；其次是沖繩宮古島。有著綿長海岸的邁阿密海灘，沙粒也相當白淨，可列入前五名。

一提到邁阿密市，我馬上聯想到「建築事務所」＊1，這是個街景新穎的大都會，但一到相鄰的邁阿密海灘，就彷彿時光倒流，回到舊時電視影集《Surfside 6》的世界中，令人無比懷念。

這裡有個區域我一直想去看看，聚集在此的建築物風格有Tropical Deco和Surf Deco等迷人稱號。它們大約建於一九三〇年，雨後春筍之勢就像約好的一樣。現在剩下的大多是兩、三

看得出來規劃時預設房客會帶進相當多的行李。

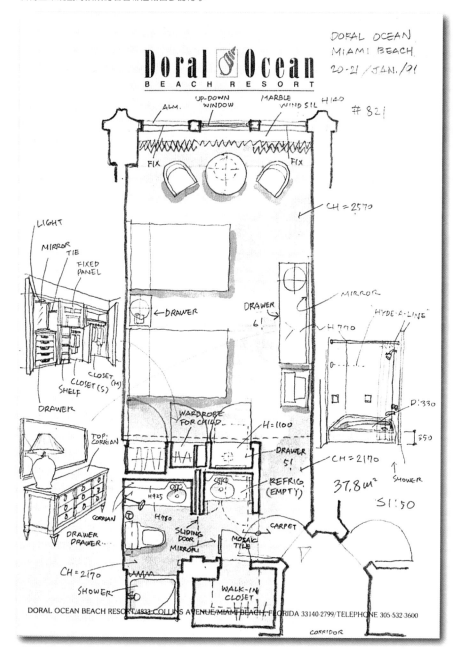

# Doral Ocean
## BEACH RESORT

DORAL OCEAN
MIAMI BEACH.
20·21 / JAN. / 91

# 821

ALM.
UP-DOWN WINDOW
MARBLE WIND SIL    H140

FIX          FIX

CH = 2570

LIGHT

MIRROR
TIE

FIXED PANEL

←DRAWER

DRAWER 6'→

MIRROR

H 770

HYDE·A·LINE

CLOSET (M)
SHELF
CLOSET (S)

DRAWER

TOP: CORRIAN

WARDROBE FOR CHILD

H = 1100

DRAWER 5'

DRAWER

REFRIG (EMPTY)

CH = 2170

D: 330

350

37.8 m²

S 1:50

SHOWER

CORRIAN

H 925

H 750

SLIDING DOOR MIRROR

MOSAIC TILE

CARPET

DRAWER DRAWER...

CH = 2170

SHOWER

WALK-IN CLOSET

DORAL OCEAN BEACH RESORT/4833 COLLINS AVENUE/MIAMI BEACH, FLORIDA 33140-2799/TELEPHONE 305·532·3600

CORRIDOR

層樓高的小飯店，相當用心維護。面對道路設有陽台，中央是大廳、櫃台和樓梯，客房皆有面海窗景，平面設計對稱，幾乎每家飯店的設計都大同小異，只在正立面的設計上一較長短。外牆的顏色有粉紅、翡翠綠、土耳其藍、薰衣草紫等，在南國的日照下顯得格外炫目耀眼。

後巷也挺有趣的。斑駁掉漆的假人模特兒披著褪色的圍巾，立在布滿塵埃的櫥窗中，看店的大叔睡得深沉，幾可入畫。

這間飯店建於三十多年前，有四百二十間客房，是以杜爾拉高球公開賽（Doral Open）聞名的高爾夫球場系列飯店，位於與海灘平行的綿長柯林斯大道上，雖然建築本身沒什麼可稱道之處，不過仔細端詳，還別有一番風味。

淡季時，泳池邊的一排躺椅空盪盪的；電風扇無精打采地轉動著，家具和用色的品味都不怎麼樣。飯店員工扯開嗓門操著西班牙語。沒有一樣稱得上有格調，但俯拾皆是當年活力十足的美國夢痕跡。如果決定長住，這種飯店說不定還不錯呢。客房也很有意思。衣櫥包括走入式和兒童用，共有三處。我

MIAMI BEACH 29/JAN/'91 K.

數了數抽屜的數量，竟然多達二十二個。如果預設房客要長期住宿，那麼這樣的設計的確合理。

浴室裡看不到浴缸，只有淋浴盆。不過其中一部分約三十公分深，可以蹲坐其中，實際用過之後發現這樣也就夠了。這種氣候下，一天可能要洗好幾次澡，或許這種方式才最恰當吧。

當然，房間裡有一大堆毛巾，還會頻繁地更換。

這帶點悵然落寞的飯店，放眼望去可說是平淡乏味，稱不上有什麼獨特的品味，卻讓人想長久住下。該怎麼形容才好呢？

我想了想，那是一種絕對談不上純粹乾淨，但卻很受大眾喜愛的感覺。

對了，就像是「中間小說」*2。

*1　**建築事務所**（Arquitectonica）是以邁阿密爲據點、一九七七年開始活動的設計團隊。建築作品有Imperial、The Atlantis Apartment、The Babylon等。
*2　**中間小說**，指日本文壇中一種介於純文學與通俗故事之間的小說。（譯注）

Peace Hotel

# 五星現正
# 準備中
## 和平飯店
中國／上海

中國　上海市南京東路20號

Tel: 86 21 6321 6888  Fax: 86 21 6329 0300

www.shanghaipeacehotel.com

距離上海新機場約40分車程。

位於黃浦江外灘（也就是上海灘中心）的尖頂建築。

離著名的江南古典園林「豫園」不遠。

一反「上海」這個詞以往給人的印象，新興的浦東地區，櫛比鱗次的高樓宛如巨龍升天，一棟接著一棟，競相劃破天際。

該地區及虹橋方向之間隔著黃浦江，兩邊以隧道和大橋連接，隧道上方的外灘，也就是上海灘地區，宛如一處時光靜止的世界。

上海灘上有著尖突屋頂的和平飯店，是上海最具象徵性的地標之一，至今仍對外營業，是家頗受歡迎的老飯店。

宣傳單上寫著「五星準備中的世界最著名飯店」，令人莞爾。

過去，沙遜家族以上海為中心累積起萬貫家財，這棟大樓曾是該家族的象徵，之後也曾以華懋飯店名聞遐邇，後來成為和平飯店北樓，曾在一九九〇年進行整修。隔著南京東路與北樓相對的南樓，過去則是匯中飯店。

從喧囂而人跡雜沓的街道進入館內，彷彿走入了時光隧道。幽暗挑高的大廳，氣派非凡。但裝飾石柱的廉價人造花就叫人不敢恭維了。

房間應是經過多次裝修，床舖置於房間「深處」，令人感到安心。

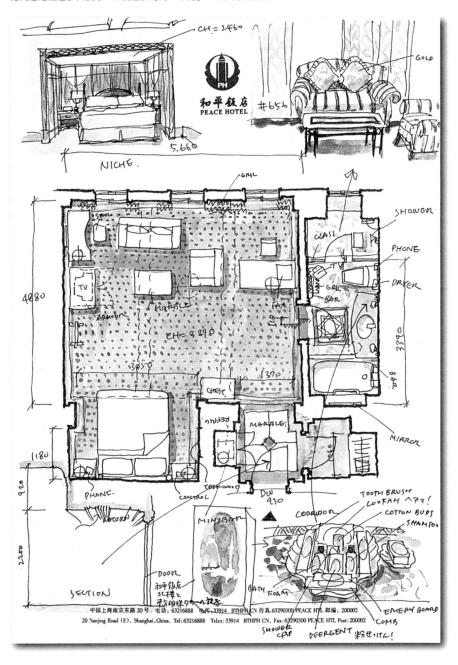

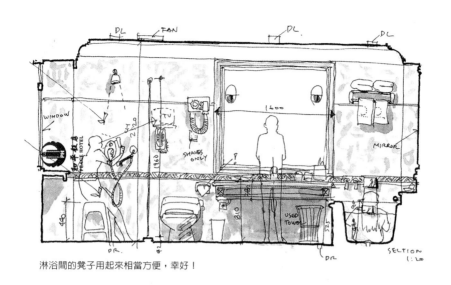

淋浴間的凳子用起來相當方便，幸好！

客房樓層是大型Ｖ字平面，有多達三處挑高的中庭。電梯、大廳的綠釉瓷磚和陶製菸灰缸，引人沉緬於舊日風情中。長長的走廊有著裝飾風格的天花板和照明器具。雖然各樓層設有服務區供應茶水，但女服務員老是坐著不動，很不機伶。

改裝前，客房感覺頗為陰沉，不過這次我投宿的雙人房面積約五十平方公尺，可以看到整修後經過嚴謹的歐式規劃，房內處處講究，叫人由衷佩服。

起居室很寬敞。床鋪位於平面的凹處，床鋪上方的天花板和起居室相比，低了八十三公分。這讓人有種被包圍保護的感覺，相當安心。

設備充實的四件套浴室。淋浴間也開了窗戶，通透明亮。浴室裡還有電視，從沐浴用品的豐富程度，可窺見其「五星準備中」的強烈企圖心。

結束測量工作後，我在床上翻閱潘翎寫的《舊上海》*1，神遊昔日的上海。這是我的老毛病，就算在旅行前讀了這類書，也完全無法進入狀況。只有在當場，或者是旅途結束後，

讀起書來才有深刻體會。

來自巴格達的猶太商人維克多‧沙遜，因從事棉花和鴉片貿易而致富，顯赫一時。時光飛逝，這間飯店曾是日本的海軍司令部，也曾是座賭場，英國劇作家諾埃爾‧科沃德（Noel Coward）曾在這裡一邊與流行性感冒搏鬥，一邊執筆寫作……

我讀著這些故事，一邊打起盹來，卻夢見這古老建築所牽纏的許多故事朝我壓頂襲來。

果然是魔都上海的飯店。

第二天早晨，我坐在色彩強烈、窗際隱約保有上海風格的小餐廳中，啜著微甜、不是很合胃口的上海式稀飯，向飯店索取一份沙遜套房的介紹，沒想到套房竟整修中。飯店簡介上特別標榜著「九國風格！」一定很有看頭。實在遺憾。

＊1 《舊上海》，原文書名為《Old Shanghai: Gangsters in Paradise》，英籍華裔女作家潘翎（Ling Pan或Lynn Pan）著。潘翎主要以英語寫作，代表作是《炎黃子孫：海外華人的故事》、《海外華人百科全書》。（編注）

# 蛻變中的起居室

所謂起居室（Parlor），就是一般住宅中的客廳。

起居室沒有固定樣式。只要有沙發和茶几，就算得上是間起居室。

不過客房服務時，這裡得當餐區使用，所以茶几不宜太矮，否則會不方便；沙發也一樣。

起居室一隅雖放有寫字桌，但真正在這裡寫信、使用電腦的房客卻寥寥可數，女士化妝時也多半站在浴室裡了事，因此出現了另一種設計，將起居室的桌子設計成七十二公分高左右，既可以用餐，也方便使用電腦，且讓平面顯得更寬敞。

沙發也捨棄低矮款式，選擇約高四十二公分的方正椅型，這麼一來，整個房間的感覺就會迥然不同了。

由於考慮到有些房客是全家入住，因此將以往慣用的雙人沙發改為沙發床或抽屜式沙發床。

容我老王賣瓜一下。我參與設計的「Molino新百合丘飯店」，為了讓相鄰兩間房間的面積相同、陳設像照鏡子般左右對稱的常見做法，試著改採交叉對稱的配置。

這樣一來，就會出現「靠走廊部分較寬敞的房間」和「靠窗部分較寬敞的房間」，床舖區和起居區域因而可交叉輪流配置。一般說來，房間內的起居區域多半設在靠窗一帶，靠走廊的情況較少見。而房間為細長型，起居室位於靠走廊的區域，則有點類似美國所謂的全套房式飯店，這種安排讓人由公共空間逐漸進入私密空間，比較自然，因此讓人感覺安心。事實上在Molino也是這種房型較受歡迎。

電視空間進步的速度已不是「日新月異」足以形容。薄型與壁掛式電視陸續問世，從前人們想盡辦法要將電視這巨大累贅的方塊藏進櫃型收納家具中，當時所費的種種心力，現在看來都是一場空啊。

起居室表現了房間中從容、自由的部分，這正是最能顯現客房設計獨特性的地方。

起居室的面貌，正逐漸蛻變中。

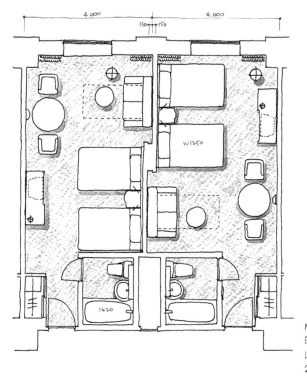

MOLINO新百合丘飯店
的雙人房。
以牆壁為軸交叉對稱，
2間房間的起居室位於
不同位置。

札幌L'HOTEL DE L'HOTEL的雙
人房裡，擺設了柯比意的LC2沙
發，及愛爾蘭設計師艾琳‧格萊
（EILEEN GRAY）的邊桌。

# 皇帝的房間
## 柏林麗池卡登城堡酒店
德國 / 柏林

Brahmsstrasse 10, D-14193 Berlin, GERMANY
Tel: 49 30 895840 Fax: 49 30 89584801
www.ritzcarlton.com
距離柏林機場（Berlin Tegel Airport）10公里，
搭計程車約20分鐘。
離市中心有段距離，隔壁的「綠堡」森林公園曾是狩獵場。

那一天，朋友W和我在處處看得到吊車的柏林市走了一整天，簡直像參加世界建築博覽會的會前慶典般，看遍了諾曼·福斯特*1、法蘭克·蓋瑞*2、倫佐·皮亞諾*3、赫爾穆特·楊恩*4，以及尚·努維爾*5的作品，最後在布蘭登堡門附近的阿德龍飯店（Hotel Adlon Kempinski Berlin）搭上計程車，換了間旅館。

大約三十三德國馬克（約合台幣五百元）的距離。

廣闊的森林公園「綠堡」旁有一片綠意盎然的高級住宅區，這家飯店就悄悄佇立在裡頭，像只有特殊人士才知道的祕密居所，饒富情趣。車門一開，進入可停靠馬車的舊式玄關，彷彿從未來都市穿越了時光隧道。

說是城堡，卻又不是所謂的「古城」，比較像帶有巴洛克晚期風格的大宅邸。

一九一二年，貴族Walter von Pannwitz的子孫建造了這座豪宅後陸續搬入，最早接待的訪客是威廉二世*6。之後它歷經許多變遷，曾是克羅埃西亞大使館、戰後英國軍隊的

俱樂部；接著以非公開的迎賓館之姿開業。其後三年，由知名服裝設計師卡爾・拉格斐＊7負責設計，進行大規模改建，在一九九四年掛上「四季城堡酒店」（Schlosshotel Vier Jahreszeiten）的招牌，重新出發；一九九九年改名為麗池卡登——這段悠久歷史前後長達九十年。

客房共計五十四間，內含十二間套房。冠上「卡爾・拉格斐」之名的套房，設計師不收飯店的設計費，交換條件是他終生都可免費住宿。

我們投宿的房間名為「凱撒套房」＊8。

房間十分寬敞，光是要畫下五十分之一的平面圖，就用掉整整兩張信紙。房內還有無數極盡奢華的大小用品，著實花了我不少時間測量。

運用建築物角落規劃的兩個房間是相通的，形成「結合型套房」，可以共用餐廳和客廳。兩個房間的浴室都位於最後方。第一間的洗臉檯、浴缸、淋浴間、馬桶呈直線排列，這種配置方式用起來出乎意料地方便。外推的陽台有森

＊1 諾曼・福斯特，參照第一○四頁附注。
＊2 法蘭克・蓋瑞（Frank O. Gehry; 1929-）為美國建築師，作品有畢爾包古根漢美術館、體驗音樂博物館（Experience Music Project）、迪士尼園隊總部等。
＊3 倫佐・皮亞諾（Renzo Piano; 1937-）出生於義大利熱那亞（Genova）的建築師。作品有龐畢度中心、關西國際機場、貝西購物中心（Bercy Shopping Center）、新喀里多尼亞樓包屋文化中心（Tjibaou Cultural Center, New Caledonia）等。
＊4 赫爾穆特・楊恩（Helmut Jahn; 1940-）出生於德國的建築師。作品有全錄大樓、伊利諾州政府大廈、商品交易會大廈（MesseTurm）等。
＊5 尚・努維爾（Jean Nouvel; 1945-），法國建築師。作品有阿拉伯世界文化中心（L'institut du Monde Arabe）、瑞士琉森音樂廳、巴黎卡地亞基金會、柏林拉法葉百貨公司、南特綜合法院等。
＊6 威廉二世（Wilhelm II von Deutschland; 1859-1941），德意志第二帝國皇帝暨普魯士國王，一八八八年至一九一八年在位，期間歷經第一次世界大戰。（譯注）
＊7 卡爾・拉格斐（Karl Lagerfeld; 1938-），德國知名服裝設計師，已創立設計師品牌。
＊8 凱撒（Kaiser），在德文中為「國王、皇帝」之意。（譯注）

RM#1.

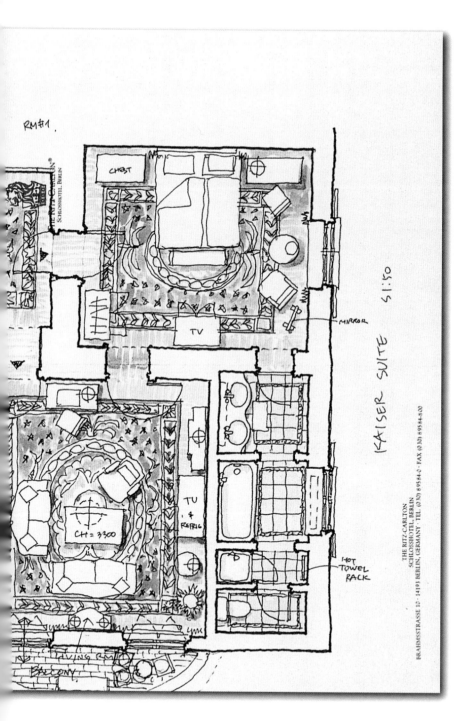

CHEST

TV

MIRROR

CH = 3300

TU & REFRIG

HOT TOWEL RACK

LIVING RM

BALCONY

KAISER SUITE S1:50

THE RITZ-CARLTON
SCHLOSSHOTEL, BERLIN
BRAHMSSTRASSE 10 · 14191 BERLIN, GERMANY · TEL (030) 895840 · FAX (030) 89584-800

寬闊的凱撒套房。特別之處是衛浴設備排列成直線。

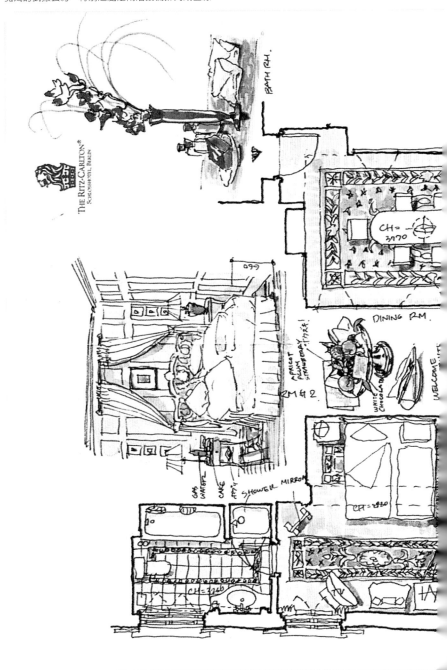

林爲陰，讓人想在這兒享用早餐。客廳掛著國王與皇后的肖像畫，是德國遭國際孤立、即將投入第一次世界大戰之際所繪。

以紅色高牆爲特徵的大廳，以及名爲「韋瓦第」的餐廳周邊，散發著沉穩的宮殿風格，格調高雅，或許是飯店中最忠實保存原貌的部分。晚上外出用餐很費事，於是我們決定在飯店內解決。料理爲德國風味的法國料理，別有一番趣味，乳酪和點心種類也很豐富。

或許因爲正值柏林影展期間，有兩位客人看來像是某國的女演員和製作人，令人不禁浮想連翩。

不過，我和同性的朋友兩人同住套房，又相偕去游泳池，想必旁人也會投以異樣眼光吧。

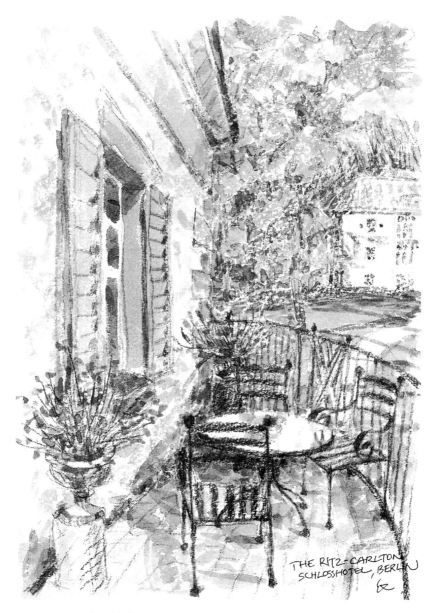

THE RITZ-CARLTON
SCHLOSSHOTEL, BERLIN

座落在林蔭裡的數幢建築物，環境頗為優越。

# 太平洋就在腳下

## 拉古拿麗池卡登酒店

美國 / 拉古拿海灘

1 Ritz-Carlton Drive, Dana Point, CA92629, USA

Tel: 1 949 240 2000  Fax: 1 949 240 0829

從洛杉磯開車1個小時，沿著一號公路朝拉古拿海灘方向走。

從洛杉磯往聖地牙哥方面南下。通過長堤市和新坡灘後，就到了以藝術祭馳名的拉古拿海灘。

稍微離開繁華市街，可以看到高聳海蝕崖綿延不斷的美麗海岸線，一座地中海風格的飯店就位於這絕佳的地點上。

這座豪華度假飯店隸屬赫赫有名的麗池卡登旗下，一九八四年落成時風評極佳，泡沫經濟時期之前，日本飯店相關業者和設計師一行人曾浩浩盪盪地前往參觀，我也是其中一員。

不過，飯店員工很快就識破了我們的身分。畢竟，沒有觀光客或參加會議的客人會這樣觸摸牆壁、抬頭研究天花板。

看到我們這些舉動，飯店似乎馬上就會意，特意送來日文說明書，倒讓我們不好意思起來。飯店偵探團真不是好當的。

為什麼我們會忍不住觸摸牆壁呢？因為，當時大廳奢侈地貼著現在難得一見的緞面壁紙。牆壁先仔細打底，再舖上白絨布，表層舖飾高級織品，只在布面的周圍用釘子等固定，最後旋緊飾釦，才算大功告成。從它的柔軟質地、優雅風韻

浴室裡有2座分離的洗臉檯，另有化妝檯。

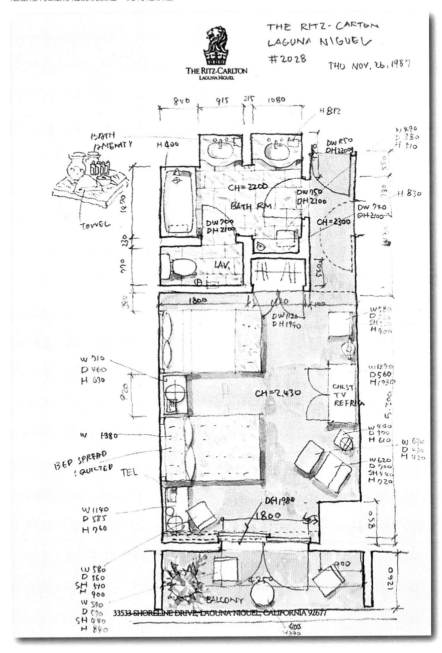

THE RITZ-CARLTON
LAGUNA NIGUEL
#2028　THU NOV. 26, 1987

THE RITZ-CARLTON
LAGUNA NIGUEL

33533 SHORELINE DRIVE, LAGUNA NIGUEL, CALIFORNIA 92677

花團錦簇的庭院。

和吸音效果等特質，在在看得出設計師突顯布質材料特性的根本訴求。所以，我們才會一看到這壁面就興奮莫名。

飯店各項設施都極為完備。尤其餐廳、酒吧、圖書室等處，內部裝潢只能用「優美高雅」來形容。取得金字招牌「麗池卡登」名稱北美使用權的亞特蘭大 W. B. Johnson Properties，以「宛如凱撒・麗池*1 親手打造的度假飯店」為概念，建造了這座飯店，結果也的確不負所望。門廳的偌大窗面可俯瞰眼下綿延兩英里的太平洋海灘，隨處懸掛的古畫令人目不暇給，還有悉心修整的庭園等，許多地方都精彩得令人瞠目結舌。通往下方沙灘的步道和樓梯附近，栽植了大片蒲葦和亮麗的似錦繁花，美不勝收，奢侈地運用了這廣達十八英畝的面積。俯瞰潔白安靜的沙灘，怎麼也看不膩。

客房共有三百九十三間，房型設計是傳統典型風格，但細節處理無微不至，讓人備覺安心。浴室裡有梳妝檯和雙人洗臉檯*2，既寬敞又方便，還有豐富的沐浴用品。

順帶一提：為了確保大部分房間都有對外窗景，度假飯店

CONDITIONER SHAMPOO BATH FORM MOISTURISER

RITZ CARLTON
LAGUNA NIGUEL
NOV, 28/89

SOAP

的走廊多半會隨之變長。出了電梯還要走上二十公尺左右才能到房間，是常有的事。

這間飯店也不例外，不過隨處可見小巧的開放式露天小憩區，可以一邊觀賞庭園景致，一邊慢慢晃回房間。

不知道是不是哪裡藏有捷徑，行李員很快就抵達房間。我誇他「動作真快」，結果下回他又更神速了。

*1 凱撒·麗池，參照第二一五頁附注。
*2 雙人洗臉檯（double vanity style），備有兩個洗臉盆的洗臉檯。

# 唐娜・凱倫的制服

## 倫敦大都會飯店

英國／倫敦

Old Park Lane, London W1Y 4LB, UK
Tel: 44 20 7447 1000  Fax: 44 20 7447 1100
www.metropolitan.co.uk
最近的車站是地下鐵皮卡迪里線（Piccadilly Line）
海德公園角站（Hyde Park Corner）。
附近的多徹斯特酒店（Dorchester）和
格羅夫納館酒店（Grosvenor House）也很值得一看。

倫敦的飯店讓你移不開目光。

號稱「Cool Britain」的名流現象，其中一波，就是走在世界潮流尖端的時髦飯店接二連三地在此開業。

例如一九九六年開幕的漢培爾飯店（The Hempel），無重力感的白色和直線的空間結構，讓人聯想到日本神道教。設計師是曾爲女演員的安奴斯卡・漢培爾*1，她還創造出充滿唯美視覺印象的Blakes Hotel。

接著是一九九七年落成的大都會飯店。

它和一九九〇年開幕的The Halkin屬於同一系列。雖然和漢培爾一樣以白色爲基調，卻不如後者新潮，較爲溫暖，也確實掌握了飯店的基本條件，予人高度好感，令人由衷讚美。飯店位於地下鐵「海德公園角站」附近，與四季飯店（Four Seasons Hotel London）、公園巷希爾頓大飯店（London Hilton on Park Lane）、倫敦洲際飯店（InterContinental Hotel London）等比鄰而列，還可眺望寬廣的海德公園，座落地點絕佳。建築物正面主要是大片窗戶，風格極簡，看來

以長條椅設置成起居空間，大寫字桌長達3公尺，這些設計概念相當成功。

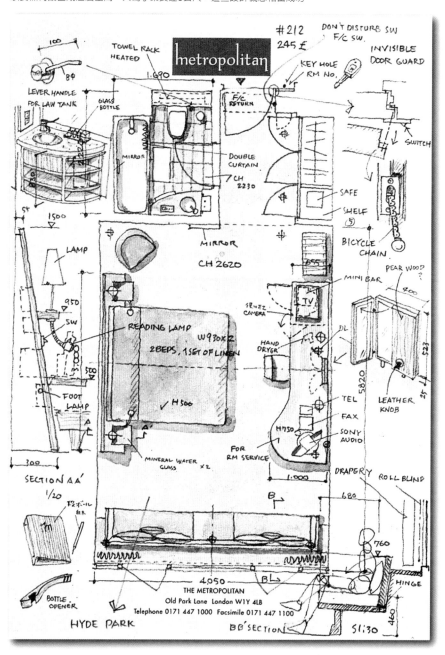

一般稱為「海德公園長凳」的連椅。設於英國皇家植物園內，上頭裝有名牌標示出捐贈者。

甚至不像飯店。

大廳櫃檯區的精美裝潢超乎我的預期。牆壁和窗框的白色，以及直接露出木頭材質、未經塗裝的家具，讓人聯想到脂粉未施的女性。而實際上，儀容宛若模特兒的年輕男女員工，個個身著唐娜・凱倫*2設計的黑色制服接待客人。這麼一來，客人也不好意思奇裝異服。第一眼就令人印象深刻。

飯店共有一百五十五間客房，我們預約的是兩百四十五英鎊的標準房型。因為前一天投宿的是廉價旅館，所以覺得挺昂貴的。但當我將鑰匙插進與門稍有距離的鑰匙孔，聽到鎖扣*3叮鈴一響，就一掃剛才對價格的疑慮──一點兒也不貴。

這裡的牆壁和天花板也是整片米白。家具類大量採用苔綠色布製品和木質（應該是梨木）。床頭板和寫字桌的寬度都有三公尺。大片玻璃窗前嵌入與房間同寬的長椅。呈好萊塢床型並排的兩張床共蓋一張床罩。床頭板傾斜以方便使用，上面裝設有邊桌和兩種不同用途的燈。裝在房間門內部的防

*130*

盗門閂像單車鏈條，我還是頭一次看到。

室內設計由United Designers事務所的Keith Hobbs擔綱。經過深思熟慮的細節令人折服，整體配置卻顯得隨意不拘，眞想連住上好幾天。

浴室也不例外。空間說不上寬敞，器具配置卻恰到好處。照明設計技巧精湛。不鏽鋼洗臉盆下設置許多層架，很方便。兩層式浴簾無論在外觀和機能上都讓人滿意。天花板是簡單的一體成型系統式，所以看不到維修口。對自己身材有自信的人，或許會喜歡浴缸旁的大鏡子。

美中不足的是給、排水設備的性能和排氣聲，不過有更多值得一看的東西，足以讓人忘掉這些瑕疵。

二樓是日式餐廳「NOBU」，由松久信幸＊4擔任主廚，已經預約額滿。我偷偷看了看，餐廳的桌數很多，看來許多都是Cool Britain的生力軍吧。

＊1 安奴斯卡・漢培爾（Anouska Hempel），原爲英國女演員，後來搖身變成室內設計師，Blakes Hotel、漢培爾等飯店都出自她的設計。也在阿姆斯特丹設計了新的Blakes。

＊2 唐娜・凱倫（Donna Karan: 1948- ），以紐約爲主要活動據點的服裝設計師。在一九八五年創立服飾品牌DKNY。

＊3 鎖扣，門框上與鎖體卡榫嚙合的孔型零件。

＊4 松久信幸，在東京、倫敦、紐約、米蘭等地開設NOBU餐廳的日籍主廚。

2000年時，為世界第3高的摩天樓。

# 天際的視點
## 上海金茂君悅大酒店
中國／上海

中國　上海市浦東陸家嘴路177號
Tel: 86 21 5047 1234 Fax: 86 21 5049 1111
http://shanghai.grand.hyatt.com
距離上海新浦東機場約40分鐘車程，
是位於此新興地區的摩天大樓。
穿過隧道可到達舊市區。

上海浦東地區興起了一陣如火如荼的摩天樓建築熱潮。

相隔一年半左右我再度造訪上海，意外發現：「咦，之前好像沒有這棟樓欸？」高樓如雨後春筍般冒出，其氣勢令人詫異。

這棟名為「金茂大廈」的尖塔，彷彿披上鋁製鎧甲，樓高八十八層，共計四二○‧五公尺，在二○○一年時曾是世界第三高的建築，也是全世界最高的飯店。建築設計出自SOM*１之手。飯店部分的室內設計和福岡君悅飯店相同，由貝爾克‧利拿斯設計公司（Bikely Llinas Design）負責。

我們直接登上第五十四樓的大廳辦理住房登記。上海濕度高，天空常常多雲，但這天卻是個大晴天，看得既遠又清楚，真切地感覺到自己很接近天空。客房配置在高約一百二十公尺的筒狀挑高中庭周圍，從上面的迴廊往下望，彷彿被吸進萬花筒。

不知道該算是「東西合璧」，還是該視為「新東洋風格」，這間飯店洋溢著連在香港都看不到的奇異氣氛。

45度角的運用和福岡君悦飯店相似，兩者皆出自同一位設計師之手。

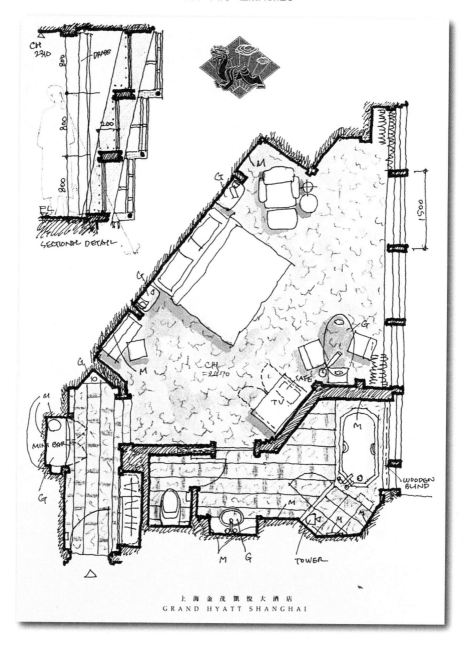

上海金茂凱悅大酒店
GRAND HYATT SHANGHAI

不愧是世界最高的飯店。站在這裡感覺就像俯瞰眾生的釋迦牟尼。

低樓層的娛樂中心（由Super Potato ＊2設計）和八十七樓的酒廊，設計風格走在時代尖端。當地的時尚男女喜歡在此聚集、流連，跟最近東京年輕人逛「夜店」的風潮沒什麼兩樣。

客房裝潢方面，壁面上有深胭脂色的乾漆，床頭板上搭配漢字詩文以強調中國風。浴室很有君悅飯店的一貫風格──大量使用鏡子，大、小設備充實，散發大方從容的豪華氣息，水準極高。地板寬闊，洗臉盆為玻璃材質，層架裡塞滿了疊好的毛巾，不鏽鋼架上整齊地收納了淋浴器具等。

不過，這房間的浴缸設在外牆玻璃窗旁，雖然視野極佳，淋浴時卻令人感到手足無措。淋浴間有扇玻璃門，但其中有一邊是開放的，所以淋浴時水會直接潑灑在玻璃和木製百葉窗上，就像鬧了場小水災。設計相當大而化之，用起來總覺得不太安心。

觀察窗戶一帶，可以很清楚地發現如鎧甲般外觀的細部結構。

**134**

淋浴設施會直接噴灑在木製百葉窗上。

這層樓的玻璃每隔二十公分就往外推出一段，有些樓層則是向內收，呈現出歌德式建築的鋸齒狀外觀。追求外觀的平坦光滑，以及利用構件數和封材力量呈現叢雜意象，我一邊思考這兩者之間的差異，同時望著腳下遙遠彼方的街景，將這片在一般飯店無法體驗到的景色盡收眼底。

不知道是不是正在舉行什麼市集，從浦東舊街區的瓦片屋頂間，可以看到如螞蟻般（在此冒犯了……）萬頭鑽動的人群。七十一樓的高度，正如芥川龍之介筆下高掛天際的「蜘蛛絲」。

第一次在這麼高的地方入眠。我感受到某種「落差」，有了一點點釋迦牟尼俯瞰眾生的心境，但在速寫的同時，卻又想投身到那紛擾紅塵中。還是從天界回到令人眷戀的凡間吧。

* ─ **SOM**（Skidmore, Owings & Merrill），美國一家大型建築事務所。
* 2 **Super Potato**，杉本貴志領軍的室內設計團隊。作品有 Bar Radio、「春秋」餐廳等，對日本的商用空間設計有極大影響。

皇家飯店自製的沙河蛋糕 *1，和水果一起送上。

## Hotel Imperial
# 伊麗莎白的肖像
## 維也納皇家飯店
奧地利 / 維也納

Käerntner Ring 16, A-1015 Vienna, AUSTRIA
Tel: 43 1 50110 0  Fax: 43 1 50110 410
位於舒伯特道（Schubert Ring）轉至
科特納道（Käerntner Ring）的轉角上。
跟樂友協會音樂廳背靠背相倚而建。
離國立歌劇院也不遠。

環繞維也納市街、名爲「Ring」的環城大道，是將舊時城牆打掉而修建的大道，路寬五十七公尺。皇家飯店就面向其中的科特納道。

一八六七年，符騰堡（Württemberg）家的菲利浦伯爵結婚時，蓋了這棟建築做爲新居，一八七三年舉辦維也納萬國博覽會，法蘭茲—約瑟夫（Franz-Joseph）皇帝藉此機會接收管理，將其改造爲迎賓館。戰時，這裡曾做爲納粹和聯軍的大本營，戰後歸還奧國，加以修繕。客房總數一百二十八間，其中三十二間是套房，相當寬闊。

館內極盡豪華之能事。從大廳通往二樓（供國賓住宿）的全大理石樓梯間，尤爲其中壓卷之作。目睹國王約瑟夫和王妃伊麗莎白的肖像時，我想起曾在別處看過這名畫的介紹，如今竟然就在眼前，真讓人驚訝。這附近招待賓客用的房間和走廊的天花板，高度竟達五．六公尺。聽說過去整修天花板時，發現後面還有一層天花板，所以將其復原，成了現在的面貌。光看這種種設備，就依稀可感受到哈布斯堡王朝的

房間的裝飾格調高雅，一開窗就可以看到樂友協會音樂廳。

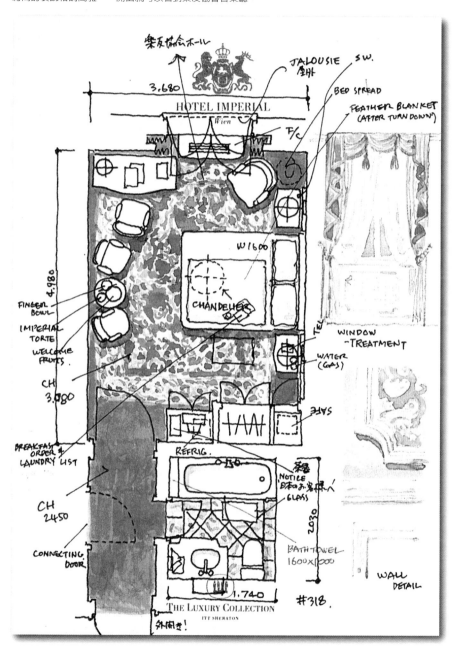

往日輝煌。

我所住宿的房間，窗戶面對著樂友協會音樂廳（Grosser Musikvereinsaal），樂聲依稀可聞。飯店的位置十分便利，無論是想到國立歌劇院聆賞歌劇，或是在奧布里希＊2所設計的金色洋蔥頭分離派展覽館＊3參觀克林姆＊4的貝多芬檐壁（Beethoven-frieze），或者到阿道夫・魯斯＊5的博物館咖啡館（Café Museum）來杯米朗琪咖啡，距離都不遠。

看看這裡的室內設計吧。外開的房門算是設計上的一項缺憾，不過其他部分都中規中矩，整體彌漫著高雅的氣氛。附洗手碗的迎賓水果盤中，還有皇家飯店特製的沙河蛋糕，愛吃甜食的人一定很高興。床的旁邊除了氣泡水，甚至還特別針對日本客人準備沖泡綠茶的茶具，相當貼心。窗框的設計精巧美觀。百葉窗裝在外部，遮光性佳。

浴室裡也隨處可見細心的設計。德語圈國家似乎經常把水龍頭開關和出水口裝在浴缸長的一邊。淋浴間用玻璃圍起，以保持室內乾爽。布品類的品質無可挑剔，讓人不禁覺得，

*138*

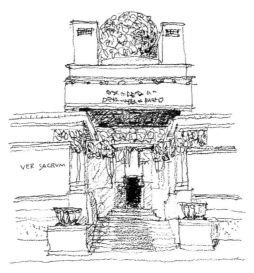

分離派展覽館。此館的室內設計師為奧布里希的同學霍夫曼。

從纖維的密度就可以判斷一間飯店的水準。

這間飯店現在隸屬喜來登飯店集團，和位在環城大道斜對面、等級稍低的布里斯托飯店（Hotel Bristol）是同一系列。兩間我都想住住看，所以第二天冒著酷寒，連大衣都沒穿就徒步跨越對街，結果證明這舉動相當不智。布里斯托飯店的櫃檯人員一臉狐疑地打量著我，可能以為我是付不起皇家飯店的住宿費才換到這裡來。我好好地反省了一番，以後像這種情況，不管多近都該搭車的。

＊1 沙河蛋糕（Sacher Cake），奧地利國寶級甜點，由巧克力海綿蛋糕、杏桃醬與糖霜等製成。（編注）

＊2 奧布里希（Joseph Maria Olbrich: 1867-1908），奧地利建築師。奧圖・華格納（Otto Wagner）的弟子，和霍夫曼（Josef Hoffmann）一起參加達姆斯特（Darmstadt）的藝術村建設，帶動維也納分離派運動。

＊3 分離派展覽館（Secession Building），奧布里希的處女作，為分離派運動（參照第二十三頁附注）的重要里程碑。由於其特殊外觀，常被稱為「金色高麗菜」或「黃色洋蔥」。

＊4 克林姆（Gystav Klimt: 1862-1918），維也納工藝學校（Künstgewerbeschule）出身，因裝飾畫而名噪一時，創設維也納分離派。為十九世紀末的代表性畫家之一。

＊6 阿道夫・魯斯（Adolf Loos: 1870-1933），奧地利建築師。赴美歸國後，建立其不加裝飾的單純建築風格。透過評論著作，對近代建築影響深遠。

HOTEL IMPERIAL

*Wien*

THE LUXURY COLLECTION

ITT SHERATON

帶著洛可可風格餘韻的扶手椅。

1. 海龜湯
2. 魚子醬俄式煎薄餅
3. 酥皮盒鵪鶉填黑松露、鵝肝
4. 菊苣沙拉
5. 水果戚風蛋糕
6. 木瓜、葡萄、無花果等水果
7. 咖啡
8. 乳酪拼盤

雪利酒：某十年天然熟成微甜（Amontillado）雪利

香檳：一八六○年凱歌（Veuve Clicquot）香檳

紅酒：一八四五年弗爵酒莊（Clos de Vougeot）勃艮地

甜點酒：Vieluxe Marc Fine Champagne 干邑白蘭地

# 芭比的盛宴

光看上述就能摸著頭緒的，若不是美食家，一定就是電影迷吧……

史帝芬妮·歐冬（Stéphane Audran）所飾演的芭比，其實曾是巴黎英格烈餐廳的著名女主廚。她從動亂的巴黎逃到北歐一座貧寒漁村幫傭，某一天，意外中了樂透，得到一萬法郎的彩金，於是向巴黎訂購了最高級的食材，在十二月的某一天，邀請十二位村民，表示自己將「竭盡全力給大家帶來幸福」。

她在餐桌上鋪了仔細熨燙過的餐巾，點上蠟燭，烹調出一道道精緻佳餚，報答曾經照顧她的人們……以上就是評價極佳的電影《芭比的盛宴》的劇情。

這部電影最讓我感動的，除了感人的情節、令人垂涎的美食外，還有故事中的貧窮村莊裡每戶人家的樣貌、光景，以及晚餐的陳設。寒意凜凜的暗灰色天空、幾乎要撞到頭的低矮屋簷、簡樸的室內桌椅，和散發出溫暖燭光的燭台。布品、銀器和玻璃杯，樣樣道地……雖然只是電影布景，卻相當吻合故事背景，極其真實，堪稱令人動容的出色道具。

除了休息，飯店還應該提供房客「殷勤款待」和「裝飾陳設」。雖樸實卻處處用心，看似隨性卻渾然天成——這種房間最能打動人心。該向芭比好好學習。

# 心滿意足地退房

## 曼谷文華東方酒店

泰國／曼谷

48 Oriental Avenue, Bangkok 10500, THAILAND
Tel: 66 2 659 9000  Fax: 66 2 659 0000
www.mandarioriental.com
從查隆功路（Charoen Krung Rd.；新街）往湄南河方向走。
設有碼頭供船停泊。

以高階主管為目標讀者群的美國經濟雜誌中，這家飯店長久以來名列飯店排行榜榜首。實際上，我在畫下飯店平面後，不禁懷疑它「憑什麼？」寬敞的浴室和陽台的確令人感覺舒暢，家具的配置等也相當用心，但硬體設備比這裡出色的飯店不在少數。

換言之，它是憑服務列名世界第一。

飯店員工的神態與眾不同，感覺對工作充滿自信，總是早一步設想到客人的需求，這相當不容易，但他們做來卻極其自然貼心，相信許多高階主管退房時都感到心滿意足。

走在庭院裡，我驚訝地發現這裡露天栽培著多不勝數的蘭花。

文華東方酒店備有多間套房，說不定還可以請要求參觀毛姆套房（Somerset Maugham）或諾埃爾‧科沃德套房（Noel Coward）。

從三角形陽台可看見湄南河（又稱招披耶河）。

**The Oriental**
**Bangkok**

Oriental Avenue, Bangkok 10500, Thailand. Cable :ORIENHOTEL. Telex TH82168, TH82997. Tel.:234-8621-9, 234-8691-9.

# 用口紅寫下「HELP」……

## 華盛頓四季飯店

**美國／華盛頓特區**

2800 Pennsylvania Ave., N. W., Washington DC, 2007 USA
Tel: 1 202 342 0444 Tel: 1 202 944 2076
www.fourseasons.com
從華盛頓特區沿波多馬克河北上。靠近喬治城。
這個地區還可以看到喬治·華盛頓所建造的運河。

帶給美國「壓倒性勝利」、爭議不斷的第二次波灣戰爭，距今已有一段時日。空中對地面的轟炸攻擊展開後不久，我們便因公前往華盛頓。

日本許多企業都暫緩美國出差行程，我們一直到出發前還在成田機場和公司聯絡、溝通，抵達目的地之前始終處於緊張狀態。

不過自海關檢查起，從警察人數到機場垃圾桶，所有地方都和平常沒什麼兩樣，美國國內幾個城市看來也是如此。只有三個地方不同。一是電視。電視不斷重播那場轟炸的影像，第一次看到這種簡直像電玩中才會出現的畫面，讓我愕然無言。

另一個不同之處是某家購物中心的電子告示板。螢幕上「我們支持這場戰爭，天佑美國」這句話放得小小的，好不容易才看到。

另外，我們經過華盛頓郊外的住宅區時，看到約有兩戶人家玄關垂掛著黃色布幔，表示這家有人在戰場上犧牲。

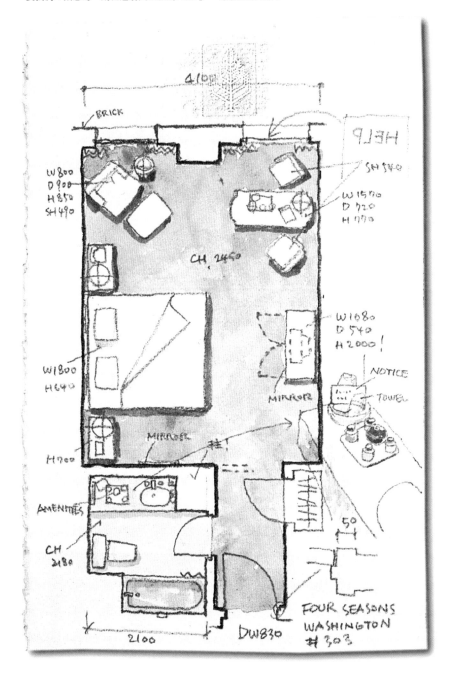

美國雖然倡言「自由」和「民主主義」，卻介入數起國際紛爭，這場與海珊的戰爭又被冠上「正義」之名，但當時誰也沒料想到，它會連帶影響後來的科索沃情勢。

華盛頓特區和周邊地區可分為幾個區域：居中是展現出強國首都氣勢的壯麗軸線，從國會議事堂延伸到林肯紀念館，另有國家藝廊和史密森尼博物館（Smithsonian American Art Museum）等文化設施、以白宮為中心呈放射狀分布的行政機關所在地區、以喬治城等為代表的邊陲鄉鎮，以及周邊住宅區。

這家飯店離喬治城不遠，步行外出用餐相當方便。此地雖因緊鄰首都而看似安全，但犯罪率竟高居全美之冠。出門還是小心為上。

建築高五層樓，外觀是工整結實的紅磚牆，很容易給人溫暖親切的印象。與其說它是高級飯店，感覺更近似格調不俗的政府機關或集合住宅。採用紅磚牆，是為了配合喬治城常見的建築正立面。聽說好像有「街景管制條例」之類的規

146

華盛頓紀念碑和國會議事堂。

定。

飯店內部說不上豪華，大廳甚至可以說是樸實。不過，兩處餐廳和健身中心等，處處流露出四季飯店系列固有的精緻概念，果真不負盛名。插個題外話，四季集團後來買下了國際麗晶飯店集團，更進一步打造奢華風格。

客房設計採用明亮的色調，恰恰襯托出古典家具的優雅。

帶鏡子的機殼型（armor，裝有百葉門的大型家具）電視落地櫃、附腳凳的扶手椅等，都是大尺寸，頗為氣派。

浴室設備採行所謂的「川字」配置法。花紋壁紙搭配柔和的米色大理石，是典型的傳統設計。沐浴用品類讓人很想帶回家，擺放得相當方便，也極為可愛。

我打開了電視。

首先看到飯店的介紹，簡介設施後，開始講解火災時的避難方法，我不知不覺地看得入神。一位美麗的女模特兒指導觀眾將毛巾沾濕後塞住門縫，拆下窗簾製成逃生索，用口紅在玻璃窗反著寫上「HELP」……等等，演技可說相當逼真。

王明の WASHINGTON.DC
19/JAN/'91

雖然懷疑是否真有必要做到這個地步，不知為什麼也挺佩服的。

下達轟炸攻擊指令的人們，當時就在離這家飯店僅僅兩英哩處外的某棟建築的房間裡。看著這宛如電玩的畫面，相較之下，飯店的逃生說明更具真實感，這種奇妙的感覺讓我陷入沉思。

落地窗周邊色調明亮。

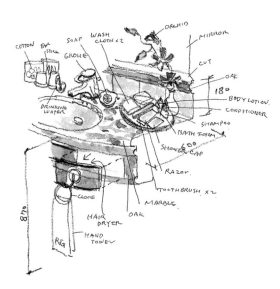

# 徜徉泳池中
## 帝苑酒店

中國／香港

中國　香港九龍尖沙咀東麼地道69號
Tel: 852 2721 5215 Fax: 852 2369 9976
www.rghk.com.hk
從彌敦道的尖沙咀車站沿著麼地道，
往九龍火車站方向前進。

旅行時我總會隨身攜帶泳褲。一來是因為住宿房客可以免費使用飯店游泳池；此外，經過長時間飛行，容易腰痛，我雖然泳技不佳，卻深信游泳是治療腰痛的最佳妙方。在池畔躺椅上舖著多條浴巾，一邊看書，一邊啜飲瑪格麗特，也是一大樂事。

這間飯店位在香港九龍，鄰近鬧區尖沙咀，一九八一年開幕。四通八達，位置絕佳，不管是外出用餐、玩樂、購物，都很方便。建築物的中心為中庭大廳，挑高三十三公尺、設有水池，這種設計曾風行一時，現在看來有些過氣。

頂樓有一座羅馬風格的游泳池，冬天會加上遮頂，變成室內泳池。從客房眺望出去，景觀雖然不怎麼樣，但這座泳池的黃昏時分就相當值得推薦，很適合血拚完後在這兒稍事休息。客房的陳設體貼、方便，裝飾也有極高水準，可以看出飯店主打服務品質。飯店樓下有「Sabatini」義大利餐廳。

平面圖上雖然看不太出來，但的確是一間用心的客房。

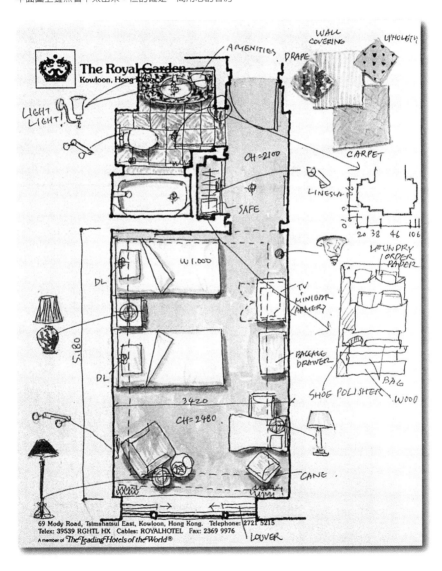

# 想乘馬車前去
## 拉帕飯店
葡萄牙／里斯本

Rua do Pau de Bandeira, no. 4-1200 Lisbon, PORTUGAL
Tel: 351 1 395 00 05  Fax: 351 1 395 06 65
位於里斯本西側、與中心區域稍有距離的閑靜拉帕（Lapa）區。
可搭計程車前往市區的上城區（Bairro Alto）、
拜夏區（Baixa）等。

深夜，我步出里斯本的機場。

計程車駛在黑暗狹窄的石板路上，終於來到了安靜的住宅區。這間飯店是由貴族宅邸整修而成，當車子悄悄滑入門廊時，我馬上感覺到：駕著馬車前來，才是最合宜的到訪方式。石板路上彷彿傳來達達馬蹄聲，另外，飯店大門和入口的構造也可以看出，這種「Porte-cochère」的門廊是專為馬車而造，而非汽車。

接待人員的應對態度很有一流飯店風格，殷勤有餘而熱忱不足。

飢腸轆轆的我們趕在餐廳停止點餐前進去，沒仔細看過價錢就點了當地的登酒（Dao），之後才發現酒價竟與房錢不相上下。不妙，完全沉醉在這氣氛裡。

客房大約有三十六平方公尺，或許因為陽台的關係，看起來更大。房裡配置了兩座衣櫥、大尺寸的機殼型電視組、從天花板延伸至牆壁那條橫斷面的線條很大方，怎麼看都覺得氣派非凡，莊重堂皇得近乎蕭穆。

平面規劃氣派大方。壁面裝有下照的投射燈。

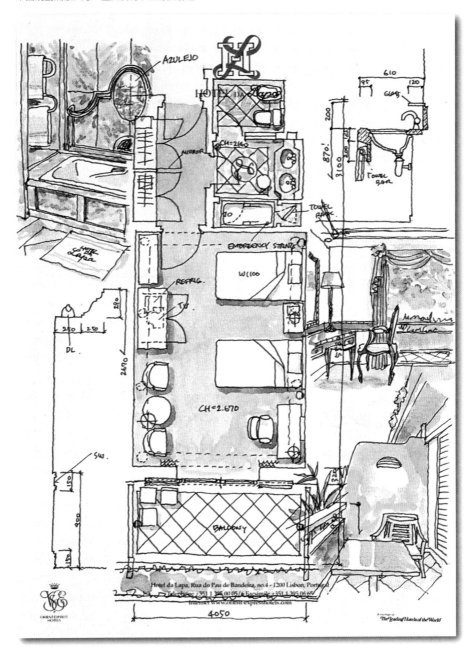

浴室裡，女性沖洗座和馬桶都另隔一間，洗臉盆有兩座，灰色大理石上綴有紋飾瓷磚*¹，妝點得相當豪華。浴缸後方的死角裝設了大容量的可動式毛巾架。

有點類似電影《二○○一太空漫遊》裡最後出現的飯店浴室。

早晨，我在寬敞的陽台上享用客房服務，感覺很好。熱騰騰的麵包、新鮮水果、多種果醬，舌尖猶留有昨晚美酒的香醇。

建築物的每層樓都往後退一個陽台寬，從兩面包圍中間的庭院，兩面交會處有流水瀑布，周圍也裝飾有紋飾瓷磚，流水汩汩注入庭院。雖然已是秋天，池畔卻開滿繁花，還有不知名的巨木，幾乎遮蓋了這寬闊庭院的一半。

我以為遠處閃亮的光影是大海，原來是太加斯河的河口。

這些光景都一再提醒我，自己身在遠離東洋的遙遠彼方。

飯店離市中心比較遠，以此為據點走訪列為世界遺產的傑若尼摩斯修道院（Mosteiro dos Jeronimos）和繁華市區，我

154

遠處看似海面的太加斯河口。

稍微對這裡的地理狀況有所了解。

優雅、豪華僅止於兩晚，明天就開始找便宜的旅館吧。

＊1　**紋飾瓷磚**（Azulejo），十七世紀以來，廣泛用於葡萄牙建築內外裝潢的彩繪瓷磚。多爲白底藍花。

LISBOA
2.0 NOV
'98

從聖佩德羅－阿坎塔拉（SAN PEDRO DE ALCANTARA）瞭望台望向羅西奧（ROSSIO）方面和聖喬治堡（CASTELO DE SÃO JORGE）。

# 床豈是小事一樁

HOW TO MAKE A BED

將床的骨架和棉被合稱為lit（bed），是文藝復興以後的事。

投宿台北希爾頓飯店時，因為飯店疏忽，較晚整理房間，房務人員就在我眼前舖床，不知是否意識到我在一旁速寫，動作相當熟練流暢。我曾聽說床單繃緊時，把硬幣丟上去硬幣會反彈，一點也沒錯。

傳統的床舖形式就像這樣，以床單包住毛毯做為蓋被，因此需要夜床服務（指就寢前將床罩取下的服務）。最近也有越來越多「蓋被」

（comforter）形式，也就是使用以棉花和羽毛為被芯、花色素雅並有毛巾類等，布巾類的探險讓人欲罷不能。

直接使用羽毛被套的「薄被套」（duve）形式，可以省略床罩和夜床服務。

這和有沒有給小費的習慣有相當大的關係。

linen（布品類）有可能指亞麻布或棉布，若有幸遇到像海島棉般棉線纖細的頂級床單，或薄薄聚過一層的純麻床單，就會令人高興得想

光著身子鑽進被窩。除了床單，還有毛巾類等，布巾類的探險讓人欲罷不能。

床舖多半長兩公尺，但德國等國家有的僅一‧八公尺，有點怪。寬度從九十公分到兩百公分，種類很多，有單人床、小型雙人床（semi double：三呎半）、六呎雙人床（king size）等眾多稱呼。高度雖然也各有不同，但通常約五十公分，如果你感覺：「喔！床挺高的……」那

大概是六十五公分左右，在歐美偶爾可見。

每個國家的床墊各有千秋。大致來說，美國的床墊較柔軟，身體幾乎陷了進去，隔天早上總會腰酸背痛。我個人偏好較硬的床墊。

下方的床底座，有的會在側面加上飾邊，其實材質不太重要。具有適當彈性和透氣性的木條也不錯。

若同時有爪哇木棉和羽毛兩種枕頭就太好了，即使睡覺會認枕頭的人，也可以多少調整軟硬、高低。

床頭板以「看書時方便靠背」的高度最為適當。為了隔音，飯店通常絕對不會在相鄰兩房之間的隔壁上鑽洞，所以如何固定床頭板，就成了一門大學問。

豪華的床頭燈多半少不了彩繪的壺型燈座和優雅燈罩，但看書時燈光昏暗，窸窸窣窣地，經常讓身旁的妻子抱怨光線太亮，睡不著，功能不是很好。不過最近有了光纖燈這項優異發明，讓我免除了夾在妻子和閱讀間的兩難。

有一陣子設計界流行將鬧鐘、收音機、電視遙控器、房間所有照明開關、空調按鈕等，全集中裝在床邊家具上，如何將所有東西壓縮進這塊空間，就成了設計的重點。不過，有時候人會因為從床上曲身操作這些小按鍵，睡意頓消。最近的趨勢是將電視遙控器獨立放置，開關自己也成為一項器具，較少裝嵌在家具上。今後設計應該會繼續發展進化，對半夢半醒的人而言，東西盡量簡單清楚，才是最重要的。

舊西鐵大飯店（Nishitetsu Grand Hotel）在床對面的牆壁上掛著時鐘，一睜開眼就可以知道當下是幾點。

燈具的開關也一樣，如果能裝設在伸手可及之處，該是多麼體貼啊

……

Ritz-Carlton
1228 rue de Sherbrooke
Montreal, Quebec, Canada H3G 1H6

蒙特婁麗池卡登的床舖周邊。

# 酒紅色的沙發
## 隆河酒店

瑞士／日內瓦

Quai Turrettini 1, 1201 Geneva, SWISS
Tel: 41 22 731 9831 Tel: 41 22 732 4558
從柯恩特衡（Cointrin）機場到日内瓦市中心，
搭火車約6分鐘、公車20分鐘。
飯店離康納文（Cornavin）車站相當近。
位在面對隆河的Turrettini湖岸大道邊。

在地圖上，瑞士日内瓦這都市看來就像是個凸出於法國國土的岬角，聽說機場區域剛好橫跨兩國。離開這個機場後，我走入夜晚的街道，在已預訂的德‧玻爾蓋大酒店住了兩晚。這是一間傳統典雅的飯店，位於市中心，除了菜餚口味過鹹，其他都無可挑剔。（請參考第九十六頁）

第三天晚上，我改住很早以前就深感興趣的隆河酒店。日内瓦湖的豐沛水源形成隆河的潺潺急流，這家飯店便座落在河水流出口附近，距離德‧玻爾蓋大酒店不遠，步行可達。

不過為避免被看不起，我還是決定搭車前往。如此一來，司機雖然顯得不悅，門房卻十分謹慎尊重。

隆河酒店隸屬知名的高級連鎖飯店拉法葉集團（The Rafael Group）。經過長達九年的整修，儼然變身為近代建築，外觀雖然少了點韻味，內部卻一反預期，盡是簡單卻雅緻的設計。

從公共區域到客房，每個角落都經過細心精美的搭配，裝潢和家具巧妙地互相襯托，功力不凡。咖啡廳和客房的椅子

具備走入式衣櫥和大面積的浴室，房間定位在頗高的等級。

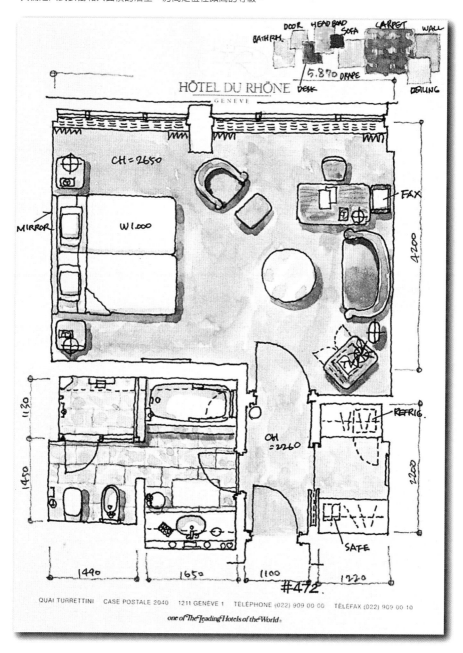

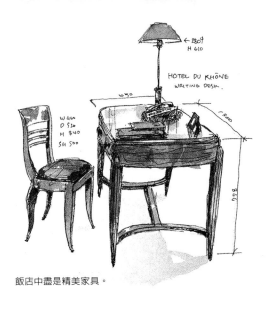

HOTEL DU RHÔNE
WRITING DESK.

飯店中盡是精美家具。

大多使用紐約的產品。打聽之下，櫃台經理很自豪地告訴我，這裡的室內設計師是Jean-Louis Christenm和Seimbieda。

我的房間雖然很可惜沒有面對隆河，不過相當寬敞舒適，陳設也很方便。淡粉膚色牆面搭配象牙白天花板、淡紫色地毯、酒紅沙發，還有稍微帶黃色的白楓木床頭板，對比鮮明。床頭板後方的牆壁整片嵌上鏡面，彷彿大面窗戶的延續。也許因為昨晚住宿的是傳統的古老飯店，這裡明快爽朗的氣氛令我徹底放鬆，直想大口大口地深呼吸。

五件套*1、裝備俱全的浴室。豐富的沐浴用品是Molton Brown*2。浴巾厚實，裝有蒸氣設備的可動式毛巾架，溫熱乾爽，摸起來相當舒服。

我參觀了同行友人M先生所住，稍小的河景房型。這間房間迷你吧附近的設計很有趣。追加的飲料和換洗衣物、擦亮的鞋等，都不放在房間裡，而是以抽屜從走廊送進房內。當然，在室內是找不到機關的，雖然很佩服他們小細節上的精心設計，不過，舖床時房務人員總得走進房間啊，

162

感覺有點畫蛇添足。

我順便參觀了「白朗峰閣樓套房」。由於面積大，房間附有屋頂花園和專用電梯。還有一座祕密樓梯，通往樓下。

上街走走。

山丘上是以聖皮耶教堂（Cathedrale St. Pierre）為中心的舊市街，盧梭的誕生地等也在其中，還有一間間雅緻的畫廊和家具店，其櫥窗設計不容錯過。

我一邊享用著起士鍋，同時感到相當為情——過去我對日內瓦的印象就只有大噴水池而已。

Amboise JUL'89

Le Choiseul

# 達・文西的影子
## 舒瓦瑟爾飯店

法國／翁布瓦

36, quai Charles Guinot, 37400 Amboise, FRANCE
Tel: 33 2 47 30 45 45 Fax: 33 2 47 30 46 10
從巴黎奧斯特利茲車站搭火車經過奧爾良，可到達翁布瓦。
羅亞爾河古城巡禮的必經之地。
旅館就在城塞正下方的D751旁。

小時候，我曾好奇地翻找父親的書架，那是我第一次認識李奧納多・達・文西。

粗糙的劣質紙上，印著無數素描和發明物的速寫，在我幼小的心裡留下了深刻的印象。

我朝著達・文西離世的土地前去。在巴黎，我在奧斯特利茲車站（Gare d'Austerlitz）換乘支線，經過奧爾良。腦海中突然掠過五百五十年前勇敢愛國的牧羊女貞德的名字。

美麗的小鎮翁布瓦（Amboise），位在法國最長河川羅亞爾河的左岸，山丘上的翁布瓦城，是古城巡禮的必訪景點之一。

翁布瓦城最遠可追溯到法國羅馬時期的要塞，在十五、十六世紀時，大規模擴建爲國王貴族們的居城。現在還殘存的錐形建築「少年塔」（Tour des Minimes），內部是螺旋狀的坡道，彷彿可聽到策馬前行時的蹄聲。同時，也感覺到莫名的血腥氣息。

文藝復興時代，貴族對義大利的愛好依然不減，國王法蘭

餐廳的擺飾和盛裝沐浴用品的竹籃，真是精巧可愛。

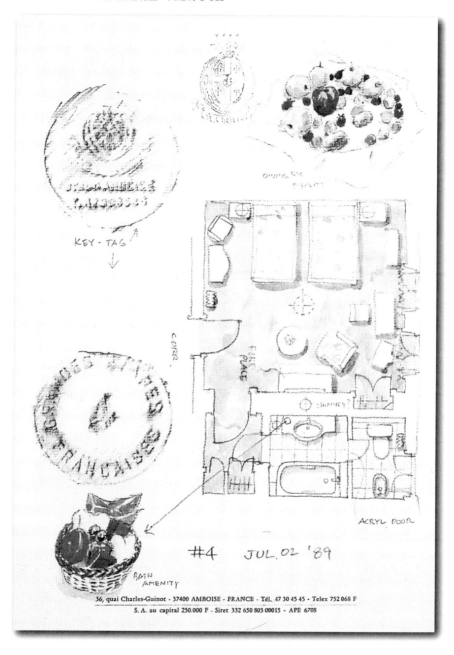

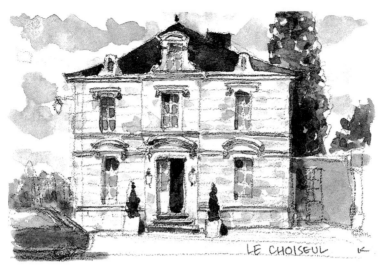

小巧「宅邸」的正面，將整修控制在最小限度。

西斯一世終於從義大利請來了舉世聞名的達・文西，請他住在附近的綠樹莊園城堡（Château du Clos Lucé）。據說國王經常穿過地下道去見達・文西，感覺挺像個追星族。

綠樹莊園城堡的紅磚和石塊外牆透出細膩的表情，是座風格陰柔的建築。玫瑰盛開的庭園緊接著起伏的綠地，一想到那舉世奇才達・文西也是眺望著這樣的風景、在六十七歲時安息，不知怎麼的，我感到一股安心。

而我呢，今天要住的這間旅館，名字取自貴族舒瓦瑟爾公爵，十八世紀時他曾居住在翁布瓦。

旅館位居古城眼下，相當方便。規模不算大，由一棟主建築和幾棟別館構成，共有二十三間房間，此外有數間公寓，但每間房間的室內設計清一色走可愛路線，幾乎讓我覺得難為情。浴室也是。

這間旅館的一大賣點是美食。在義大利風格的庭園享用開胃酒後，我被引到布置完美的餐廳，隔著大片觀景窗的另一端，夕陽映照在緩緩流過的羅亞爾河中，迎接賓客的到來。

**166**

果實和莓類散放在大盤中，擺盤也絲毫不落俗套。當季料理以鴨肉和梨子入菜，搭配當地名酒，美味無比。

用餐後，我效法那些任性的美食研究家，略微不懷好意地要求參觀廚房，旅館馬上爽快地答應了。

我幾乎不敢相信眼前的光景——原本以為會是兵荒馬亂，宛如戰場呢。樓下隱藏著另一個幾乎和餐廳同樣寬敞、超級現代化的世界。現代設計的廚房機器及鍋類很有法國風格，所有物件擦拭得晶晶亮亮，地上連一絲菜屑都沒有。

或許這沒什麼好大驚小怪的，但主廚面帶笑容，似乎看穿了我的驚訝，我只有打從心裡折服。

# 光榮與苦難 的記憶

## 柏林阿德龍飯店

德國／柏林

Unter den Linden 77, Berlin, GERMANY
Tel: 49 30 22610 Fax: 49 30 2261 2222
http://www.hotel-adlon.de/en/hotel/index.htm
現今的柏林有3座機場、3個火車站。
飯店位於德國首都柏林中心的布蘭登堡門前方不遠處。
國會議事堂、新開發的波茨坦廣場，
還有腓特烈大道等，都步行可至。

這間曾經名噪一時的飯店在一九〇七年開幕，剛好是十八歲的希特勒在維也納投考美術學校那年。

柏林飯店接近布蘭登堡門東側，威風凜凜地面對著下椴樹街（Unter den Linden），在凱賓斯基飯店集團（Kempinski Hotels and Resorts）領軍下成為柏林的頂尖飯店。一九九七年時曾進行全面性整修。

為了認識飯店歷史，我買了一捲錄影帶。

熬過兩次戰禍和火災，以及納粹政權的統治，也歷經占領和國土分裂，經營團隊和員工依然一心維持飯店的聲譽，錄影帶中以戲劇方式呈現他們的種種努力，令人動容，我臣服在這股堅毅實力和深厚的歷史背景下，看得專注入神。

波昂還是西德首都時，以波昂郊外山上的彼得斯堡國賓館（Gaestehaus Petersberg; Steigenberger Grandhotel Peters-berg）為國家的迎賓飯店。隨著東西德統一、首都轉移，迎賓飯店的工作轉託給阿德龍飯店，自此，阿德龍就擔負起招待國家貴賓的榮譽和重責大任。

*168*

2人住宿的時候，廁所門是不是要2扇都關上呢。

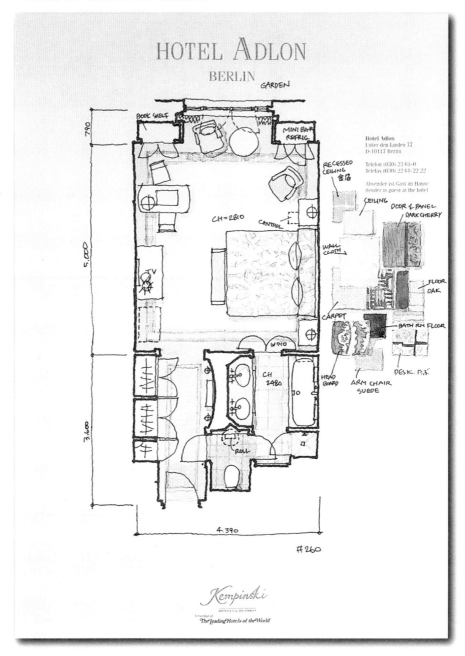

HOTEL ADLON
BERLIN

廁所捲筒衛生紙架的機關。

二〇〇〇年，漢諾威舉辦世界博覽會開幕典禮時，各國重要貴賓蒞臨柏林，柯林頓總統當然入住洲際飯店，巴西和智利總統以及法國、義大利、紐西蘭總理等，則投宿阿德龍飯店。根據當地報紙報導，飯店特別在各個房間裡擺飾了賓客母國的國花，或者以該國代表色的鮮花做爲裝飾。

究竟是賓客母國的顏色，還是地主國的顏色較能討賓客歡心？實在是個困難的抉擇，飯店的最後決定還挺大膽的。

明亮豪華的大廳中，座位區特別多，步行空間和接待櫃台較窄，相當有舊式飯店的風格。懷舊的氣氛讓人覺得瑪蓮德黛*1隨時可能從後方的白色樓梯現身。

客房包含八十一間套房，共計兩百三十五間。

看得出來飯店耗費鉅資整修，每個角落都相當「氣派」。米色地毯鑲上橡木邊，立面的木質部分則塗上厚重的暗色，室內通道的牆面彎成弧形，壓線角天花板*2嵌上金箔，和雙色鏡鹵素燈*3的冷硬光線十分相襯。

廁所和浴室分成兩間，左右各有一扇門，兩邊都可以進

出，營造成環狀動線，範圍雖小，卻衍生出無限可能，我個人相當欣賞。

咦？廁所裡沒有捲筒衛生紙的裝置！我正覺得奇怪，才發現牆上裝了個有趣的木製「機關」，已經坐在馬桶上的我這才放下心來。

布品很不錯。從毛巾的纖維密度、棉質床單的棉紗支數、羽毛被的羽絨和羽根的比例等，都可以感覺飯店的心意——希望客人直到沉入夢鄉，都能有舒適的享受。

早餐在一樓咖啡廳用餐，托瑪斯・曼也曾到過這裡。若想在可以清楚看到布蘭登堡門的圓桌用早餐，得事先預約。最好在住房登記時就預訂好。

享用過美味的早餐，我開始柏林的建築巡禮。就先從隔壁的法蘭克・蓋瑞*4的DG銀行開始吧。

*1 **瑪蓮德黛**（Marlene Dietrich: 1901-1992），德國出生的知名女星，曾演出《藍天使》、《摩洛哥》、《環遊世界八十天》等電影。（編注）

*2 **壓線角天花板**，在天花板四邊飾以較低的邊框，使中央顯得挑高。（編注）

*3 **雙色鏡鹵素燈**，封入氫氣、鹵氣的白熱燈泡，顯色性佳、壽命較長。雙色鏡則是在鹵素燈中再增加集中光束的技術。

*4 **法蘭克・蓋瑞**，參照第二一九頁附注。

# 約翰‧莫福的鏡子

## 首爾君悅飯店

**韓國 / 首爾**

韓國　首爾市龍山區漢南二洞747-7號
Tel: 82 2 797 1234 Fax: 82 2 798 6953
http://seoul.grand.hyatt.com/hyatt/hotels/index.jsp
位於首爾鬧區明洞南方的南山公園一角、可俯瞰漢江的高台上。

超音波測距器故障時，我認真地用捲尺測量房間的模樣，看來就像佛教修行中「五體投地」的姿勢。與其使用超音波和雷射，再抄下顯示螢幕裡的數字，不如這樣測量，反而更能用身體感受長度和寬度。

自從一九八八年漢城奧運之後，首爾的商務型旅客激增，象徵著蓬勃的經濟發展。一九九五年，五星級飯店的客房使用率超過百分之八十，想來各家飯店都是門庭若市。其中最具人氣的，就數這家飯店，精美雅緻中不失高級風範。

飯店座落在市中心南方的南山南坡，俯瞰著悠然流淌的漢江，地理位置條件頂尖。雖然樓高二十層，但整片反射玻璃的帷幕牆形成徐緩弧線，反映著廣闊的天空，調和了建築物本身的沉重感。

一進入大廳，眼光馬上就被眼前直達挑高天花板的玻璃牆、深綠色調及橡木質材，以及大量使用鏡面的種種精湛設計給深深吸引。

飯店占地超過七萬四千平方公尺，客房面積共計六萬兩千

穩重的配色。可以帶回家的「護身符」是個小驚喜。

平方公尺，客房共六百零六間。從J. J. Mahoney's般的夜店，乃至於日本料理、中國菜、三溫暖、游泳池等，各項設施都很完備。

飯店設計師是約翰・莫福（John Morford），也是新宿的柏悅・東京（Park Hyatt TOKYO）等飯店的室內設計。

看到重新整修過的中式餐廳，這位設計師善用黑白色調的絕妙手法令人叫絕。還有光線。雙色鏡鹵素燈的下照燈照在玻璃桌上，使單調的天花板也展現治豔風姿，直接呈現出設計師的意圖。

這間雙人房的設計雖然簡單，卻散發著成熟洗鍊的光采。

青磁色的地毯、捻線綢料質地的壁紙、絲質厚窗簾、在邊緣接地部分強調格紋裝飾的床罩。不論顏色、素材與「光澤的有無」，搭配都獨到精彩。

浴室雖小，但化妝鏡左右兩邊也是鏡子，更稀奇的是連天花板的一部分也用了鏡面。

在室內設計的技巧中，有些手法可以將人的視線引導到

遠處。例如日本傳統建築中，從榻榻米客廳穿過拉門遠望庭園，就是其中典型。而使用鏡子則是更高明的技巧。鏡子的作用不只在於發出晶亮的光芒以讓人忽略牆壁的存在，最重要的是，當人看著鏡中的虛像，視線就如同望向遠方，空間感就會大大不同。

說到飯店的服務，其中布巾類處理所占的比例極高。

在一般日式旅館，或許由於入浴方法不同，使用堆積如山的毛巾並非美德。但這間房間裡常備有小方巾三條、擦手巾三條、浴巾三條、腳墊一條、浴袍兩件，此外還有一個軟布製洗衣袋、一個硬布製的鞋袋，以取代一般的塑膠製品；布製的用品相當豐富。

我在韓國這鄰國的密室裡一邊考慮著上述問題，一邊如苦行僧般匍匐實測，結果，連有名的「除垢擦澡」都沒時間一試。

# 喜瑪拉雅山間的北海道民謠

## 歐拉丹飯店

不丹 / 帕若谷

Paro, BHUTAN
Tel: 975 2 29115 Fax: 975 2 29114
距離不丹唯一的機場所在城市帕若谷極近，位在山腹。
不丹旅行的簽證在當地簽發，幾個月前就得開始周詳計劃。

這個國家雖然只有兩架飛機，但八十人座的小型噴射機BAE146，宛如在綠蔭蔥鬱的山谷和梯田間拉出縫線般，翩然降落。

雷龍之國，不丹。位在中國、西藏、尼泊爾、印度各國環繞下的喜馬拉雅山懷抱中，面積跟瑞士差不多，百萬人口中有九成務農。由於地處常綠闊葉林帶，氣候溫暖，作物收成相當豐富，得以自給自足。

不丹長期處於近乎鎖國的狀態，我造訪之時，外國觀光客仍限制在每年三千人以內。年輕國王相當受愛戴，國民皆是篤信佛教的虔誠信徒。這裡沒有電視，只有每天三小時的廣播。學生以英文接受教育，但仍不忘傳統的宗喀語。不丹人在半強制規定下，人人身穿傳統服裝，男用的類似日本和服，稱為「Kho」；女用的叫做「Kera」，這種裝束與當地風景十分搭襯。

其他亞洲各國經常由於急遽近代化，產生一股不協調的彆扭，在這裡卻絲毫感覺不到。眼前這世外桃源似乎在告訴

國王加冕前建造的西式小木屋。室內壁面裝飾具強烈的不丹特色。

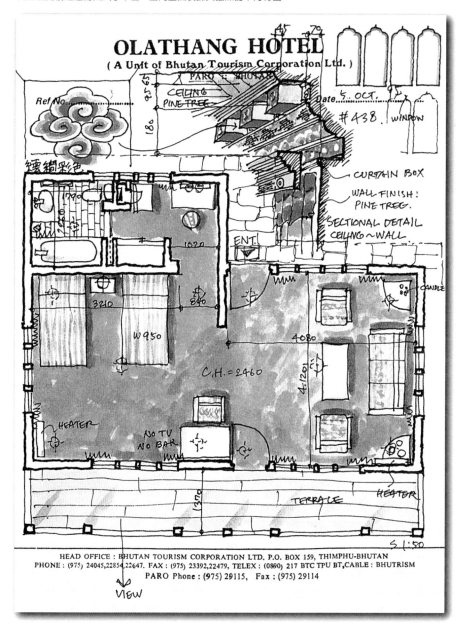

我，縱使有種種限制，卻可換來此般美景，一個叫人不忍驚擾的美麗國度。這就是不丹。

早在三百多年前，大型聚落和都市裡，就已存在著名為「宗」的城，這座大建築兼具要塞功能，同時掌管當地的政治、軍事、宗教，每年春、秋之際會舉辦一場名為「策秋」的祭典，長達三、四天。大家盛裝打扮，帶上便當，攜家帶眷遠道而來，觀賞以佛教或宗教故事為背景的面具舞劇。大家在認識教義的同時，也能同樂欣賞表演，此地仍保留著一個已被我們遺忘的世界。

當然，也有人看膩了表演，在我周遭圍成一圈，看我作畫。好像在看什麼稀奇的街頭藝人表演，大夥兒七嘴八舌，好不熱鬧。站在我面前的人擋住了視線，我只好請他們稍微讓讓，但不久眼前又馬上形成人牆。最後，甚至有人指著自己大聲叫著：「畫我！畫我！」場面一度失控。

歐拉丹飯店，就位於機場所在地帕若谷。

現任國王舉行加冕儀式時，為了接待賓客，在一九七四

**178**

旺迪宗堡（WANGDIPHODRANG DZONG）的「策秋」（春、秋時舉行的西藏佛教祭典）。

年建造了這座飯店。由於不丹傳統上並沒有住宿的設施，因此飯店設計爲西洋式。六十二間客房中，有三十二間位在四十五英畝的廣闊松林裡，總共二十二座小木屋。天花板轉角附近是不丹特有的漸層色彩裝飾，我被這特殊的手工技藝深深吸引。浴室裡有豪華的西式浴缸，整個身子都可以橫躺進去。但不丹全國的排水設施並不完善，使用這浴缸讓我感覺很對不起當地人民，不由得思索起文化、文明該如何兩全。

踏上歸途的前一天晚上，我們穿上不丹的民俗服裝，拜訪了某戶農家，跟他們共進晚餐。大夥兒盤腿坐在昏暗的佛室裡，器皿就放在地上，直接用手將紅米混著微帶辛辣的燉菜塞進嘴裡。

好吃。大家逐漸放鬆，空氣中也瀰漫著莫名的溫暖，爲了答謝女性們的美妙歌聲，心情暢快的我竟然在大家面前高聲唱起北海道民謠來。

旺迪宗堡的「宗」（城）。

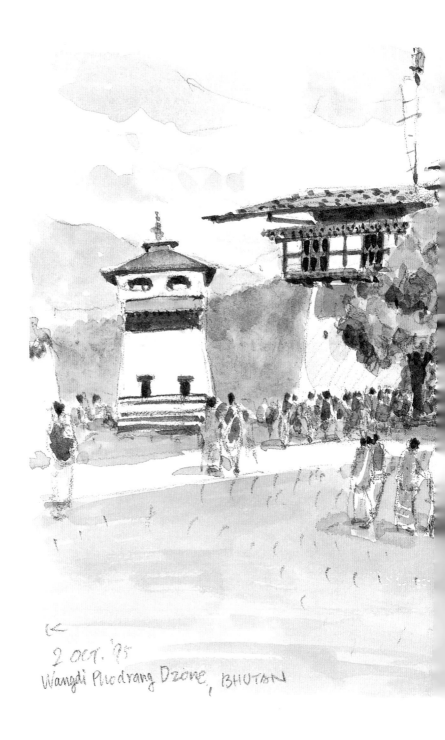

2 OCT. '95
Wangdi Phodrang Dzong, BHUTAN

# 在迷你吧小酌一番

送餐至客房，是客房服務中最高的飲食享受。其實價錢不至於貴得驚人，但有時不想太勞師動眾，喝的東西就盡量在房間裡解決。

最近市區頂級飯店的迷你吧東西越來越豐富。利口酒類種類齊全，玻璃杯擦得晶亮，還可以來杯濾泡咖啡。飲料有時甚至多達二、三十種。冰箱多為靜音的氣冷式，缺點是冷得慢。最近，一般冰箱都已經相當安靜了，性能也沒有問題，放進自己買來的東西也很快就冷卻。

但是要吃進肚裡的冰塊，我通常不用冰箱裡的，從公用製冰機取用或叫客房服務比較安心。

說到這裡，我想起一個以前的笑話：在商務旅館，若從冰箱取出罐裝啤酒，冰箱會自動計費，於是有人就不拿出來，而直接打開喝。

由於冰箱跟室內設計風格通常不搭配，通常傾向不讓冰箱直接露出，但這樣一來，冰箱的散熱就不理想。現在一般的做法是特別訂製家具，把冰箱包起來。

因以長期住宿為前提，度假飯店的冰箱有時候什麼都不放。在國外，也有不少飯店沒有迷你吧，但附有設備齊全的廚房，所有的鍋、碗、刀具等都可出借。一旦認真地上市場挑選食材，仔細調理，你甚至會忘記自己身在飯店裡。就算沒有這般講究，在迷你吧做出像樣的葡萄乾奶油，倒也不算難事。

迷你吧可調製的雞尾酒：

○ 含羞草
香檳加上柳橙汁

○ 曼哈頓
威士忌和苦艾酒

○ 血腥瑪莉
琴酒或伏特加，還有番茄汁

○ 紅眼
啤酒和番茄汁

○ 黑色天鵝絨
黑啤酒加香檳

○ 內格羅尼
琴酒加上苦艾酒與金巴利

○ 馬丁尼

琴酒和純苦艾酒

事先買好橄欖和檸檬，檸檬取皮用。

調製這些雞尾酒不需搖晃，只要攪拌即可，不算太困難。你也可以隨意混調出自創口味。不過，要小心別玩上癮，不然可會有驚人的帳單等著你。

JAPANESE TEA
ROASTED
&
GREEN

GLASS

ASH TRAY

BEER
SUNTORY ROYAL
CHIVAS REGAL
BALLANTINE'S
JACK DANIEL'S
HENNESSY V.S.O.P.
GIN
VODKA
CAMPARI
CHERRY HEERING
MIXED NUTS
RICE SNACK & PEANUTS
BEEF JERKY
MINERAL WATER
PERRIER
OOLONG TEA
COLA
SODA WATER
ORANGE JUICE
TOMATO JUICE.

MINI BAR & REFRIG.
HOTEL HANKYU INTERNATIONAL

日本阪急國際飯店的迷你吧。

# 總統先生
# 潛伏著……

## 海亞當斯大飯店
### 美國／華盛頓特區

1 Lafayette Square N.W., Washington DC 20006, USA
Tel: 1 202 638 6600  Fax: 1 202 638 2716
隔著拉法葉廣場與白宮遙遙相望。

越是年代久遠、規模不太大的飯店，越能提供搔到癢處的服務。

硬體方面，如果建築物剛剛完成整修，就再好也不過了。將長年以來累積的經驗和省思投入翻新整修上，有可能表現出絕妙的效果，就像將捨不得丟掉的舊洋裝重新修改後那種合身安貼的感覺。這衣服若能吸引人再次穿上，就是最成功的手藝。

這間飯店就在華盛頓特區正中央的白宮前方，可說是「最接近世界中樞」的飯店。

一八八四年，林肯總統的私人秘書海約翰（John Milton Hay），以及亨利·亞當斯（Henry Adams），即起草《美國獨立宣言》的約翰·亞當斯之曾孫，在這塊土地上蓋了兩棟私宅。很快地，這裡成為藝術家、作家、政治家聚集的社交場所。

兩人死後，該地歷經種種變遷，在一九二七年落入哈利·華德曼（Harry Wardman）之手，這位華盛頓最早的開發家

房間角落留有暖爐形狀的設備，陶板暖爐（英語叫做PORCELAIN STOVE）。

從窗口可以看到聖約翰教堂。

拆毀了原建築，重新建造一棟房子，採用義大利文藝復興風格，揉合都鐸、伊莉莎白等優雅樣式。

憑著「海・亞當斯屋」（Hay-Adams House）之名，這棟房數兩百的公寓飯店，再度聚集了華盛頓各界的名流士紳。現在雖已經過全面性改裝，依然留有許多往日風貌。規模雖小，諸如以胡桃木裝飾的入口大廳等處，皆顯得雍容大度。

而這裡身為社交場所的傳統，則轉以政要餐宴的形式延續下去。例如「拉法葉」這間美味的餐廳裡，據說在柯林頓擔任總統時，就經常可以看到他和夫人希拉蕊的身影。

飯店有十八間套房，房間數一百四十三，房客可以選擇看得到白宮的房間，或遠望聖約翰教堂。這天我住的是能看到教堂的房間。

從面對窗戶的寫字桌前，我看見靜靜飄落的雪花將街道覆蓋成一片銀白世界。室內是高雅的白色與淺米色系，房間角落留有一座舊暖爐，引人懷舊之情。天花板上的石膏鑄型裝飾以人臉為圖樣，我嚇了一跳，因為以人臉為主題的客房裝

**186**

飾被視為設計之忌，一般很少見。或許是海・約翰或亞當斯的臉吧。

浴室也以白色與淺米色為主色調，浴缸旁的牆壁採用新素材「樹脂面板」。若想泡個溫熱的澡，這三十公分深的浴缸對日本人來說是稍嫌淺了點。房間在翻新整修之餘仍適當留有傳統、古老的部分，新舊的融合達到精妙的境界。

雖然離繁華的市中心有段距離，還是極力推薦給有機會造訪世界中樞的各位。請務必撥冗一看。

# 象之謎
## 威瑪大象飯店

德國 / 威瑪

Markt 19 D-99432 Weimar, GERMANY
Tel: 49 36 43 80 20  Fax: 49 36 43 80 26 10
從柏林或法蘭克福搭火車約3小時。
面對市政府所在的市集廣場。
許多觀光景點都在1公里以內。

若搭乘火車駛經舊東德的威瑪和萊比錫，從遼闊的田園風景中，依然能夠感受到統一後的復興氣象。這些都市我們不太熟悉，也可藉此稍微認識其歷史和文化。

聽到威瑪若能馬上聯想到歌德、憲法及包浩斯*1，就算及格了吧。

一九九九年是歌德誕生兩百五十週年，當時威瑪被指定為歐洲文化首都，舉市便致力於整頓美化，希望能成為名副其實的文化觀光之都。的確，威瑪隨處可見與名人有關的景點，如官拜當地首相的歌德、詩人席勒（Friedrich Schiller）、巴哈等教科書中常見的臉孔。但除此之外，可看之處就只有包浩斯博物館了，觀光資源算不上豐富。不過，整座城市的規模恰到好處，在圍繞著東歐風格建築的廣場上邊走邊嚼著德國香腸，彷彿在繪本中散步，令人心情愉快，所以我非常期待看到市容美化的成果。

這間飯店擁有一百零二間房，有長達三百年的悠久歷史，面對童話繪本般的市集廣場，地理位置優越。

受到建築結構限制的平面空間規劃。

Kempinski
Hotel Elephant
WEIMAR

#328

從房間看出去的市集廣場。右邊是「克拉納赫故居」（LUCAS-CRANACH-HAUS）。

飯店始於一六九〇年，威廉・恩斯特公爵准許某位宮廷廚師在此開業；一七四一年，這裡成為飯店，後來變成許多知名藝術家、哲學家的社交場所。戰時一度被當做廣播電臺，歷經種種起伏，留存至今。兩德統一後，飯店在一九九三年進行大規模裝修，精巧地採用了許多二十世紀初期的設計。

地下室的鄉土料理餐廳保存了一九三七年改裝以來的風貌，使用石材和交叉拱頂*2，圖書室和冠上李斯特*3之名的小酒館是包浩斯風格，提供美味德式義大利料理的「Anna Amalia」餐廳則走新裝飾風，而「華格納宴會廳」*4則以當代藝術為主體。許多不同元素混搭，彼此間卻能完美精妙地調和，呈現出一間精緻的飯店。

飯店中有一間德國當代知名搖滾巨星林登貝格（Udo Lindenberg）的專用套房，很有意思。

林登貝格本人曾畫過諷刺漫畫，房間裡到處是這些作品。聽說今後他仍將繼續住在這裡不斷創作，房裡掛著那頂成為他的註冊商標的帽子，是樂迷垂涎的房間。

模仿包浩斯的設計和最尖端設計的奇妙調和。

這天我住在面對廣場的高級客房，測量的同時，我一邊欣賞房內的設計。

這房間也融合了多種風格，但統整得低調樸實，不露一絲賣弄。浴室牆壁上的黑白瓷磚貼成市松圖案，是一大視覺重點。器具的陳設也都恰如其分，考慮到使用是否方便。

讓我好奇的是，為什麼要取名「大象飯店」，連鑰匙圈上都有大象的圖案？

原來，飯店創業時正流行以異國動物來引起話題，因此決定用「龐大的動物」來表示敬意，而將飯店取名為大象。我看著從飯店買來的大象圖案領帶，至今仍對這種說法半信半疑。

*1 包浩斯（Bauhaus），一九一九年華特‧格羅佩斯（Walter Gropius）等人在威瑪創立的綜合造形藝術學校。一九三三年在納粹的壓力下結束。
*2 交叉拱頂，參照第一〇四頁附注。
*3 李斯特（Franz Liszt: 1811-1886），匈牙利鋼琴家、作曲家。留下許多炫技的鋼琴曲，例如《匈牙利狂想曲》等。
*4 華格納（Richard Wagner: 1813-1883），德國作曲家。創作過許多氣勢恢弘的歌劇，建設拜魯特歌劇院（Bayreuth Festspielhaus）。著名作品有歌劇《唐懷瑟》、《羅恩格林》等。

# 皮爾·卡登的得意收藏

## 巴黎馬克西姆酒店

### 法國／巴黎

42, Avenue Gabriel, 75008 Paris, FRANCE
Tel: 33 1 45 61 96 33  Fax: 33 1 42 89 07 06
位於香榭大道和聖譽郊街（Rue du Faubourg St Honoré）之間、
艾麗榭宮西側的街區中。
附近有不少名牌商店。

有不少書曾帶給我絕大啓發，例如《貝爾神父的法國住家誌》就是其中之一。

在日本長住三十三年後逝世的約翰·貝爾神父*1，在本書中描述他眼中法國的居住環境，並以比較文化的觀點，穿插描述日本，是一本精緻的散文集。

書中提到床舖逐漸離開牆壁而產生通道，還有講解「沙龍」形成的經過等等，經常讓我讀來拍案叫絕。

可惜的是，貝爾神父並沒有提及浴室的洗浴容器──浴盆、浴缸等設備。浴室裡有所謂盤狀的「浴盆」（pan），就像寶加的畫作中所見，用來裝熱水擦拭身體，後來變成現今的「淋浴盆」（shower pan）。桶狀的「浴缸」（tub）原本是用來溫熱身體，而不是清洗。沐浴乳或凝露是用來保溫，可以讓熱水比較不容易變冷。

說到這家飯店，它是知名設計師皮爾·卡登花費兩年的時間自由揮灑，將位在巴黎艾麗榭宮斜對面的六層雅緻公寓改造而成。

這樣的平面規劃與其說是飯店，不如說是一般住家。

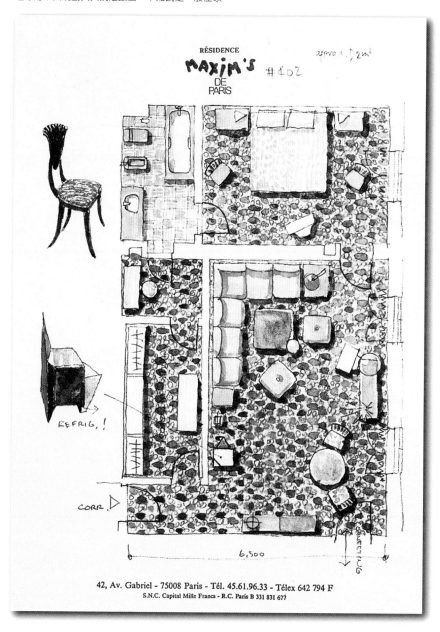

這座飯店是巴黎三十家四星級豪華飯店之一，但是與克里翁旅館（Hôtel de Crillon）或巴黎喬治五世四季酒店（Four Seasons Hotel George V Paris）等的風格大相逕庭。四十一間全為套房，設計迴異，四處可見皮爾・卡登自己收集或設計的家具及裝飾品，充滿玩興，卻也最能明顯表現出大師的個人喜惡。

飯店裡還有新藝術風＊2的美麗年代＊3之房等，位在最高層的套房是一間閣樓房，景觀絕佳，採現代設計，以柔和色系為主。浴室牆壁上繪著大朵紅花，大膽出色。

我住的這間房間，地毯圖案像是豹紋或孔雀羽毛，上面擺放著形狀前衛的家具，並塗上黑藍紫等原色聚氨脂塗料，閃閃發亮，是視覺印象相當強烈的組合。浴室牆壁也畫著大型錯視畫（trompe l'oeil），就好像世紀末維也納＊4與普普藝術短兵相接，激盪出極端而危險的氣息。

空間規劃上，這間房間的起居室、臥室、浴室、更衣間及走入式衣櫃等，室內全體以環狀動線相連，相當方便。日本

飯店往往因為深度不夠，無法做這樣的規劃，除非是改造貴族宅邸才可能做出類似效果。

走廊上有幾位阿拉伯國家的小王子，穿著傳統服裝，乘坐電動玩具車來回嬉戲。

我躺在長形淺底的浴缸裡，泡著熱呼呼的澡，盯著牆上的錯視畫，在這略帶靡麗氣息的室內設計中，嚼著飯店提供的馬克西姆巧克力，想像舊日沙龍的情景，突然湧現一股奇妙的感覺──日本，彷彿是個遠在天邊的國家。

＊1　**約翰・貝爾**（Jean Bel; 1931-1995），赴日宣教的法國傳教士。著述作品從比較文化論的觀點出發，探討日本與法國的習慣、佳家、食物等。作品有《貝爾神父的法國佳家誌》（日文版由近代文藝社出版）等。

＊2　**新藝術**（Art Nouveau），十九世紀末到二十世紀初，在歐洲各地流行的藝術風格。其特徵為大量使用曲線，富含情感。

＊3　**美麗年代**（Belle Epoque），二十世紀初以巴黎為中心，建築設計華麗，講究情調風尚。

＊4　**世紀末維也納**，泛指十九世紀末出現於維也納的所有藝術思潮。

# 確信的細節
## 沖繩麗晶酒店
## 現 沖繩那霸天台飯店
### 日本／那霸

日本　沖繩縣那霸市御茂呂町2-14
Tel: 098 864 1111　Fax: 098 863 3275
www.terrace.co.jp/naha/index.php
距離那霸機場8公里。
位於從國際大道盡頭往海邊方向的山丘上，離首里城4公里。

最近我旅行的「行前準備」跟以往大不相同。

首先，我會用網路調查目的地相關資訊。用網路不僅能在彈指間獲得觀光資源、歷史、交通方式、火車時刻等旅遊資訊，就連飯店狀況也能詳細掌握。研究過飯店設施、服務種類和空房狀況後，就可以簡單完成預約，再也不需要像以前一樣手忙腳亂了。

尤其是歐美的先進連鎖飯店，還可以從網站上觀看「線上實景」。客房、宴會廳、餐廳、大廳等，都納入鏡頭，可以三百六十度、上下移動確認影像，還能拉近放大，從飯店套房的地板材質，到天花板的修飾手法、床邊的用品配置等，都相當清楚，簡直讓我備受威脅。我姑且自認畫筆所能傳達的感動，是電子實景畫面無法表現的，但那功能著實讓人訝異。

這次住的飯店，落成時原本稱為沖繩麗晶酒店。在當年，知名的國際麗晶旅館集團首次進駐日本，喧騰了一時，飯店相關從業人員和設計師紛紛前往參觀。一九八八年易主為全

無論如何都要讓人可以從浴室看到外面，或許是夏威夷設計師的習慣。

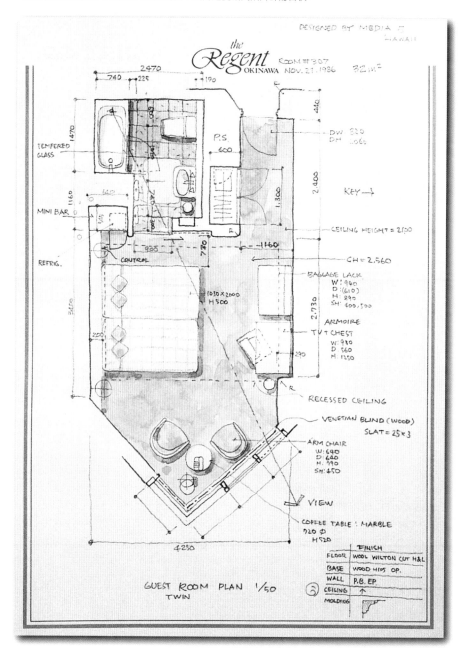

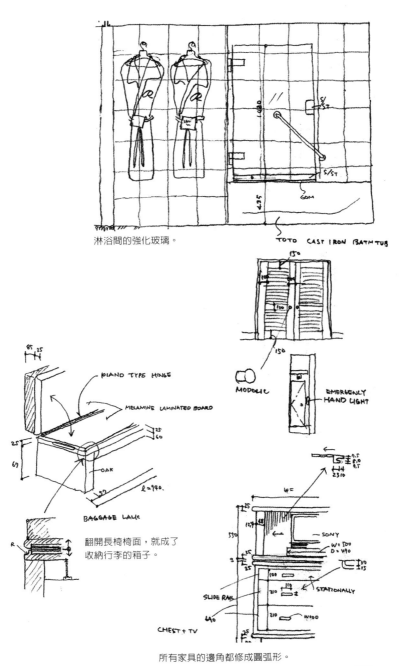

淋浴間的強化玻璃。

TOTO CAST IRON BATH TUB

MODOLIC

EMERGENLY HAND LIGHT

PIANO TYPE HINGE

MELAMINE LAMINATED BOARD

OAK

BAGGAGE LALK

翻開長椅椅面，就成了
收納行李的箱子。

SONY

SLIDE RAIL

STATIONALLY

CHEST + TV

所有家具的邊角都修成圓弧形。

190

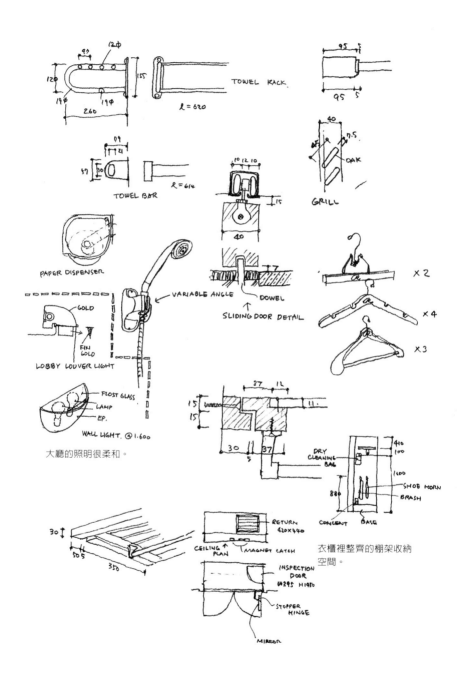

TOWEL RACK.

ℓ = 620

TOWEL BAR

ℓ = 614

OAK

GRILL

PAPER DISPENSER

VARIABLE ANGLE

DOWEL

SLIDING DOOR DETAIL

×2

×4

×3

GOLD

FIN
GOLD

LOBBY LOUVER LIGHT

FLOST GLASS
LAMP
EP.

WALL LIGHT. @ 1.600

大廳的照明很柔和。

DRY
CLEANING
BAG

SHOE HORN

BRASH

CONCENT    BASE

RETURN
420×440

CEILING
PLAN    MAGNET CATCH

INSPECTION
DOOR
W295 H1980

STOPPER
HINGE

MIRROR

衣櫃裡整齊的棚架收納
空間。

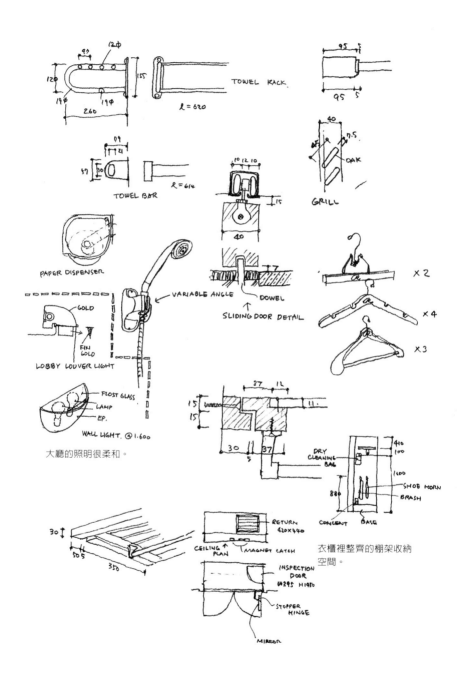

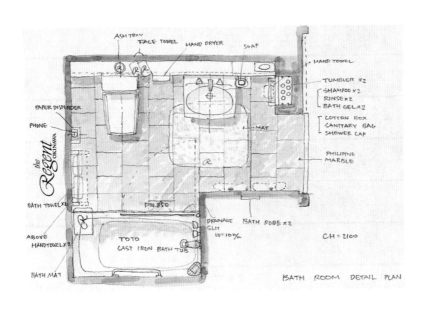

ASH TRAY
FACE TOWEL
HAND DRYER
SOAP
HAND TOWEL
TUMBLER x2
SHAMPOO x2
RINSE x2
BATH GEL x2
COTTON BOX
SANITARY BAG
SHOWER CAP
PHILIPINE MARBLE
PAPER DISPENDER
PHONE
the Regent OKINAWA
BATH TOWEL x2
ABOVE HANDTOWEL x2
BATH MAT
DW. 850
MAT
R
TOTO CAST IRON BATH TUB
DRAINAGE SLIT W=10½
BATH ROBE x2
CH = 2100
BATH ROOM DETAIL PLAN

日空飯店集團下的「Palace on the Hill Okinawa」：一九九九年納入當地天台飯店連鎖旗下，成為「沖繩那霸天台飯店」迄今，公共區域的室內設計也經過重新翻修。

負責設計的是曾待過夏威夷Media Five事務所的Donna Yuen＊1女士。在藤田＊2設計部的協助下，所有枝微末節都經過細細推敲，我連睡覺時間都嫌浪費，逐一測量各個角落，小至衣櫥的棚架收納都不放過，畫了多達八張信紙。

空間分配很準確，蘊含了柔和的細節和含蓄的色彩，照明為房間營造出溫柔優雅的氣質。洗臉檯不設檯面，採用盤狀邊緣水槽的台座型，浴缸則是鐵鑄。從浴室越過床舖所看到的窗外景色，讓人眼睛一亮。不只客房，公共空間的每一處都貫徹著「含蓄的堅持」。壁燈只有一種，牆壁的角落一定修成弧形……設計洋溢著信念和自信。

之後，泡沫時期的浮華設計曾風靡一時，到了最近，許多飯店又出現較為簡練的設計，經過十五年再回頭看這些速寫，仍然處處堪稱典範，令人心生共鳴。

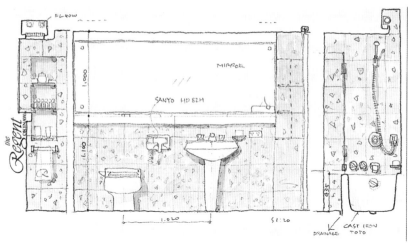

將包裹管線的外襯部分當成長型檯面來用。

當時我是由一位女性接待員陪同前往房間，在客房辦理住房登記手續。之後，我下樓走進餐廳時，聽到服務員問道：「浦先生，您要坐在窗邊嗎？」貼心的服務馬上就深深擄獲我的心。

模仿曼谷文華東方酒店稱呼房客姓名，想來效果非常理想。

飯店位於接近那霸國際大道盡頭的山丘上。山丘下有家獨特小店，可品嘗沖繩泡盛*3老酒。那家店應該不會有什麼變化，總覺得不希望線上實景的攝影機照到那裡去。

*1 Donna Yuen，一九八〇年結束芝加哥大學的建築碩士課程，曾任職於夏威夷Media Five事務所，在一九九八年創立Donna Yuen Design、LCC。現居夏威夷。曾在夏威夷、日本等地設計過無數飯店、餐廳。

*2 藤田設計部，建設公司藤田（Fujita）股份有限公司的設計部門。

*3 泡盛，日本酒中酒精濃度最高的一種，沖繩泡盛以大米為原料。（編注）

# 往日風情
## 馬克霍普金斯洲際酒店
美國 / 舊金山

Number 1 Nob Hill, San Francisco, CA 94108, USA
Tel: 1 415 392 3434 Fax: 1 415 421 3302
從機場搭計程車約30分鐘。
可搭乘纜車到漁人碼頭
或安巴卡德羅商場（Embarcadero Center）走走。

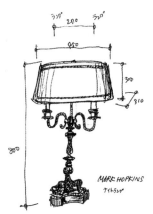

位在舊金山的諾布丘、有四巨頭之稱的四家飯店之一。是一九二五年在富豪馬克・霍普金斯（Mark Hopkins）的舊宅址上興建，屬於洲際飯店集團在美國的旗艦飯店，有著適度的優雅。

我第一次投宿時，我住在最高層的「Top of the Mark」，眼前美麗的夜景讓我發誓一定要再次造訪。第二次來是蜜月旅行時，第三次則已時隔近二十年。由於此建築被指定為國家文化資產，無法進行改建，但看得出經過相當悉心的修繕，留住往日風情。下次再來不知道是什麼時候了，希望它能好好整修，同時留下從前的美好部分。

整修之後，房間色調統一為淺灰色調。

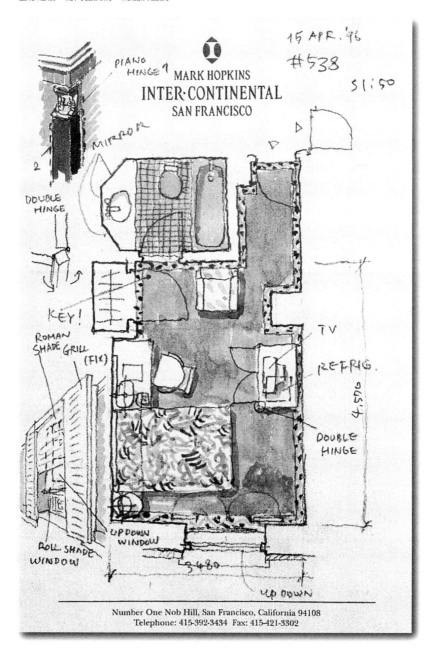

The Oberoi Bali

# 在涼臺與鳥兒共進早餐

## 峇里島歐貝瑞飯店

印尼 / 峇里島

Legian Beach, Jalan Laksmana, P. O. Box 351,
Denpasar 80033, Bali, INDONESIA
Tel: 62 361 730361 Fax: 62 361 730791
www.oberoihotels.com
從峇里島恩古拉賴（Ngurah Rai）國際機場搭計程車約20分鐘。
位於勒吉安海灘（Legian Beach）。
因處於勒吉安海灘末端，飯店前的Kayu Aya海灘相當安靜。

看來不過是普通農舍，其實是別墅，也是我們今晚的住處。

歐貝瑞飯店，開啟了峇里島上別墅型高級度假飯店的先河。

飯店建地在勒吉安海灘邊的田園地帶，廣達三十四英畝，綠意盎然，分別有六十棟涼臺式小屋（lanai cottage：四間房為一戶）和十五棟私人別墅（private villa），皆為當地傳統形式的茅草屋頂，其中幾棟別墅還附設專用泳池。

我們投宿的是「涼臺式小屋」，住起來相當舒適。隨性自然，寧靜中帶著優雅。

房內是與涼臺（露臺）同高且相連的冰涼石地板，刷白織紋（飛白）床罩、淳樸的家具裝潢、大量的厚質毛巾……我不由得想起往昔純潔、簡約的美好，這才是真正的奢侈享受。完美的客房，正應如此。

浴室也令人驚豔。舖飾馬賽克瓷磚的浴槽做成躺椅形狀，不是一般深度及肩的浴缸，而是沖涼用的淺澡盆，在熱帶國家用來實在無比舒暢。此外浴室還附有小院，你可以光著身子在庭院裡仰望滿天星斗。

在涼臺享用早餐。醒來時，外面的餐桌已經擺設好了。

田字型空間配置，其中四分之一是專用涼臺（LANAI）。簡單的結構讓我想起日本舊時的農家。

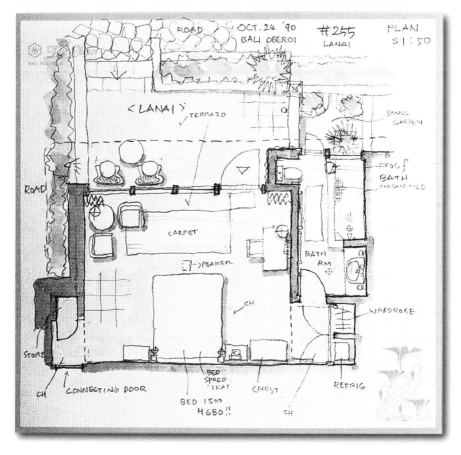

紅花緬梔、扶桑等大樹，還有很像貴族專用的大傘。泳池不是供人游泳，而是讓人冷卻一下曬燙的身體。

早上和鳥兒在涼臺一塊享用客房服務的早餐。成堆的溫熱麵包，服務無微不至，客房服務人員和房務人員都很有禮貌。現在這個時代，很難想像有所謂的「僕傭」伺候，如此股勤款待的優質服務，讓我覺得很棒。

像這樣的飯店最好能長住一個月左右。椰子、九重葛和鳳凰木等花樹之間，點綴著僅以木頭、竹材和稻草修築而成的餐廳，可以在這裡一邊聆賞甘美朗音樂（音樂家竟然在地底下演奏！）一邊悠閒進餐。也可以在大小適中的泳池畔躺上一整天，翻閱厚如電話簿的長篇小說。要是口渴了，泳池另一端有始終注意著這裡的服務員，只要用嘴型告訴他「白酒」即可。其實我只住了兩晚，不過看到池畔隔壁的澳洲人這麼做，實在羨慕非常呀……

躺椅型浴槽貼有馬賽克瓷磚。外面的小院也相當舒適。

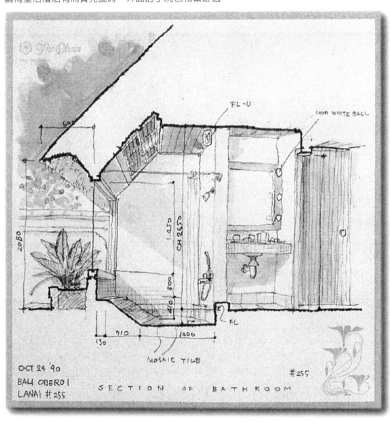

## Hotel NEGRESCO

# 異樣的威容
## 奈格司哥飯店

法國／尼斯

37, Promenade des Anglais-BP, 1379-06007 Nice Cedex 1,
FRANCE
Tel: 33 493 16 64 00  Fax: 33 493 88 35 68
距離尼斯機場6.5公里。
面對海岸的英國人散步大道。
可以步行至熱鬧的梅德森大道（Av. Jean Médecin）。

近在咫尺的英國人散步大道。真是蔚藍的海岸。

南法的蔚藍海岸有許多出色的飯店。

像是位在翁提布角（Cap d'Antibes）的伊甸岩海角飯店（Hotel du Cap Eden Roc）等，絕佳的地點、廣大的面積和庭院、整體設施的優雅風範，還有細心入微的服務等，都堪稱度假飯店的極致。

即便是B&B形式的小旅館也不容小覷。在尼斯高地區有一座深受女性歡迎的可愛飯店，名叫「小宮殿」（le Petit Palais），我也曾投宿過，感覺還不錯。

不過，說到尼斯的飯店，絕對不能忘記有名的奈格司哥。它面朝海岸幹道「英國散步大道」（Promenade des Anglais），以堂皇的「異樣威容」著稱，曾接待過世界各地的王公貴族、政治家、文人、電影明星，是座赫赫有名的飯店。

一九一三年，羅馬尼亞人亨利・奈格司哥（Henri Negresco）在汽車廠商的資助下，建造了這座折衷風格的宮殿式飯店。據說奈格司哥在五年後破產，而飯店則於一九五七年在

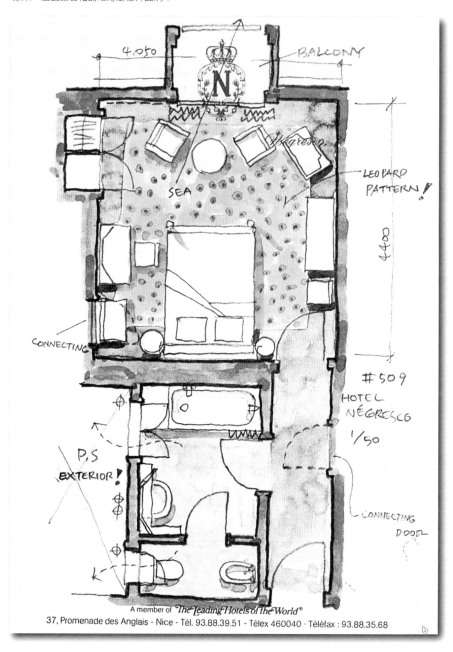

4.050

BALCONY

N

SEA

LEOPARD PATTERN!

Nagresso

2700

CONNECTING

#509

HOTEL NÉGRESCO

1/50

P.S EXTERIOR!

CONNECTING DOOR

A member of *The Leading Hotels of the World*®
37, Promenade des Anglais - Nice - Tél. 93.88.39.51 - Télex 460040 · Téléfax : 93.88.35.68

NICE.
12 MAI 93
K.

奥吉耶（Augier）夫婦手下重生。如今，建築物本身已獲法國政府指定為歷史建築。

整座建築內外揉合了羅馬尼亞人的夢想和法國的富麗，包括四角頂部頂著圓形屋簷的奇異外觀，都散發著不可思議的韻味。帶有矯飾主義的折衷風格、為數龐大的美術品、皇室廳裡那張不知如何織成的巨大圓形絨毯，還有法國巴卡拉（Baccarat）大型水晶吊燈。會議室舖著大紅色天鵝絨，簡直令人頭暈目眩，香堤克利（Chantecler）餐廳的菜色相當美味。此外每間客房的室內設計也互不相同。

這裡的室內設計或許會引來相當兩極化的好惡。比方我住的這間，地毯是豹紋，隔壁則是黑底綴著孔雀羽毛的設計，壁紙是象徵拿破崙的「蜜蜂」圖樣，畫像是拿破崙肖像，家具為帝國樣式*¹，椅面則是奪目的亮紫色。講究到這個地步已經很令人高興了，將燈光調暗之後，更勾起一種難以言喻的奇妙感。

浴室使用相當舊型的器具，看起來像管軸（pipe shaft）檢

*210*

查口的地方，修飾成窗型。我抱持著「飯店偵探團」追根究柢的精神，把頭探進裡面，看到的除複雜的管線外，上方竟還有一片尼斯的蔚藍天空。

管軸裝在外面。有些老舊的公寓建築還留有這種結構，這飯店或許因爲是國家級的歷史性建築物，才保留原貌吧，萬一發生火災會很可怕。我想著想著打開了浴室門，果然換氣效果極佳。

陽台吹來蔚藍色海岸的海風，我慢條斯理地蹲著馬桶，一邊享受著這海風輕撫肌膚的感覺。

＊1　帝國樣式，於拿破崙帝政時代，即十九世紀初期起三十年間，流行於巴黎乃至於歐洲各地的建築、家具、服飾樣式，運用古羅馬、埃及的圖樣。

# 凱撒・麗池的夢想

## 倫敦麗池飯店

英國 / 倫敦

150 Piccadilly, London W1J 9BR, UK
Tel: 44 20 74938181  Fax: 44 20 74932687
www.theritzhotel.co.uk
地下鐵綠公園站的正上方，
鄰近皮卡迪里圓環（Piccadilly Circus）。
穿越綠公園，就可到達白金漢宮。

The Ritz, London
150 Piccadilly, London W1V 9UG
Telephone (0171) 493 8181  Facsimile (0171) 493 2687

這家飯店地理位置得天獨厚得簡直讓人想開玩笑地叫它「利」池飯店。飯店位於皮卡迪里（Piccadilly）和綠公園（Green Park）相接之處，無論是要到柏靈頓拱廊商場（Burlington Arcade）等購物區，或白金漢宮、國家藝廊等處，都徒步可達，相當方便。

倫敦的貴族飯店如克雷拉奇大飯店（Claridge's）或康諾特飯店（The Connaught）、多徹斯特飯店（Dorchester Hotel）等，多半位於梅菲爾區（Mayfair），自有其優點。不過像麗池這樣不需搭計程車、走路就可以逛街的，也挺輕鬆惬意。

在飯店史上留下大名的凱撒・麗池*1生於瑞士，在數家飯店累積經驗後，受邀擔任薩佛義飯店（Savoy Hotel）的經理。

後來，他終於獲得南非富豪Alfred Beit的資助，擁有冠上自己名字的飯店，第一家麗池出現在巴黎。於是，一八九八年，首座近代飯店誕生了。

同一時期倫敦也出現了許多飯店，而麗池在卡登公司加入

房間裡不用羽毛被，而是以床單包住網狀的毯子當做蓋被，有點冷。

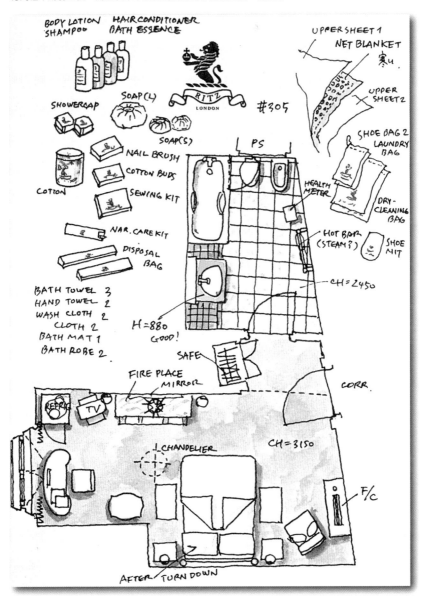

看看從前的照片，以往人們是乘著馬車到來的，比現在更氣派。

後，也在皮卡迪里建立了冠上「麗池」名號的飯店。建築師是曾經負責巴黎麗池的法國人查爾·梅烏*2和英國人亞瑟·戴維斯*3。建築為鋼筋結構，據說是當時倫敦最大的鋼筋工程。

飯店於一九〇六年開幕。除英國皇室，也有許多貴族、富豪入住，成為輝煌顯赫的代名詞。

之後近百年期間，歷經兩次大戰和英國經濟沒落等嚴酷考驗，如今，雖一介平民如我也能上門投宿了，但從公共空間等處仍能感受到往日的豪華格調，精彩之處不勝枚舉。

四處看看去。首先是玄關，在歐洲街頭可以看到不少門廊，專供停靠馬車或車輛。玻璃天篷、旋轉門，如果再加上一位壯碩的老門房，就是一幅典雅的畫作了。

一樓小巧接待室（櫃檯）附屬於圓形前廳，路易王朝優雅藝術風格的大陳列室貫穿中央部分，就像是一道大廳走廊，在沿街而建的有限建地上，可行的平面規劃唯有如此。

又名「Palm Court」的冬之園（Winter Garden），是台高

*214*

一階的休息廳；靠近皮卡迪里那一端設有拱廊商場，有成排門口朝外的店舖。

大廳走廊最深處是間寬敞的餐廳，穿過陽台可遠望綠公園，是十分靜謐優雅的空間。早晨，看到每張桌上裝飾著修短的鬱金香花束，不覺眼睛一亮。早餐更不用說了，自然是水準之上。

單人房裡也有暖爐。或許由於經過改裝，浴室面積大得近乎不成比例。毛巾架裝有蒸氣設備，也有加分效果。

退房之後，距離計程車出發送我們前往機場還有十五分鐘，還來得及在附近的英國茶棧（Fortnum & Mason）添購忘記買的紅茶和辣根醬。瞧，還有比這更方便的地點嗎？

＊1 **凱撒・麗池**（César Ritz; 1850-1918），生於瑞士，曾任薩佛義飯店經理，後來在世界各地開設麗池飯店。有「飯店之王」的美譽。

＊2 **查爾・梅烏**（Charles Mewes; 1858-1914），法國建築師。

＊3 **亞瑟・戴維斯**（Arther J. Davis; 1878-1951），英國建築師。

# 窗飾

窗外若有滿眼美景，夫復何求⋯：事情當然沒有這麼簡單，飯店的窗戶理應具備豐富功能。

窗戶最好能夠打開。換氣、擦窗，探探室外的氣溫，用途不少。不過有時候基於安全和隔音的考量，不得已得做成固定式的，實在很難兩全其美。

機場飯店必須特別加強隔音效果，所以使用三層玻璃。安靜，是飯店必須著重的要點之一。有一次我住宿機場飯店時，正覺得安靜，就發現窗外有洗窗吊車，原本想打電話去抱怨，發現飯店早已來函提醒了。

窗飾即 window treatment，意思是

「窗邊的裝飾」，在法、英、美等國，用以表現各時代的藝術風格，發展為室內裝飾的一種象徵。

窗簾分成單片、雙片、上方固定下方拉展，發展出各種不同的機能和形狀等，窗簾盒、掛墜（為了隱藏軌道而垂墜的布）、掛勾、掛牆簾帶的樣式、摺褶的拉法、分量等，都有細節得注意。另外，還有將布面挽起以供開闔的「羅馬簾」、清爽的捲簾、百葉窗——雖然飯店客房很少採用。有些地區還會在外部加裝百葉窗門。

關於遮光，由於搭乘深夜班機抵達的飛機乘務員得在白天睡覺養神，過薄又滿是洞眼的窗簾完全不

需考慮。為了確實達到遮光效果，再豪華的窗簾也要在後面塗上遮光劑，或縫上遮光幕形成雙重窗簾。

日式的和紙拉門遮光效果就不錯。

Molino 新百合丘飯店的做法跟一般不同：是將蕾絲窗簾垂放在靠室內這邊以分隔豪華窗簾，靠窗戶那邊只有廉價的銀色布遮光幕，在功能上並沒有問題，由於蕾絲窗簾經常保持整面放下，室內顯得很柔和。

這倒是意料之外的效果。

極具代表性的窗飾類型。

帝國樣式的窗簾。

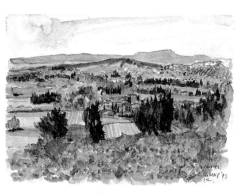

遠望呂貝宏山區（LUBERON）。
黃色的花都是金雀花。

# 普羅旺斯
# 花紋瓷磚
## 諾布客棧
法國／諾布

Route de Châteaurenard, 13550 Noves en Provence, FRANCE
Tel: 33 4 90 24 28 28  Fax: 33 4 90 24 28 00
www.aubergedenoves.com
距離亞維農機場7公里的田園地區。
小心別錯過招牌。

南法普羅旺斯近年因彼得‧梅爾的《山居歲月——普羅旺斯的一年》，及莎拉‧米達（Sara Midda）的可愛插畫集《South of France》而大受歡迎。在我印象中，普羅旺斯是法布爾《昆蟲記》、梵谷的亞爾曳引橋（The Langlois Bridge），以及塞尚的聖維克托爾山（la montagne Sainte-Victoire）。

法布爾以出生地南法聖雷昂村（Saint-Léons）和亞維農周邊、馮度山（Mont Ventoux）為中心，持續研究昆蟲和植物，寫下了《昆蟲記》。這本書中的「糞金龜」故事，很容易讓愛好昆蟲的孩子興奮莫名，拚命四處尋找外形相似的蜣螂。

另外，我七歲剛開始學油畫時，從模仿梵谷住在普羅旺斯聖雷米精神病院時畫的畫入手，或許就是受到其鮮明畫風影響，那時候起，我就憧憬著普羅旺斯。

我曾經造訪此地，踏踩著蟲隻攀爬的石灰岩質白色地面，穿梭於畫家曾經漫步的街道、走訪幾家彼得‧梅爾的書提及

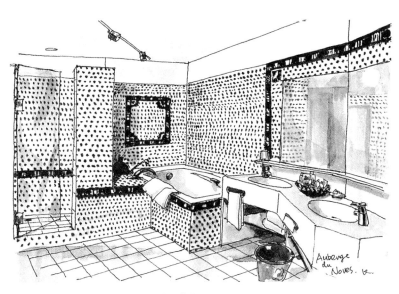

瓷磚的細碎花紋運用高妙，走出陽台身體就乾了。

的餐廳。普羅旺斯，說穿了不過就是個鄉下罷了。但都會人嚮往的西洋鄉村景致在此撫拾皆是，所以它才那麼受歡迎。

我是五月來的，正值遍地開滿豔紅雛罌粟和鮮黃金雀花，遊客不多，是去羅馬式修道院散步的絕佳季節。

這間飯店座落在鄰近亞維農機場的田園裡，驅車遊覽呂貝宏的葛德小鎮（Gordes）或沃克呂茲湧泉（Fontaine de Vaucluse）等，都非常方便。葛德的景觀令人嘆為觀止，我忍不住就坐在路旁取出畫筆；但沃克呂茲湧泉處只看到大量泉水從崖下湧出、形成急流，為什麼會成為熱門景點？我完全不能理解。

飯店是餐飲組織「莊園與城堡酒店」（Relais & Chateaux; R&B）創立會員之一，堂堂四星級。雖然比起波城（Les Baux）的高級餐廳「Oustau de Baumanière」*一略遜一籌，但不僅東西好吃，服務生神采煥發的工作態度也值得讚賞。

聽說飯店的前身是禮拜堂，也有人說是城堡，從大門到玄關有一段不短的路，寬闊的院內栽種了許多花和香草，我在

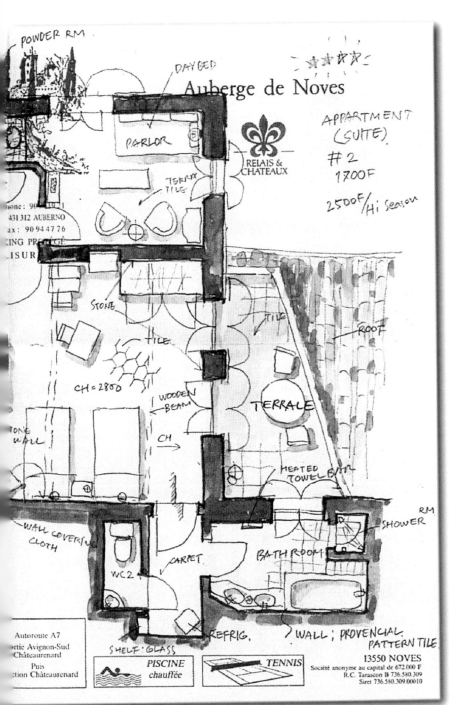

Auberge de Noves

POWDER RM.
DAYBED
PARLOR
TERRA TILE
RELAIS & CHATEAUX

APPARTMENT
(SUITE)
#2
1700F

2500F/Hi Season

one: 90...
431 312 AUBERNO
ax: 90 94 47 76
ING PRESTIGE
LISUR

STONE
TILE
ROOF
CH = 2800
WOODEN BEAM
TERRACE
STONE WALL
CH →
HEATED TOWEL BAR

WALL COVERING CLOTH
CARPET
WC 2
SHOWER RM
BATHROOM
WALL ; PROVENCIAL PATTERN TILE

Autoroute A7
rtie Avignon-Sud
Châteaurenard
Puis
ction Châteaurenard

SHELF : GLASS
REFRIG.

13550 NOVES
Société anonyme au capital de 672.000 F
R.C. Tarascon B 736.580.309
Siret 736.580.309.00010

PISCINE chauffée
TENNIS

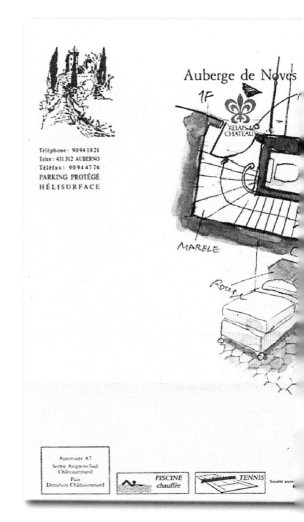

Téléphone : 90 94 19 21
Telex : 431 312 AUBERNO
Téléfax : 90 94 47 76
PARKING PROTÉGÉ
HÉLISURFACE

Auberge de Noves

1F

RELAIS & CHATEAU

MARELE

Autoroute A7
Sortie Avignon-Sud
Châteaurenard
Puis
Direction Châteaurenard

PISCINE chauffée

TENNIS

Société anon...

從專用入口進入，樓上是套房
（房間相連）。

GORDES
20 MAI '93 K.

葛德小鎮的氣勢彷彿「朝天而砌」。

種有大株懸鈴木的前庭作畫，多種植物的香氣撲鼻而來。由
於不是旅遊旺季，我選擇住在折價八百法郎的公寓式客房，
如果以五十分之一的比例尺描繪，一張信紙遠遠不夠。室內
裝潢採石頭、木材、瓷磚和灰泥裝飾。進入浴室後，就感覺
全身似乎被白底繪豔藍色普羅旺斯細碎花紋的瓷磚包圍住。
沐浴露很大一瓶，幾乎可以用上好幾個月。毛巾乾爽舒適，
淋浴室裝有兩處按摩噴頭。洗完澡坐在可眺望前庭的陽台上
乘涼，再舒服不過了。

　　這樣的諾布客棧，等我年紀再大一點，還想再度造訪。在
這裡，可以感受到一間度假飯店不可欠缺的要素。

＊１ Oustau de Baumanière，請參照二五〇頁的推薦飯店名單。

Hotel Bel-Air

# 《麻雀變鳳凰》
## 貝爾愛爾酒店

**美國／洛杉磯**

701 Stone Canyon Road, Los Angels, CA 90077, USA
Tel: 1 310 472 1211  Fax: 1 310 476 5890
www.hotelbelair.com
位於比佛利山往西1英里處。
距離西塢區（Westwood）的U.C.L.A.也近。
路旁的停車場看不見飯店。

有報章雜誌聲稱，貝爾愛爾至今仍是世界上數一數二的飯店。既然如此，怎能不來討教一下它的本領呢。

首先注意到的，是幾乎覆蓋了整棟建築的大量植物，不知該說是庭園裡的綠草藤蔓還是森林。東京現在還是櫻花剛落的季節，而這裡，九重葛、飛燕草、洋地黃、金鐘花、鬱金香、海芋、百合、桃、茶花等，像種在同一個容器裡的組合植栽般，簇擁盛放，巨大的筆筒樹在地面上掩映出清晰的影子。象徵飯店的天鵝滑過池面，反舌鳥嚶聲婉轉，松鼠們腳步急促地來回奔跑。

畫面的「縫隙」之間，散見幾座教堂風格建築，有著平房常用的粉紅外牆，謙謙靜立，眼前這夢幻般的世界全都屬於貝爾愛爾酒店。雖說是位在西塢深處的高級住宅區，能夠在大洛杉磯都會內坐擁十一‧五英畝卻僅設九十二間客房，的確具備令人難以置信的寂靜和優雅。

從停車場走過一段長長的天篷，終於到達住房登記的接待館，面積不大，天花板也低矮。暖爐裡添有大塊柴薪，那熊

224

房間地板和陽台一樣，使用赤陶（TERRACOTTA）瓷磚。

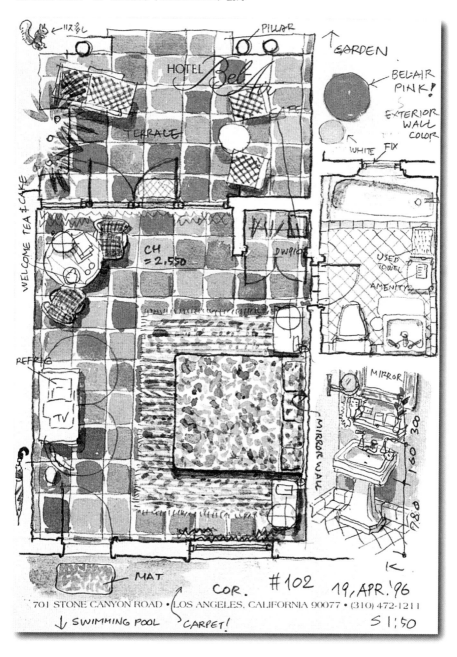

泳池邊，反舌鳥鳴叫，松鼠奔忙。

熊舞動的火焰像是在告訴我，即將進入一個特別的世界。

我在橢圓型的泳池旁喝著瑪格麗特，一邊作畫。

時間似乎也慢了下來。

一位繫著領帶、打扮和眼前風景極不相稱的人一逕低頭走過，彷彿刻意要避開客人的視線，且注意壓低自己的腳步聲。

直覺告訴我，他應該是同業。他檢查著地板上石塊的起伏程度，輕聲對舖石塊的工匠下了指示。仔細一看，茂密的植物綠蔭處，還有一位園丁正安靜地摘去乾萎的花瓣。

辛苦了！正因為這樣的辛勤努力，才能如此長久維持「世界第一」的榮譽吧。

喬瑟夫・卓恩＊1在一九四六年開設了這座飯店，但這座形狀特殊的泳池，據說是這裡的前任主人——建築師柏騰・蕭特＊2蓋的。這位具備先見之明的建築師，財力也非比尋常啊。

每一間客房設計都不一樣。先為各位介紹我住的房間吧。

226

＊1 **喬瑟夫‧卓恩**（Joseph Drown），飯店業者。向柏騰‧蕭特購買土地，一九四六年開設了貝爾愛爾酒店。

＊2 **柏騰‧蕭特**（Burton Schutt），建築師。從不動產業者Alphonzo E. Bell手中買下貝爾愛爾的土地。

＊3 **台座型**，參照第二十三頁附注。

房間地板的赤陶瓷磚一直延續到中庭陽台，踏在這大塊瓷磚上，有說不出的舒適。浴室舖著陶質白瓷磚。門房自豪地說，這裡不用冰冷的石頭和發亮的材質。但是，床頭板後方的牆壁，可不就是一面大鏡子嗎……

台座型＊3的洗臉盆和浴缸稍具歷史，但維護得相當乾淨，肥皂非常大塊，化妝棚架有點不太夠用，布巾則很充足，還有個大大的籃子可盛裝用過的毛巾。房間裡還準備了漂亮的雨傘，供房客來往公共空間時遮雨用。用棉布裹住的茶壺連同點心送進房間，每一樣看來都那麼地可愛，不愧是精緻的貝爾愛爾世界的一部分。

友人一時忘記剛才在陽台上喝茶的那位女演員的名字，正拚命地回想。

搭上計程車後我問司機，主演電影《麻雀變鳳凰》的女星是誰，司機頭也不回地惆悵答道：

「茱莉亞‧羅勃茲。」

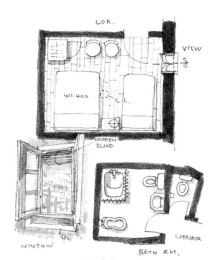

LOR.

VIEW

W: 400

C.L.

WOODEN BLIND

WINDOW

SIL.

CORRIDOR

BATH RM.

24, APR.

FONDA CELSO / ALINYÀ

4,500 PST.

DINNER 900 PST.

Fonda Celso

# 山中的茶室
## 賽索民宿

### 西班牙／阿林矗亞

Alinya de Lerida, Catalonia, SPAIN
Tel: 34 73 370092
庇里牛斯山中的小村落阿林矗亞（Alinya）。
距離國境上的小國安道爾（Andorra）也不遠。

庇里牛斯山深處，寫著「黃昏已近，夜間駕駛危險」的看板從眼前掠過，我往旅店飛駛而去。

旅店位在一個小村落裡，僅僅數間房舍併肩相連而建。一樓是這村裡唯一的酒吧兼餐館。

客房小到無法再小，卻有著茶室般的雅趣。打穿厚牆做出的小觀景窗，將戶外的如畫景色擷取下來如一幅裱框畫。柔嫩的新綠剛剛萌芽，美得令人泫然欲泣。

公用的浴室裡有馬桶、洗臉盆、女性沖洗座、浴缸這四樣設備。浴缸是長寬各七十公分、高六十公分的半身浴缸，樹脂製，可當成淋浴盆，蹲坐著清洗身體。

得知我想參觀瀕臨崩壞的羅馬式教堂，負責保管鑰匙的旅館方面告訴我：「就在前面，想看到什麼時候都可以喲。」然後便很放心地將一把大鑰匙交給我。

228

從觀景窗看出去的早春風景。

# 熱奶油蘭姆
## 廣場大飯店
美國 / 紐約

5th Ave. at Central Park South, New York, USA
Tel: 1 212 759 3000 Fax: 1 212 759 3167
第五街和中央公園交會的轉角。
離川普大廈（Trump Building）很近。

我冒著酷寒的天氣四處奔走，爾後回到飯店。冷得牙齒直打架。溫泉、熱清酒、溫泉、熱清酒……不對，這裡是紐約的廣場大飯店，先到一樓的酒吧喝一杯暖暖身吧。喝什麼好呢……

「Hot Buttered rum, please.」……講不通。我凍到話都說不清楚了。

「Hot rum.」……還是不行。

高個兒黑人服務生的表情文風不動。

「Dark rum and boiled water.」……還是不行。

「With butter and clove.」……糟糕，緊張得出汗了。

服務生轉身離開。我看我還是回房算了。

就在我決定放棄的時候，他端出一個杯子，上頭冒著溫暖誘人的水蒸氣，奶油靜靜地融化，與丁香交纏。

「這叫什麼？」

他依然是那一號表情，回答道：

「Bulle-rum.」（即 Buttered Rum，前者為口語發音。）

*230*

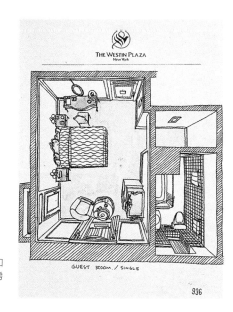

GUEST ROOM / SINGLE

936

這家飯店的最小房型。和
《小鬼當家2》裡的豪華房
間很不一樣。

實在不簡單。

這間飯店幾乎可說是紐約的象徵，裡頭，法蘭克·洛伊·萊特[1]關有一間房間做為事務所。不少電影中也可以看到此飯店的身影——希區考克的《北西北》（North by Northwest，一九五九年）中，卡萊·葛倫（Cary Grant）就是被綁架到這裡來；在《小鬼當家2》（Home Alone 2，一九九二年）裡，童星麥考利·克金（Macaulay Culkin）也在此大展身手過。這裡也是〈廣場協定〉[2]的舞台。

客房的裝飾風味極濃。浴室的天花板散綴著紅花圖樣，不經意抬頭發現時，我「啊……」地輕嘆了一聲。

*1 **法蘭克·洛伊·萊特**（Frank Lloyd Wright; 1867-1959），從蘇利文（Louis Sullivan）旗下獨立後，留下羅比之家（Frederick C.Robie House）、舊帝國飯店（Imperial Hotel）、落水莊（Fallingwater）、橡樹園唯一教堂（Unity Church）、古根漢美術館等傑作。

*2 **廣場協定**（Plaza Accord），一九八五年九月，五國財長會議在廣場大飯店召開，為抑制美元升值而進行協調，之後發出的聲明即為此。

## Hotel Ritz Madrid

# 浴室的
# 深紅色玫瑰
## 馬德里麗池飯店

西班牙 / 馬德里

Plaza de la Lealtad 5, 28014 Madrid, Spain
Tel: 34 91 521 2857  Fax: 34 91 532 8776
www.lemeridien-ritzmadrid.com
位於馬德里中心地帶，鄰近普拉多博物館（Museo del Prado），
離雷提洛公園（Parque del Retiro）也不遠。

成堆的水果，兼具讓空氣清香的效果。

西班牙有許多好飯店：從國營旅館（parador）、五星級都會飯店，到鄉下地方一星級旅館，以及叫做fonda的民宿。

評估客房的第一個項目，就是「清潔」。

從各層面來說，馬德里麗池飯店皆可稱得上是西班牙的頂級飯店，其中尤以布品類特別出色。我就是在這家飯店裡首次體會到，光著身體滑進薄薄上過一層漿的乾淨純麻床單之間，是何等至高無上的享受。

當時的麗池飯店，即使像這樣的單人房，就要價四萬比塞塔（ESP），住起來小有負擔，但多住個幾天後，就像住在自己房間一般舒適愜意。進入房間要經過兩道門，房間有大型衣櫥、抽屜櫃，以及占房間一半大的寬敞浴室，每日更換的水果共計八種十四顆！

深夜，睡得迷糊的我似乎誤觸了枕邊的緊急呼叫鈴，飯店的反應沒話說。十五秒左右，樓層服務員就趕來，急促地敲著我的房門。雖然我表明是自己不小心按到，對方並未掉以輕心地草率離去，也不失應有的禮貌。其行動想必是照本宣

有前廳、寬敞的衣櫃和浴室。唯有廁所意外地狹窄。

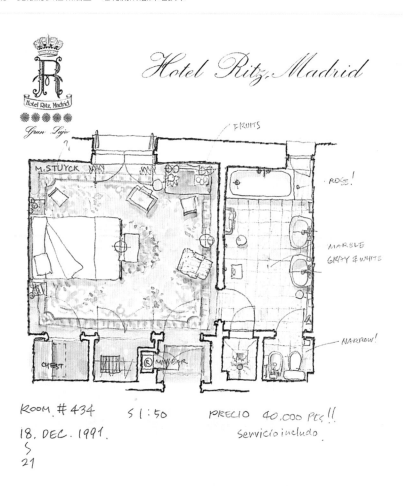

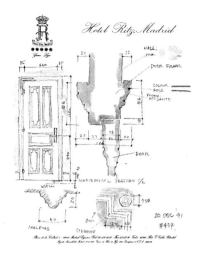

門框的條紋，點綴著深玫瑰色。

科，仍讓我佩服不已。

浴室也很特別。白底灰色紋的大理石上，插上一朵深紅色玫瑰，整個空間頓時顯得雍容典雅。洗臉盆是兩大座不同顏色的台座型。毛巾架裝有蒸氣設備，讓我隨時有溫暖乾爽的毛巾可用，十分周到。浴缸長到我幾乎滅頂，淋浴間的天花板固定著蓮蓬式大型淋浴噴頭，我試用了一下，就像淋雨般舒暢，相當有趣。比較可惜的是廁所稍嫌狹窄，還有放置自備化妝品的棚架不太夠。

遇到這種色彩絢爛的飯店，我總會自己調顏料，以表現所見的顏色。有時會發現比我想像的還要鮮紅、或者更為粉嫩，經常有意外的新發現。

白色大理石搭配淡粉紅和藍色的洗臉台。

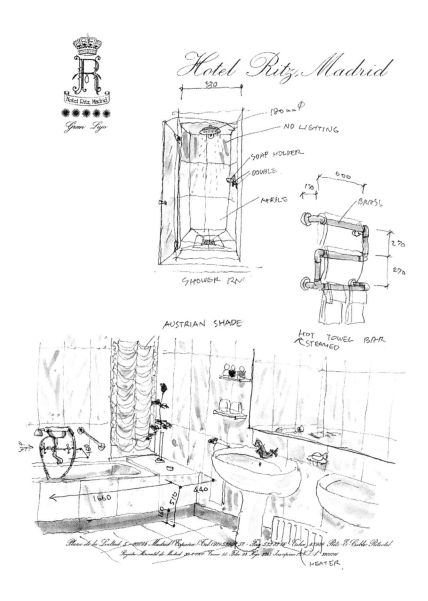

*Hotel Ritz, Madrid*

530

180 mm Φ

NO LIGHTING

SOAP HOLDER

DOUBLE

MARBLE

SHOWER RM

600

130

BRASS

270

270

AUSTRIAN SHADE

HOT TOWEL BAR
STEAMED

1660    510    640    160

HEATER

The Regent Hong Kong

# 無法入睡的房間

## 香港麗晶大酒店 *1

中國 / 香港

中國　香港九龍尖沙咀梳士巴利道18號
Tel: 852 2721 1211 Fax: 852 2739 4546
www.regenthotels.com
位於大陸端、九龍尖沙咀前端。
是遙望香港島摩天大樓群和港景的理想位置。

一九九七年英國歸還租界，在這歷史性的一年，香港全區歸還給中國政府。中國政府雖然宣稱其後五十年間將承認香港的資本主義和高度自治權，但大家都隱約感覺到彷彿有什麼即將改變。這一年，人山人海的觀光客湧進了香港。

我也是其中之一。當時，我逛了幾處當地稱為「街市」的市場。

鳥籠中關著綠繡眼和我從沒看過的小鳥，旁邊掛著一袋做為食餌的蝗蟲，在長達兩百公尺的狹窄街市上一字排開。

有些街道販賣活的鳥體和青蛙、尖聲哀鳴的雞隻、青菜、肉，還有嗆鼻的調味料，店家一間接著一間，不見盡頭；也有地方賣黃金、寶石，以及看得我眼花撩亂的假名牌。

逐一逛過這些街市後，我產生一種錯覺，彷彿這些街道會一直延續到大陸深處，不覺頭暈目眩。總之，我繼續在這悶熱的天氣裡走著。

若要從九龍尖沙咀開始走逛，投宿在半島或麗晶酒店附近就很方便。

平面規劃精心考究，深得我心。

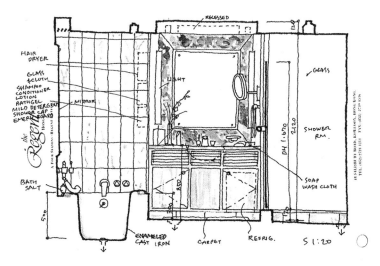

為了放進深型浴缸，浴室可能做了降板處理。浴缸朝地下排水。

麗晶酒店在一九八〇年開幕，一九九二年納入四季集團旗下，雖經過若干改裝，但其優雅格調依然不變。坐在有名的大廳酒吧裡，沉醉忘我地眺望大玻璃窗另一端香港島摩天大樓群的雄美夕照，仍能感受到室內設計ＳＯＭ＊2和照明設計克勞德‧恩格爾＊3的深厚功力。

這裡的客房相當方便。

藉由走入式衣櫃形成了環狀動線，不僅方便，也衍生出自由變化的彈性。臥室和其他區域在面積上的平衡也拿捏得很好。沒有設置迷你吧。浴室是近乎完美的四件套。浴缸深度足，相當適合泡澡，但馬桶高度竟有五十公分，稍嫌高了些，坐在上頭腳踩不到地。

就在我心滿意足地想上床休息時，突然感覺到枕頭下方有些異樣。

原來正下方是間舞廳。

第二天晚上我實在忍不住了，撥電話到櫃檯。經過一番交涉，飯店終於答應：「好的，我們替您更換房間吧。」凌晨

**238**

沒想到住進了特大套房1600號房，此房附有屋頂花園。

一點，我被帶到一間面積兩百五十平方公尺的套房。

房間大到讓我幾乎迷路，甚至還有一間十一個座位的餐廳，附噴射水流浴缸。屋頂花園面積是房間的一‧五倍，從這裡看出去的夜景堪稱絕妙。

我再次感嘆，不愧是始終傲居飯店業界龍頭的麗晶酒店，不過也真該感謝回歸中國這波旅遊熱潮，飯店才空不出其他房間來。這般東思西想後，我準備就寢，又發現了一個嚴重的問題。

這房間，大到我無法入睡。

＊1 香港麗晶大酒店，現已改為香港洲際酒店（Hotel InterContinental Hong Kong）。

＊2 SOM，參照第一三五頁附注。

＊3 克勞德‧恩格爾（Claude R. Engle），美國照明設計師。

遠望科隆大教堂。

# Hotel im Wasserturm

## 普特曼
## 的古龍水
### 水塔飯店

德國 / 科隆

Kaygasse 2, D-50676, Köln, GERMANY
Tel: 49 2 21 2 00 80  Fax: 49 2 21 2 00 88 88
從科隆－波昂機場開車約20分鐘，
從鐵路的中央車站開車約5分鐘。
由於原為給水塔，因此位在高台上。

大家或許都知道，「colonial」指「殖民地的」，但很少人知道，這個字的語源來自曾為古羅馬帝國殖民地的德國科隆（Köln在法文中為Cologne）。

現代的科隆當然已經絲毫沒有殖民地的影子，最先映入眼簾的，是大教堂那穿破天際的歌德式建築氣勢。

走到大教堂後面，可以參觀古羅馬等時代的遺跡，不過這天，我在大教堂旁的大型啤酒專賣店「Frueh」享用當地啤酒，趁著酒興在鬧區逛逛，到拿破崙遠征時頒發營業許可證的四七一號店面，尋找「科隆的水」（Eau de Cologne，即古龍水）當禮品。

說到水，該區是供水區，這間飯店則是由古老的水塔改建而成。

一八七三年，在工業革命影響下，科隆因接近魯爾工業區，人口激增，英國工程師墨爾在這裡建設了直徑三十四公尺、高三十五・五公尺的水塔，但不到三年，水塔的功能就被地下水系統取代，轉而當店舖使用。之後這裡被瑞士慈善

普特曼女士設計的作品中有服裝精品店，所以她常常會壓縮衣櫃空間。

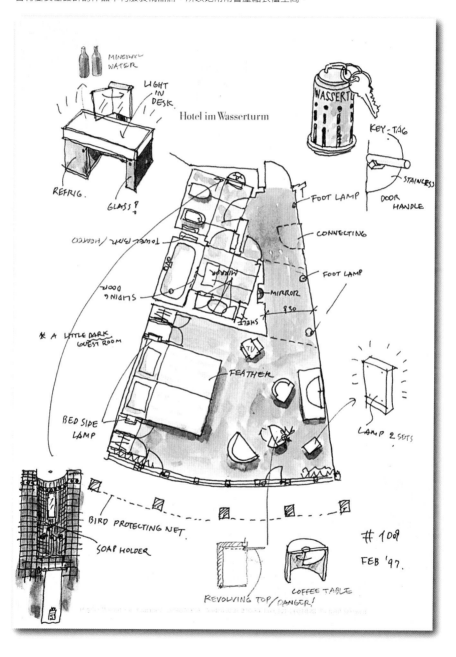

MINERAL WATER

LIGHT IN DESK.

Hotel im Wasserturm

WASSERTU

KEY-TAG

REFRIG.

GLASS ?

STAINLESS

DOOR HANDLE

FOOT LAMP

CONNECTING

Towel Bar / HEATED

FOOT LAMP

MIRROR

SLIDING DOOR

MIRROR

950

SHELF

A LITTLE DARK GUEST ROOM

TV

FEATHER

LAMP 2 SETS

BED SIDE LAMP

BIRD PROTECTING NET.

SOAP HOLDER

#108

FEB '97.

REVOLVING TOP / DANGER!

COFFEE TABLE

家收購，委託著名設計師安德莉‧普特曼*1女士改裝，前後耗時四年，在一九九〇年開業。

建築外觀爲紅磚，質感在周邊住宅地包圍之下略顯寒傖。

不過一踏進室內，就是另一個匠心獨具的世界，大師出手，果然功力不凡。

入口有一只玻璃箱，大廳是整面宏偉磚牆，燈光偏暗。分割圓形平面所產生的許多壁柱及縫隙，模擬出一座「捉迷藏森林」的氣氛，讓大廳瀰漫著神祕感。眼前所見大量使用半透明玻璃，再看到許多藍色用品，就明白設計師的設計概念是以「水」爲主題。

這股詭魅同樣出現在客房裡。裝進寫字桌面的照明設備和浴室的藍綠色馬賽克瓷磚，模擬出水族館情境，引人進入幻想世界。

浴室和廁所可分離使用，相當方便，不過門很多。裡面有女性沖洗座，是法國習慣，但浴缸的出水口裝在長邊牆壁上，附有淋浴用的拉門，則是德國較常見的形式。毛巾架當

「水塔」飯店外觀。

然是加熱型。

不過，若從飯店的方便性、操作性來看，也不能說完全沒問題。衣櫥的位置和大小、迷你吧的設計、廁所的洗手處等，都有商榷的餘地。

在普特曼設計的紐約摩根及河口湖的小型「湖之飯店」（Hotel Le Lac）裡，都可看到她稍帶強勢的空間規劃，及捨棄重要部件的手法，極為俐落。她身為一個設計師的企圖心，我雖然很能體會，但其獨特概念也引來相當兩極的評價，的確難以論斷。

特別值得一提的是主人私人珍藏的當代藝術，以及屋頂開放式餐廳的精彩菜色。

科隆召開高峰會議時，水塔飯店想必大受歡迎。

*1 安德莉‧普特曼：參照第八十七頁附注。

# 太空旅行的終點

## 《2001太空漫遊》中的飯店

1968年 / 美國 / 史坦利・庫柏力克、寬螢幕、彩色、152分鐘

導演、監製：史坦利・庫柏力克
原作：亞瑟・克拉克
片名：二○○一太空漫遊
距離地球9億英里，土星衛星伊亞佩特斯附近。

最後介紹一間極致的客房。這間飯店出現在一九六八年上映的科幻片名作《二○○一太空漫遊》中，由史坦利・庫柏力克執導。電影本身仍有許多未解之謎，但影像和結構都很出色，我甚至認為，在同類型作品中，至今仍未有能出其右者。

在背景音樂《藍色多瑙河》的旋律中，太空船航向月球，船艙內就像飛機一樣，不但有空服員，還端出印有泛美航空LOGO的太空船餐。太空船交會的宇宙航站大廳裡，放有奧利維・木格（Olivier Mourgue）設計的椅子，可點用喜歡的飲料。片中還出現了希爾頓飯店的「HILTON」字樣。當時這部電影相當具有說服力，讓我心裡抱著五成希望，認為總有一天人類終將實現如此優雅的太空旅行。但到了二○○一年，如片中般的宇宙航站卻還沒有出現……

故事後半段提到：身負祕密使命的鮑曼船長等一行人所乘坐的太空船發現號，通過木星附近，朝土星衛星伊亞佩特斯前進。途中發生各種意外，包括電腦哈兒（HAL-9000）造反

*244*

按下錄影帶的「靜止」按鈕所畫下的速寫。
原著中描述牆壁上掛著梵谷的《亞爾曳引橋》和魏斯（ANDREW WYETH）
的《克莉絲汀娜的世界》（CHRISTINA'S WORLD）。

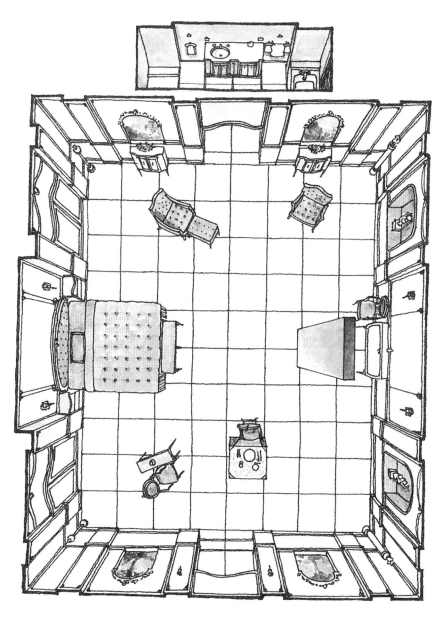

等種種狀況，最後終於到達距離地球九億英里、謎樣的黑色石柱（monolith）中心，穿過超越時空次元的閘門，鮑曼所乘坐的太空船掉到火焰中，不斷下墜，霎然停止的那瞬間，飯店的客房就出現了。觀眾看到這一幕時，腦中紛紛出現許多問號……但即使不解，白色的「光之床」和帶有古典氣息的室內設計，依然深深吸引大家的目光。

亞瑟·克拉克的原著撰寫和史坦利·庫柏力克的電影拍攝同時進行。讀過原著後我發現，這間飯店客房似乎是「某人」仿製地球電視節目的場景而成。五十公尺見方左右的房間裡，擺設了維多利亞風的家具、高雅的橄欖綠織品，還突兀地聳立著一座巨大的黑色石柱（一乘四乘九英尺）。浴室感覺有點冰冷，連毛巾架都準備好了。原著裡，鮑曼在淋浴後吃了藍色的麵包布丁，躺上大床，進入人生最後的夢鄉。

再沒有其他影像能更強烈地暗示死亡。而且最後一幕還有胎兒，所以這也是一張作為「輪迴之境」的床。

眠設備如此強烈地讓我感覺到，原來「床」這項睡

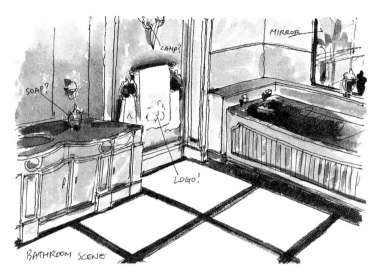

不可思議的浴室。

神的存在、所謂的「絕對」、荒謬、瘋狂、人類與機械，以及人類的極限……這部電影帶給觀眾許多值得思考的議題。但為什麼是「飯店」？宇宙空間和日常飯店室內設計的組合理應突兀，但在電影中處理得極為協調，我甚感佩服。

在這個寓言裡，庫柏力克選擇飯店的客房，作為人在旅途終點最後休息的情境。的確，當我搭飛機遠赴紐約，終於抵達飯店休息時，就感覺自己有如船長鮑曼。旅行中至高無上使人放鬆休息的空間──這應該就是飯店的本質吧。

我按下錄影帶的「靜止」按鈕，畫下速寫。多虧了地板上有格線，應該還滿精確的。

# 後記

那年冬天，我五歲。

身穿新買的深藍色夾克，又裹了一層毛毯，一架「馬拉雪橇」來到玄關前停下來，祖父抱著我坐上沒有頂蓋的橇，在飄雪的札幌街道上行進。馬兒的臀部在我面前擺動，耳際還有清脆的鈴聲。

我們的目的地是札幌格蘭酒店（Sapporo Grand Hotel），去看聖誕節的晚餐秀。記得菜餚裡有一道火雞，我邊吃火雞邊看魔術表演，台上有個女人浮在半空中。

這就是我和飯店的第一次相遇，印象深刻。從此之後，在我腦海裡，馬、魔術、飯店，就是一組成套的影像。

我的祖父浦源次郎（一八九三～一九六九）生於長崎，曾任職於札幌商工會議所，後來陸續在札幌格蘭酒店、登別格蘭酒店擔任經理，和飯店有很深的淵源，我們家裡也總是少不了跟「飯店」有關的話題。

我上小學後，祖父帶我參觀札幌格蘭酒店的五○一號房。那是昭和天皇每到札幌必住的房間，我看到了天皇對市民揮手的窗戶，還有說不上寬敞的廁所。當然那時候我還沒有動手測量，不過房間的空間感我至今還記憶猶新。

*248*

＊東京書籍：本書原出版社。（編注）

沒想到後來我也開始從事飯店旅館的設計工作。對我而言，「設計、製作」就是「觀察、測量」的延伸……越來越深刻體會兩者間相輔相成的關係。

我為東陶機器公司的企業雜誌《TOTO通信》撰寫〈旅途中的浴室〉專欄，連載了七年多，以原有的插畫和散文為基礎，稍事增補，集結成這本書。雖然內容特殊，是專研客房，但在許多朋友支持鼓勵之下，總算得以付梓，自己也趁此機會能夠徹底整理。

在此要感謝編輯《TOTO通信》的中原洋先生及中原大久保編輯室的諸位。尤其是大久保三香子小姐，她對本書提出許多珍貴建議。另外還要感謝東京書籍＊的鳥谷健一先生、美術設計金子裕先生，為我引薦鳥谷先生的朋友若月伸一先生。日建空間設計的豐田眞奈美小姐等，在此也深表謝忱。還要謝謝替我拉著捲尺另一端的妻子——晶子。對於曾關照、提攜我的所有人，以及書中提及的飯店，特別藉此表達我真誠的感謝。

二〇〇一年三月，寫於俯瞰西貢河的皇家飯店

浦一也

| FAX. | WEB SITE | ARCHITECT & DESIGNER | 房間數 | single價錢 | double價錢 | twin價錢 | suite價錢 |
|---|---|---|---|---|---|---|---|
| | | | | Ptas3,000 | | | |
| 33 2 47 30 46 10 | www.slh.com/pages/a/ambchoa.html | | | | | | |
| 31 20 5 30 20 31 | www.blakes.site.nl | | 26 | Dfl 475- | Dfl 750- | | |
| 32 3 234 00 19 | | | | | | | |
| 62 0363 41555 | www.amanresorts.com | | 35 | | | | $550 |
| 62 361 730791 | www.oberoihotels.com | | 75 | | | | $350-800 |
| 66 2 659 0000 | www.mandarinoriental.com | | | $250- | $250- | | $420- |
| 66 2 287 49 80 | www.sukhothai.com | Kelly Hill | 224 | $240 | | | |
| 34 93 221 10 70 | | SOM | | | | | |
| 34 93 215 79 70 | www.derbyhotels.es | | 120 | Ptas55,000- | | | |
| 41 61 261 10 04 | | Kurt Thut | | | | | |
| 86 10 6269 1258 | | I.M.Pei | 200 | $80 | | | |
| 49 30 89584801 | www.ritzcarlton.com | Karl Lagerfeld (part) | 54 | M628- | M556- | M556- | |
| 49 30 884 74 444 | www.bleibtreu.com | Weiner Weltes/architect  Herbert Jacob Weinand/interior | 60 | M276- | M372- | | |
| 49 30 2033 6009 | | | | | | | |
| 49 30 2261 2222 | www.hotel-adlon.de | | | M440- | M510- | | M1200- |
| 49 30 21405100 | www.brandenburger-hof.com | | | | | | |
| 49 30 20375 100 | www.dorint.de | | | | | | |
| 49 30 88 44 77 00 | | Johanne & Gernot Nalbach | | | | | |
| 1 310 887 2887 | www.beverlyhillshotel.com | | | | | | |
| 33 5 56 20 92 58 18 | www.atinternet.fr/saintjames | Jean Nouvel | 18 | F800 | F900 | F1300 | |
| | | | | | Ptas6,500 | | |
| 39 031 348 873 | | | | L475,000- | L785,000- | | L1,250,000- |
| 351 245 997212 | www.pousada.pt | | | Esc18,800 | Esc20,900 | | Esc29900 |
| 33 5 58 56 48 10 | | Jean Nouvel | | | | | |
| 49 351 8099 199 | | | | | | | |
| 353 1 670 78 00 | www.theclarence.ie | | 50 | I£210- | | | |
| 39 055 5678250 | | | 38 | L740,000 | | | |
| 39 055 282179 | | | 80 | L220,000 | | | |
| 39 55 288 35 3 | | | | | | | |
| 39 055 268557 | www.lungarnohotels.com | Michele Bonan | 65 | L390,000- | L450,000- | | |
| 39 055 240282 | www.jandjhotel.com | | 20 | | L550,000 | | L750,000 |
| 34 971 86 51 55 | | | | Ptas23,875- | | Ptas35,62- | Ptas62,950- |
| 41 22 732 4558 | | | | SFr450- | | SFr520- | SFr2500- |
| 41 227 321989 | | | 119 | SFr454.42 | SFr600- | SFr600- | |
| 49 40 890 62 20 | www.gastwerk-hotel.de | K.P.Lange, R.Schwethelm, Svon Heyden | 90 | M195-225 | | | M280-380 |
| 358 9 5761122 | www.hotelkamp.fi | Blomstedt & Klockars Architects | 163 | FIM1900-2250 | | | FIM3750-15000 |
| 84 8 8290936 | www.continentalvietnam.com | | 83 | | | $55- | $120- |
| 84 8 8295510 | www.majestic-saigon.com | | 122 | $130- | $150- | | $295- |
| 852 2722 4170 | www.peninsula.com | Philippe Starck (part of tower) | 300 | | | HK$3,000 | |
| 852 2802 0677 | www.hongkong.hyatt.com | John Moford | 570 | HK$2,000 | | | |
| 852 2739 4546 | www.regenthotels.com | | 602 | HK$2022- | HK$2022- | | |
| 852 2723 8686 | www.shangri-la.com | | 725 | HK$1393- | HK$1393- | HK$1393- | |
| 852 2369 9976 | www.rghk.com.hk | | 422 | HK$2,100- | HK$2,250- | HK$2,250- | HK$3,700- |
| 1 213 655 53 11 | | | 63 | $250 | $325 | $375 | |
| 075 751 2490 | | | | | | | ¥30,000-50,000 |
| 49 2 21 2 00 88 88 | www.hotel-im-wasserturm.de | | | M320- | | M390- | M440- |
| 1 949 240 0829 | | | 393 | $375- | | | $515- |
| 33 4 90 54 40 46 | www.relaischateaux.fr/oustau | | | | | | |
| 351 1 395 06 65 | | | | | | | |
| 62 370 632496 | www.oberoihotels.com | | 50 | | | $240- | $350- |
| 44 20 7300 5501 | | Philippe Starck | 204 | £125- | | £160- | |
| 44 20 74932687 | www.theritzhotel.co.uk | | 131 | £295 | | | £755 |
| 44 20 7730 5217 | www.number-eleven.co.uk | | | £165 | £208 | | £295 |
| 44 20 7333 1100 | www.halkin.co.uk | | 41 | | £285- | £320 | £425- |

# 刊載與推薦旅館一覽表

這裡刊載的旅館包括出現在本書中的、我私心推薦但沒有收錄書中的，以及之後我想去住的，依都市分。標＊者是本書刊載的旅館。

| | 都市名 | HOTEL | ADDRESS | TEL. |
|---|---|---|---|---|
| 1 | Alinya | Fonda Celso ＊ | Alinya de Lerida, Catalunia, Spain | 34 73 370092 |
| 2 | Amboise | Le Choiseul ＊ | 36, quai Charles-Guinot, 37400 Amboise, France | 33 2 47 30 45 45 |
| 3 | Amsterdam | Blakes | Keizersgracht 384 1016 GB Amsterdam, Holland | 31 20 5 30 20 10 |
| 4 | Antwerp | De Witte Lelie | Keizerstraat 16-18, 2000 Antwerp, Belgium | 32 3 226 19 66 |
| 5 | Bali | Amankila | Manggis, Bali, Indonesia | 62 0363 41333 |
| 6 | Bali | The Oberoi Bali ＊ | Legian Beach, Jalan Laksmana, P.O.Box 3351, Denpasar 80033, Bali, Indonesia | 62 361 730361 |
| 7 | Bangkok | The Oriental Bangkok ＊ | 48 Oriental Avenue, Bangkok 10500, Thailand | 66 2 659 9000 |
| 8 | Bangkok | The Sukohothai | 13/3 South Sathorn Road, Bangkok 10120, Thailand | 66 2 287 02 22 |
| 9 | Barcelona | Hotel Arts | Carrer de la Marina 19-21, 08005 Barcelona, Spain | 34 93 221 10 00 |
| 10 | Barcelona | Claris Hotel | Pau Claris 150, 08009 Barcelona, Spain | 34 93 487 62 62 |
| 11 | Basel | Der Teufelhof | Leonhardsgraben 47-49, CH-4051 Basel, Swiss | 41 61 261 10 10 |
| 12 | Beijing | Fragrant Hill Hotel | 北京市海淀区香山公園裏邊, China | 86 10 6259 1166 |
| 13 | Berlin | The Ritz-Carlton Schlosshotel ＊ | Brahmsstrasse 10, D-14193 Berlin, Germany | 49 30 895840 |
| 14 | Berlin | Bleibtreu Hotel | Bleibtreustrasse 31, D-10707 Berlin, Germany | 49 30 884 740 |
| 15 | Berlin | Four Seasons Hotel Berlin | Charlottenstrasse 49, Berlin, Germany | 49 30 20338 |
| 16 | Berlin | Hotel Adolon Berlin ＊ | Unter den Linden 77, Berlin, Germany | 49 30 22610 |
| 17 | Berlin | Hotel Brandenburger Hof | Eislebener Strasse 14, D-10789 Berlin, Germany | 49 30 2140500 |
| 18 | Berlin | Royal Dorint Am Gendarmenmarkt | Charlottenstrasse 50-52, D-10117 Berlin, Germany | 49 30 20375 0 |
| 19 | Berlin | Sorat Art'otel | Joachimstaler Strasse 29, D-10719 Berlin, Germany | 49 30 88 44 70 |
| 20 | Beverly Hill | The Beverly Hills Hotel | 9641 Sunset Blvd., Beverly Hills, Los Angels, CA90210 USA | 1 310 276 2251 |
| 21 | Bordeaux | Hotel Restaurant Saint-James | 3, Place Camille Houstein 33270 Bouliac, France | 33 5 57 97 06 00 |
| 22 | Borreda | Hostal Cobert de Puigcercos ＊ | Entre Alpense i Borreda, Spain | 34 3 8238075 |
| 23 | Como | Villa D'Este ＊ | Cernobbio-Lago Di Como, Italy | 39 031 348 1 835 |
| 24 | Crato | Pousada Flor da Rosa | Flor da Rosa, 7430 Crato, Portugal | 351 245 997210 |
| 25 | Dax Cedex | Les Thermes | 4, Cours de Verdun BP37 40101 Dax Cedex, France | 33 5 58 56 42 42 |
| 26 | Dresden | Schloss Eckberg | Bautzner Strasse 134, 01099 Dresden, Germany | 49 351 8099 0 |
| 27 | Dublin | The Clarence | 6-8 Wellington Quay, Dublin 2, Ireland | 353 1 670 90 00 |
| 28 | Firenze | Villa San Michele | Via Doccia, 4 Fiesole, Italy | 39 055 59451 |
| 29 | Firenze | Porta Rossa | Via Porta Rossa 19, Firenze, Italy | 39 055 287551 |
| 30 | Firenze | Helvetica & Bristol | Via dei Pescioni 2, 50123 Florence, Italy | 39 55 287 81 4 |
| 31 | Firenze | Gallery Hotel Art | Vicolo Dell'Oro 5, 50123 Florence, Italy | 39 055 27263 |
| 32 | Firenze | Hotel J & J | Via di Mezzo 20, 50121 Firenze, Italy | 39 055 263121 |
| 33 | Formentor | Hotel Formentor ＊ | 07470 Puerto de Pollensa, Formentor, Mallorca, Spain | 34 971 89 91 00 |
| 34 | Geneva | Hotel du Rhone ＊ | Quai Turrettini 1201 Geneva, Swiss | 41 22 731 9831 |
| 35 | Geneva | Hotel des Bergues ＊ | 33, quai des Bergues 1201 Geneva 1, Swiss | 41 227 315050 |
| 36 | Hamburg | Gastwerk | Daimlerstrasse 67, 22761 Hamburg, Germany | 49 40 890 62 0 |
| 37 | Helsinki | Hotel Kamp | Pohjoisesplanadi 29, 00100 Helsinki, Finland | 358 9 57611 |
| 38 | Ho Chi Minh | Hotel Continental ＊ | 132-134 Dong Khoi St., Dist.1, Ho Chi Minh City, Vietnam | 84 8 8299201 |
| 39 | Ho Chi Minh | Hotel Majestic | 01 Dong Khoi Street, District 1, Ho Chi Minh City, Vietnam | 84 8 8295514 |
| 40 | Hong Kong | The Peninsula | Salisbury Road, Kowloon, Hong Kong, China | 852 2920 2888 |
| 41 | Hong Kong | Grand Hyatt Hong Kong | 1 Harbour Rd., Hong Kong, Hong Kong, China | 852 2588 1234 |
| 42 | Hong Kong | The Regent Hong Kong ＊ | 18 Salisbury Rd., Kowloon, Hong Kong, China | 852 2721 1211 |
| 43 | Hong Kong | Kowloon Shangri-la Hong Kong ＊ | 64 Mody Rd. Tsimshatsui East, Kowloon, Hong Kong, China | 852 2721 2111 |
| 44 | Hong Kong | Royal Garden ＊ | 69 Mody Rd. Tsimshatsui East, Kowloon, Hong Kong, China | 852 2721 5215 |
| 45 | Hollywood | Chateau Marmont | 8221 Sunset Blvd, Hollywood, Los Angels, CA90046, USA | 1 213 656 10 10 |
| 46 | 京都 | 都ホテル・佳水園 ＊ | 京都市東山区三条蹴上 | 075 771 7111 |
| 47 | Köln | Hotel im Wassserturm ＊ | Kaygasse 2, D-50676 Köln, Germany | 49 2 21 2 00 80 |
| 48 | Laguna Beach | The Ritz-Carlton Laguna Niguel ＊ | 1 Ritz-Carlton Drive, Dana Point, CA92629, USA | 1 949 240 2000 |
| 49 | Les Baux | Oustau de Baumaniere | 13520 Les Baux-de-Provence, France | 33 4 90 54 33 07 |
| 50 | Lisbon | Hotel da Lapa ＊ | Rua do Pau de Banderia, no.4 -1200 Lisbon, Portugal | 351 1 395 00 05 |
| 51 | Lombok | The Oberoy | Medana Beach, Tanjung, P.O.Box 1096, Mantaram 83001 West Lombok, Indonesia | 62 370 638444 |
| 52 | London | St.Martins Lane | 45 St.Martins Lane, London WC2 4HX, UK | 44 20 7300 5500 |
| 53 | London | The Ritz, London ＊ | 150 Picadilly, London W1V9DG, UK | 44 20 74938181 |
| 54 | London | 11Cadogan Gardens | Gardes, London SW3, UK | 44 20 7730 7000 |
| 55 | London | The Halkin | 5 Halkin Street, London SW1X7DJ, UK | 44 20 7333 1000 |

| FAX. | WEB SITE | ARCHITECT & DESIGNER | 房間數 | single價錢 | double價錢 | twin價錢 | suite價錢 |
|---|---|---|---|---|---|---|---|
| 44 20 7618 5001 | www.great-eastern-hotel.co.uk | T.Conlan | 267 | £210 | £240- | | £385 |
| 44 20 7300 1401 | | Philippe Starck | 150 | £195- | £220- | £250- | £495- |
| 44 171 402 4666 | www.the-hempel.co.uk | Anouska Hempel | 47 | | | £255- | £440- |
| 44 20 7447 1100 | www.metropolitan.co.uk | United Designers | | £240 | | £300 | £545- |
| 44 20 7719 7001 | www.circusapartments.co.uk | | 49 | £195 | | £245 | |
| 44 20 7667 6001 | www.myhotels.co.uk | T.Conlan | 76 | £150- | £185- | £185- | £325- |
| 44 20 7229 7201 | www.zoohotels.com | CA1 | 20 | | £175- | | |
| 44 20 7510 1998 | | | 142 | | | £260- | £450- |
| 44 20 7499 2210 | | | 197 | £300 | £315 | | |
| 44 171 373 0442 | www.preferredhotels.com | Anouska Hempel | | | | | |
| 44 20 7439 1524 | www.hazlittshotel.com | | 23 | £140 | £175 | | |
| 44 171 957 0001 | | | | £60 | | £99 | £165 |
| 44 171 792 9641 | | | | | | | |
| 44 20 7300 1001 | www.onealdowych.co.uk | Merry F. Linton & Gordon C. Gray | 105 | £250- | £270- | | |
| 1 310 281 4001 | www.maison140.com | Kelly Wearsler | 45 | | £140- | $150- | |
| 1 213 650 5215 | www.mondrianhotel.com | Philippe Starck | 245 | $310 | | | $370- |
| 1 310 476 5890 | www.hotelbelair.com | | 92 | $375- | $435- | | $650- |
| 1 310 277 4928 | www.avalonlosangeleshotel.com | Corning Aisenberg & Kelly Wearsler | 88 | $199- | | $199- | $325 |
| 1 310 785 9240 | | | | $345 | $345 | $340 | $405- |
| 1 310 824 0355 | www.whotels.com | Dina Lee | 258 | $280 | | | |
| 41 41 226 86 90 | www.the-hotel.ch | Jean Nouvel | 25 | SFr370 | | | SFr430 |
| 33 4 78 17 52 52 | | Renzo Piano | | | | | |
| 34 91 532 8776 | www.lemeridien-ritzmadrid.com | | 154 | Ptas60.000- | Ptas85.000- | Ptas85.000- | Ptas155.000- |
| 212 44 44 46 09 | www.mamounia.com | | 230 | | MD3000 | | MD7800 |
| 33 4 91 59 28 08 | www.relaischateau.fr/passedat | | | | | | |
| 33 91 54 15 76 | | | | F570- | F660- | F660- | F1600- |
| 61 3 9650 27 10 | www.adelphi.com.au | Denton Corker Marshall | 34 | | | AU$275- | |
| 39 0473 211355 | | | | | | | |
| 1 305 532 0099 | | Philippe Starck | 238 | | | $405- | |
| 1 305 531 31 93 | | | | | | | |
| 1 305 673 96 09 | | | | | | | |
| 1 305 673 32 55 | | Deisei | | | | | |
| 1 305 604 51 80 | | owner:Crris Brackwel | | | | | |
| 1 305 534 7409 | | | | | | $125- | $195- |
| 39 02 77085000 | www.fourseasons.com | Carlo Meda | 98 | L830,000 | L960,000 | | L1,240,000 |
| 39 02 6570780 | www.venere.it/milano/corsocomo/index.html | Studio Cibic & Partners | 122 | L440,000- | L500,000- | | |
| 49 82 9782 3513 | www.kempinski-airport.de | Helmut Yahn | | | | | |
| 098 863 3275 | www.terrace.co.jp/naha/index.html | Donna Yuyen | | | | ¥21,600- | ¥40,000- |
| 351 553 979 | | | | Esc800- | | Esc900 | |
| 1 212 869 8965 | | Philippe Starck | 169 | $315- | $335- | | |
| 1 212 448 7007 | www.rogerwilliamshotel.com | | | | | | |
| 1 212 354 5237 | | Philippe Starck | 602 | $195 | $225 | | |
| 1 212 965 3838 | | Christian Liaigre | 75 | $350 | $375 | | |
| 1 212 554 6001 | www.hudsonhotel.com | Philippe Starck | 1000 | $95 | $175 | | |
| 1 212 431 0200 | www.60thompson.com | Steven Jacobs | 100 | | | $370- | $500- |
| 1 212 245 2305 | www.thetimeny.com | Adam Tihany | 201 | | | $259- | $2500- |
| 1 212 499 9099 | www.libraryhotel.com | Steven Jacobs | 60 | $265 | | | $375 |
| 1 212 765 9741 | www.shorhamhotel.com | | 84 | | | $275- | $2500- |
| 1 212 685 7771 | www.hotelgiraffe.com | | 73 | | | $325- | $475- |
| 1 212 644 6824 | www.whotels.com | David Rockwell | | | | | |
| 1 212 965 3200 | www.sohogrand.com | William Sofield | 369 | $374- | | | $1,399- |
| 1 212 779 8352 | | Andree Putman | 154 | $350 | $375 | | |
| 1 212 759 3167 | | | | | | $250- | $650- |
| 1 212 702 5031 | www.regal-hotels.com/newyorkcity | | 427 | $239- | $259- | $259- | $439- |
| 1 212 338 0569 | www.dylanhotel.com | | 107 | | | $255- | $695- |
| 1 212 758 5711 | | I.M.Pei | | | | | |
| 33 493 88 35 68 | | | 150 | F1400- | F2400 | | F3550- |

| | 都市名 | HOTEL | ADDRESS | TEL. |
|---|---|---|---|---|
| 56 | London | Great Eastern Hotel | Liverpool Street, London EC2M 7Qn, UK | 44 20 7616 5000 |
| 57 | London | Sanderson | 50 Berners Street, London W1P 3AD, UK | 44 20 7300 1400 |
| 58 | London | The Hempel | 31-35 Craven Hill Gardens, London W2 3EA, UK | 44 171 298 9000 |
| 59 | London | The Metropolitan * | Old Park Lane, London W1Y 4LB, UK | 44 20 7447 1000 |
| 60 | London | Circus Apartments | 39 Westferry Circus, Canary Wharf, London E14, UK | 44 20 7719 7000 |
| 61 | London | Myhotel Bloomsburry | 11-13 Bayley Street, London WC1, UK | 44 20 7667 6000 |
| 62 | London | Westbourne Hotel | 163 Westbourne Grove, London W11, UK | 44 20 7229 7791 |
| 63 | London | Four Seasons Canary Wharf | Westferry Circus, London E148 RS, UK | 44 20 7510 1999 |
| 64 | London | Claridge's | Brook St., Mayfair, London, UK | 44 20 7629 8860 |
| 65 | London | Blakes | 33 Roland Gardens, London SW7 3PF, UK | 44 171 370 6701 |
| 66 | London | Hazlitt's | 6 Frith St., Soho Square, London, UK | 44 20 7434 1771 |
| 67 | London | The Gainsborough Hotel * | 7-11 Queensberry Place, London SW7 2DL, UK | 44 171 957 0000 |
| 68 | London | The Portbello Hotel | 22 Stanley Gardens, London W11 2NG, UK | 44 171 727 2777 |
| 69 | London | One Aldwych | 1 Aldwych, London, UK | 44 20 7300 1000 |
| 70 | Los Angels | Maison 140 | 140 S. Lasky Dr., Beverly Hills, Los Angels, USA | 1 310 281 4000 |
| 71 | Los Angels | Mondrian | 8440 Sunset Blvd. West Hollywood, CA90069, USA | 1 213 650 8999 |
| 72 | Los Angels | Hotel Bel-Air * | 701 Stone Canyon Road, Los Angels, CA90077, USA | 1 310 472 1211 |
| 73 | Los Angels | Avalon Hotel | 9400 West Olympic Blvd, Beverly Hills, CA90212, USA | 1 310 277 5221 |
| 74 | Los Angels | Park Hyatt Los Angels at Century City * | 2151 Avenue of the Stars, Los Angels, USA | 1 310 277 1234 |
| 75 | Los Angels | W Los Angels | 930 Hilgard Ave., Los Angels, CA90024, USA | 1 310 208 8765 |
| 76 | Lucerne | The Hotel Lucerne | Sempacherstrasse, 14, 6002 Lucerne, Swiss | 41 41 226 86 86 |
| 77 | Lyon | Hilton Lyon | 70 Quai Charles de Gaulle, Lyon, France | 33 4 78 17 50 50 |
| 78 | Madrid | Hotel Ritz Madrid * | Plaza de la Lealtad 5 Madrid 28014, Spain | 34 91 521 2857 |
| 79 | Marrakech | La Mamounia | Bab Jeddid Avenue, 40000 Marrakech, Morocco | 212 44 44 44 09 |
| 80 | Marseille | Le Putit Nice | Anse de Maldorme, Corniche J.F.Kennedy,13007 Marseille, France | 33 4 91 59 25 92 |
| 81 | Marseille | Mercure Marseille Beauvau Vieux-Port * | 4, Rue Beauvau Marseille, F-13001, France | 33 91 54 91 00 |
| 82 | Melbourne | The Adelphi | 187 Flinders Lane, Melbourne, Victoria 3000, Australia | 61 3 9650 75 55 |
| 83 | Merano | Villa Mozart * | Markusstrasse 26 Via San Marco 26, I-39012 Merano, Italy | 39 0473 230630 |
| 84 | Miami | Delano | 1685 Collins Av., Miami Beach, FL33139, USA | 1 305 672 2000 |
| 85 | Miami | Hotel Astor | 956 Washington Avenue, Miami Beach, FL 33139, USA | 1 305 531 80 81 |
| 86 | Miami | Marlin | 1200 Collins Avenue, Miami Beach, FL 33139, USA | 1 305 604 50 00 |
| 87 | Miami | Pelican | 826 Ocean Drive, Miami Beach, FL 33139, USA | 1 305 673 33 73 |
| 88 | Miami | The Tides | 1220 Ocean Drive, Miami Beach, FL33139, USA | 1 305 604 50 00 |
| 89 | Miami | Doral Ocean Beach Resort * | 4833-2799 Collins Avenue, Miami Beach, FL 33140, USA | 1 305 532 3600 |
| 90 | Milan | Four Seasons | Via Gfesu 8, 20121 Milano, Italy | 39 02 77088 |
| 91 | Milan | Corso Como Hotel | Via a.di Tocqueville, 7/d-1 20154 Milano, Italy | 39 02 62071 |
| 92 | München | Kempinski Hotel Airport München | Terminalstrasse Mitte 20, D-85356 München, Germany | 49 89 97823511 |
| 93 | 那覇 | ザ・ナハ・テラス * | 沖縄県那覇市おもろまち2-14 | 098 864 1111 |
| 94 | Nazare | Albergaria Mar Bravo * | Praca Sousa Oliveira, 67-A, Portugal | 351 551 180 |
| 95 | New York | Royalton | 44 West 44th St. New York, NY10036, USA | 1 212 869 4400 |
| 96 | New York | The Roger Williams | 131 Madison Avenue, New York USA | 1 212 448 7000 |
| 97 | New York | Paramount | 235 West 46th St, New York, NY10036, USA | 1 212 764 5500 |
| 98 | New York | The Mercer | 147 Mercer Street, New York, NY 10012, USA | 1 212 966 6060 |
| 99 | New York | Hudson | 356 West 58th St., New York, NY10019, USA | 1 212 554 6000 |
| 100 | New York | 60 Thompson | 60 Thompson Street, New York, USA | 1 212 431 0400 |
| 101 | New York | The Time | 224 W. 49th Street, New York, USA | 1 212 246 5252 |
| 102 | New York | Library Hotel | 299 Madison Avenue at 41st. Street, New York, USA | 1 212 983 3500 |
| 103 | New York | Shorham | 33 West 55th Street (6th Ave. & 5th Ave.)New York, USA | 1 212 247 6700 |
| 104 | New York | Hotel Giraffe | 365 Park Avenue South at 26th Street, New York, USA | 1 212 685 7700 |
| 105 | New York | W New York | 541 Lexington Ave., New York, NY 10022, USA | 1 212 407 2981 |
| 106 | New York | Soho Grand Hotel | 310 West Broadway, New York, NY 10013, USA | 1 212 965 3000 |
| 107 | New York | Morgans * | 237 Madison Ave., New York, NY10016 USA | 1 212 686 0300 |
| 108 | New York | The Plaza * | 5th Ave. at Central Park South, New York, USA | 1 212 759 3000 |
| 109 | New York | UN Plaza Park Hyatt Hotel * | 1 United Nations Plaza, New York, NY 10017, USA | 1 212 758 1234 |
| 110 | New York | The Dylan | 52 E. 41st Street, New York USA | 1 212 338 0500 |
| 111 | New York | Four Seasons Hotel NY | 57 East 57 Street, New York, NY10022, USA | 1 212 758 5700 |
| 112 | Nice | Hotel NEGRESCO * | 37, Promenade des Anglais - B P, 1379-06007 Nice Cedexl, France | 33 493 16 64 00 |

| FAX. | WEB SITE | ARCHITECT & DESIGNER | 房間數 | single價錢 | double價錢 | twin價錢 | suite價錢 |
|---|---|---|---|---|---|---|---|
| 33 66 76 32 33 | | J.M.Vilmotte | | F500- | F600- | | |
| 33 4 90 24 28 00 | www.aubergedenoves.com | | | F1050- | | | F1850- |
| 351 262 95 91 48 | www.pousadas.pt | | | Esc122.70- | | Esc132.68- | Esc176.08- |
| 33 1 42 44 50 01 | www.hotelcostes.com | Jack Galcia | 82 | F2000 | | | |
| | | Mary Chritine Dolnay | | | | | |
| 33 1 49 19 70 71 | www.ittsheraton.com | Pole Andrew, Andree Putman | | | | | |
| 33 1 42 89 07 06 | | Pierre Cardan | | F2500 | F3250 | | F3750- |
| 33 1 44 05 74 74 | | Ricardo Bofill | | F1510 | | | F2610 |
| 33 1 45 49 69 49 | www.montalembert.com | Christian Liaigre | 56 | F1800 | | | |
| 33 1 43 25 64 81 | www.l-hotel.com | | 20 | | F2500 | | F5000 |
| 33 1 45 62 39 90 | www.hotelmonnalisa.com | | 22 | | | F1250- | F1800- |
| 33 1 53 64 04 40 | www.hotelpergolese.com | Rena Duma | 40 | F1100- | F1200- | | |
| 33 1 40 76 40 00 | | | | | | | |
| 33 1 49 27 09 33 | www.hotel-bel-ami.com | Christian Ladande, | 115 | | | F1550- | F3200- |
| | | Terreaux Nathaile Battesti & Veronique | | | | | |
| 33 1 49 52 70 10 | www.fourseasons.com | Richard Martiner, Pierre Yves Rochon | 184 | | | | |
| 975 2 29114 | | | | NT1250- | | NT1510- | NT1900- |
| 1 503 241 21 22 | | | | | | | |
| 39 06 32477801 | www.hotelmellini.com | | 80 | L430,000- | | | L650,000- |
| 39 06 69940598 | www.hotelscalinata.com | | 16 | L200,000 | L250,000 | L500,000 | |
| 39 06 994 06 89 | | | | | | | |
| 39 06 6790882 | www.venere.it/roma/cesari | | 47 | L200,000 | L280,000 | L330,000 | |
| 39 06 32888888 | www.rfhotels.com | | 102 | L590,000- | | | L1500,000- |
| 39 06 482 15 84 | | Olga Polizzi | | | | | |
| 39 06 321 52 49 | | | | | | | |
| 49 80 2227290 | | | | M230- | | M380- | |
| 1 619 522 8262 | www.hoteldel.com | | 692 | $235 | | | |
| 1 405 292 01 11 | | | | | | | |
| 1 415 4746227 | www.huntingtonhotel.com | | | $275- | $300- | | $475- |
| 1 415 421 3302 | | | | $350- | $350- | $380- | $610- |
| 1 415 433 36 95 | | Ted Boerner, Candra Scott | | | | | |
| 011 222 6201 | | K.Ura/Nikken Sekkei | | ¥15,000- | ¥22,000- | ¥25,000- | ¥42,000- |
| 82 2 798 6953 | www.hyatt.com | John Moford | 602 | W300,000 | W325,000 | W325,000 | W420,000- |
| 86 21 5049 1111 | www.shanghai.hyatt.com | SOM, Bilkey Llinas Design | 555 | ¥24,300- | ¥24,300- | ¥27,800- | |
| 86 21 6329 0300 | www.shanghaipeacehotel.com | | 284 | RMB710 | RMB850 | RMB790 | RMB1445 |
| 044 953 1515 | | K.Ura, K.Katayama &S.Morimoto/NSD | | ¥9,000 | | ¥20,000 | ¥45,000 |
| 65 737 3257 | | | | S$420- | S$480- | S$480- | S$1400- |
| 39 081 8783786 | | Gio Ponti | | | | | |
| 61 2 9358 18 33 | | | | | | | |
| 886 2 27412789 | www.united-hotel.com.tw | | 222 | T$5,700- | T$6,600- | | T$8,800- |
| 975 2 23692 | | | | NT450- | NT530- | | |
| 03 5322 1288 | www.parkhyatttokyo.com | John Moford | | | | ¥49,000- | ¥94,000- |
| 43 1 589 18 18 | | T.Conlan | | | | | |
| 43 1 50110 410 | | | | S4,400- | | S5,500- | S15,000- |
| 1 202 944 2076 | www.fourseasons.com | | 260 | $400 | | $425 | $1,400 |
| 1 202 638 2716 | | | | $265- | $265- | $265- | $680- |
| 49 36 43 80 26 10 | | | | M300 | M350 | M350 | M520 |
| 41 1 224 24 24 | widderhotel.com | | 49 | SF395- | SF590- | | |

| | 都市名 | HOTEL | ADDRESS | TEL. |
|---|---|---|---|---|
| 113 | Nimes | Le Cheval Blanc * | Place des Arenes, 30000 Nimes, France | 33 66 76 32 32 |
| 114 | Noves | Auberge de Noves * | Route de Chatreaurenard, 13550 Noves, France | 33 4 90 24 28 28 |
| 115 | Obidos | Pousada do Castelo * | Pousada do Castelo, 2510 Obidos, Portugal | 351 262 95 91 05/46 |
| 116 | Paris | Hotel Costes | 239, Rue St. Honore, 75001 Paris, France | 33 1 42 44 50 00 |
| 117 | Paris | La Villa | 29, Rue Jacob, 75006 Paris, France | 33 1 43 26 60 00 |
| 118 | Paris | Sheraton Paris Airport Hotel Charles De Gaulle | Aerogare Charles de Gaulle 2, 95716, Roissy Aerogare, France | 33 1 49 19 70 70 |
| 119 | Paris | Residence Maxim's de Paris * | 42, Avenue Gabriel, 75008 Paris, France | 33 1 45 61 96 33 |
| 120 | Paris | K Palace | 81, Avenue Kleber, 75116 Paris, France | 33 1 44 05 75 75 |
| 121 | Paris | Hotel Montalembert | 3, Rue de Montalembert, 75007 Paris, France | 33 1 45 49 68 68 |
| 122 | Paris | L'Hotel | 13, Rue des Beaux-Arts, 75006 Paris, France | 33 1 44 41 99 00 |
| 123 | Paris | Hotel Monna Lisa | 97, Rue de la Boetie, 75008 Paris, France | 33 1 56 43 38 38 |
| 124 | Paris | L'Hotel Pergolese | 3, Rue Pergolese, 75116 Paris, France | 33 1 53 64 04 04 |
| 125 | Paris | Hotel Lancaster | 7, Rue de Berri, 75008 Paris, France | 33 1 40 76 40 76 |
| 126 | Paris | Hotel Bel Ami | 7-11, Rue Saint Benoit, 75006 Paris, France | 33 1 42 61 53 53 |
| 127 | Paris | Four Seasons Hotel George V | 31, Avenue George V, 75008 Paris, France | 33 1 49 52 70 00 |
| 128 | Paro | Orathang Hotel * | Paro, Bhutan | 975 2 29115 |
| 129 | Portland | The Governor Hotel | 611 Southwest 10th at Alder Street, Portland, OR 97205, USA | 1 503 224 34 00 |
| 130 | Rome | Hotel Dei Mellini | Via Muzio Clementi 81, 00193 Rome, Italy | 39 06 324771 |
| 131 | Rome | Hotel Scalinata | Piazza Trinita dei Monti, 17 Rome, Italy | 39 06 6793006 |
| 132 | Rome | Albergo del Sole al Pantheon | Piazza della Rotonda 63, 00186 Rome, Italy | 39 06 678 04 41 |
| 133 | Rome | Albergo Cesari | Via di Pietra, 89/A, Rome, Italy | 39 06 6792386 |
| 134 | Rome | Hotel de Russie | Via del Babuino 9, Rome 00187, Italy | 39 06 328881 |
| 135 | Rome | Hotel Eden | Via Ludovisi, 00187 Rome, Italy | 39 06 478 12 1 |
| 136 | Rome | Hotel Locarno | Via della Penna 22, 00186 Rome, Italy | 39 06 361 08 41 |
| 137 | Rottach-Egern | Hotel Bachmair am See * | 8183 Rottach-Egern Seestrasse 47, Germany | 49 80 222720 |
| 138 | San Diego | Hotel Del Coronado | 1500 Orange Ave., Coronado, CA92118 USA | 1 619 435 6611 |
| 139 | San Francisco | Hotel Monaco | 501 Geary Street, San Francisco, CA94102, USA | 1 415 292 01 00 |
| 140 | San Francisco | The Huntington Hotel=Nob Hill * | 1075 California St., Nob Hill, San Francisco, CA94108, USA | 1 415 4745400 |
| 141 | San Francisco | Mark Hopkins Inter-Continental * | Number 1 Nob Hill, San Francisco, CA94108, USA | 1 415 392 3434 |
| 142 | San Francisco | Hotel Rex | 562 Sutter Street, San Francisco, CA 94102, USA | 1 415 433 44 34 |
| 143 | 札幌 | L'HOTEL DE L'HOTEL | 札幌市中央区北2条西3丁目 | 011 222 0211 |
| 144 | Seoul | Grand Hyatt Seol * | 747-7 Hannam-Dong Yongsan-ku SEOUL,140-210, Korea | 82 2 797 1234 |
| 145 | Shanghai | Grand Hyatt Shanghai * | 上海市浦東陸家嘴路177号, China | 86 21 5047 1234 |
| 146 | Shanghai | 和平飯店 * | 上海市南京東路20号, China | 86 21 6321 6888 |
| 147 | 新百合丘 | ホテルモリノ新百合丘 | 川崎市麻生区1-1-1 | 044 953 5111 |
| 148 | Singapore | Shangri-la Singapore * | Orange Grove Road, Singapore 258350, Singapore | 65 737 3644 |
| 149 | Sorrento | Hotel Parco dei Principi | Via Rota, 1 Sorrento, Italy | 39 081 8785644 |
| 150 | Sydney | Regent Court | 18 Springfield Avenue, Potts Point, Sydney 2011, Australia | 61 2 9358 15 33 |
| 151 | Taipei | United Hotel | No.200 Kwang Fu S.Rd., Taipei, Taiwan | 886 2 27731515 |
| 152 | Thimpho | Kelwang Hotel * | Lower Main St., Post Box 350, Thimpho, Bhutan | 975 2 22090 |
| 153 | 東京 | Park Hyatt Tokyo | 東京都新宿区西新宿3-7-1-2 | 03 5322 1234 |
| 154 | Venezia | Hotel des Bains | Lungomare Marconi 17, 1-30126 Venezia Lido, Italy | 39 01 765921 |
| 155 | Vienna | Das Triest | Wiedner Hauptstrasse 12, A-1040 Vienna, Austria | 43 1 589 18 0 |
| 156 | Vienna | Hotel Imperial * | Kärntner Ring 16, A-1015 Vienna, Austria | 43 1 50110 0 |
| 157 | Washington DC | Four Seasons Hotel Washington * | 2800 Pennsilvania Ave., N.W., Washington DC, 20007, USA | 1 202 342 0444 |
| 158 | Washington DC | The Hay-Adams Hotel * | 1 Lafayette Square N.W., Washington DC 20006, USA | 1 202 638 6600 |
| 159 | Weimar | Hotel Elephant Weimar * | Markt 19 D-99432 Weimar, Germany | 49 36 43 80 20 |
| 160 | Zurich | Widder Hotel | Rennweg 7, CH-8001 Zurich, Swiss | 41 1 224 25 26 |

旅はゲストルーム written by 浦 一也
by 浦 一也 / Kazuya Ura
Original copyright © 2001 by Kazuya Ura
Copyright © by 東京書籍 2001
Complex Chinese language edition copyright © 2006 by MUSES PUBLISHING HOUSE.
Complex Chinese language edition arranged through Jia-Xi Books co., ltd..
All rights reserved.

## 客房中的旅行　　旅はゲストルーム

| | |
|---|---|
| 作　　　者 | 浦 一也（Kazuya Ura） |
| 譯　　　者 | 詹慕如 |
| 校　　　訂 | 林慧雯 |
| 內文設計 | .\"/. |
| 封面設計 | Ricky |
| 總 編 輯 | 徐慶雯 |
| 副總編輯 | 賴淑玲 |
| 責任編輯 | 張曉彤 |
| 行銷企劃 | 陳美妏 |
| 社　　　長 | 郭重興 |
| 發行人兼出版總監 | 曾大福 |
| 編輯出版 | 繆思出版有限公司 |
| 地　　　址 | 231臺北縣新店市民權路188號5樓 |
| 電　　　話 | 02-2218-1417 |
| 傳　　　真 | 02-8667-1065 |
| 電子信箱 | muses@sinobooks.com.tw |
| 發 行 者 | 遠足文化事業股份有限公司 |
| 網　　　址 | http://www.sinobooks.com.tw |
| 地　　　址 | 231臺北縣新店市中正路506號4樓 |
| 客服專線 | 0800-221029 |
| 劃撥帳號 | 19504465　　戶名　遠足文化事業股份有限公司 |
| 印　　　製 | 成陽印刷股份有限公司　02-2265-1491 |
| 法律顧問 | 華洋國際專利商標事務所　蘇文生律師 |
| 定　　　價 | 350元 |

第一版第一刷　2007年4月
◎有著作權‧侵犯必究◎
－本書如有缺頁、破損、裝訂錯誤，請寄回更換－

國家圖書館出版品預行編目資料

客房中的旅行 / 浦一也文.圖；詹慕如譯.
-- 第一版. -- 臺北縣新店市：繆思出版：
遠足文化發行, 2007[民96]
　　面；　　公分
譯自：旅はゲストルーム
ISBN 978-986-7399-68-7(平裝)
1. 旅館 - 設計 2. 室內裝飾

992.6　　　　　　　　96004017